장
날

이흥재 사진 | 김용택 · 안도현 글

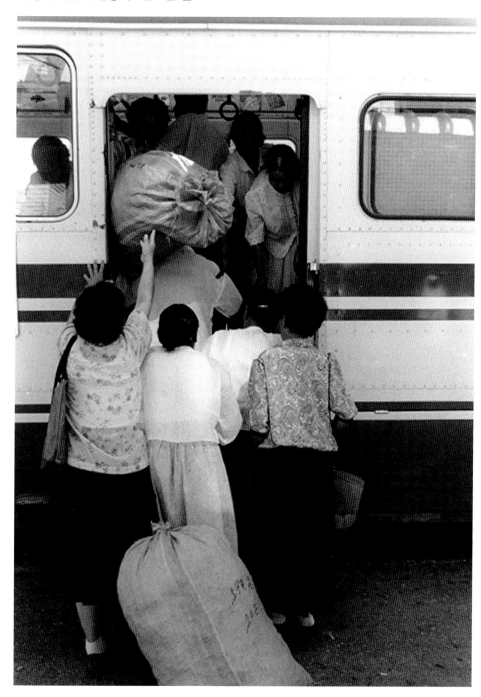

장
날

SIGONGART

순창 동계장의 한 할아버지는
나를 만날 때마다 이렇게 말씀하신다.
"어! 이 선생, 담배 한 대도 마음이 없으면 안 권하는 것이여!"
그 마음을 렌즈에 붙잡아 두려고 나는 오늘도 장터로 간다.

이흥재

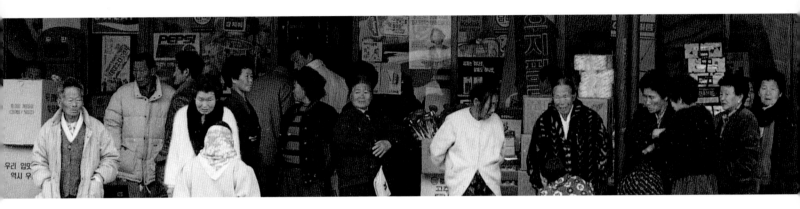

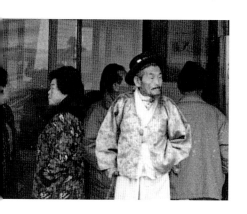

순창장, 갈담장*의 추억

/ 김용택

*갈담장은 강진장의 옛 명칭이다.

나는 중학교 고등학교를 순창으로 다니며 순창 읍내에서 자취를 했다.

중학교 때였다.

회비를 낼 기한을 넘기고도 한참을 더 넘겨,

드디어 교문 게시판에 회비를 내지 않은 학생 명단이 공개되었다.

물론 내 이름도 올라 있었다.

주말이 아닌데도 나는 그날 집으로 보내졌다. 나는 걸어서 집으로 갔다.

길은 굽이굽이 사십 리 신작로 길이었다. 여름이 시작되는 6월,

보리를 베는 철이었다.

땀이 비 오듯 했다. 차들이 지나가며

일으킨 먼지를 뒤집어쓴 얼굴은 땀범벅이 되었다.

순창에서 아홉 시쯤 출발해서 복실리, 인계, 팔학동,

쌍암 마을을 지나 갈재를 넘어 다시 재 하나를 더 넘었다.

집에 도착했을 때는 열두 시가 넘었다.

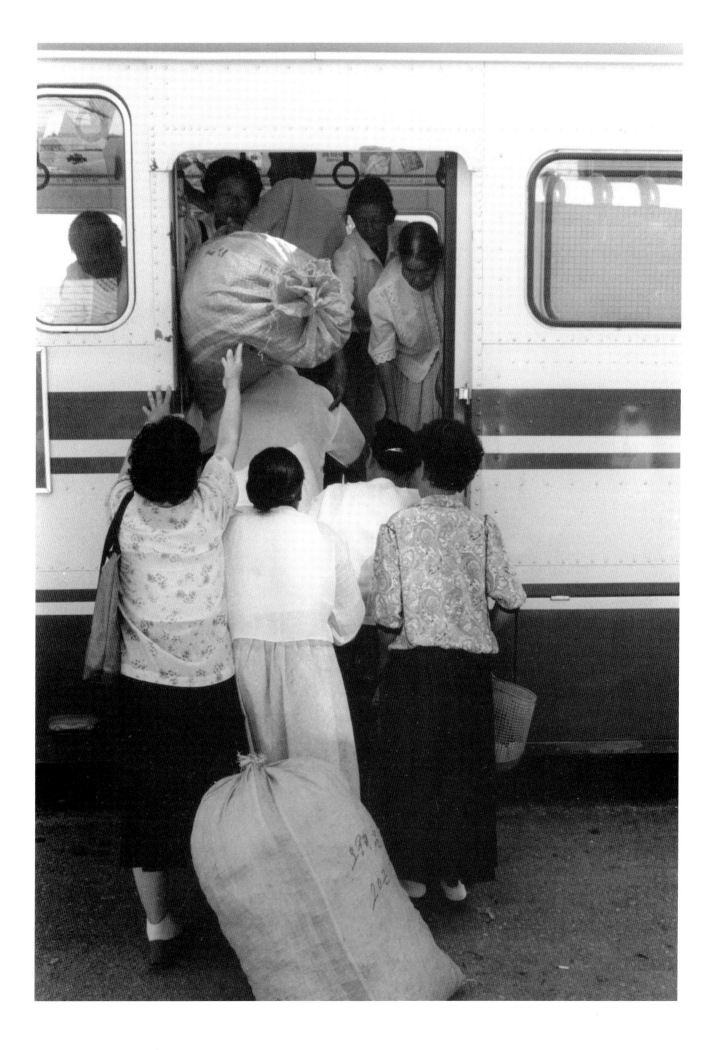

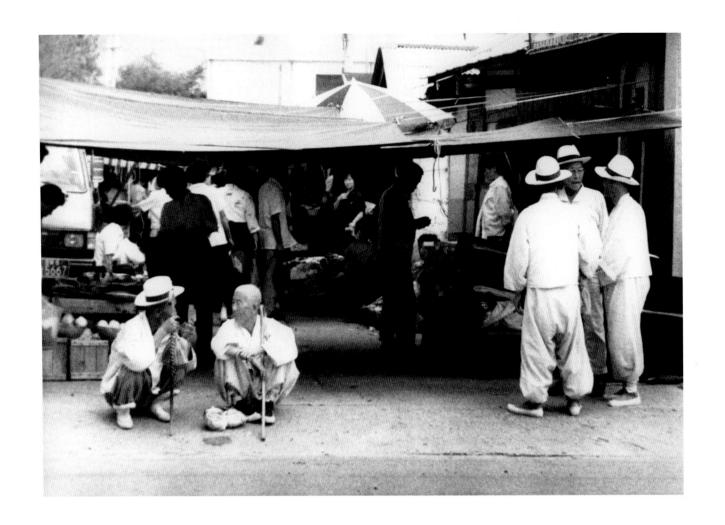

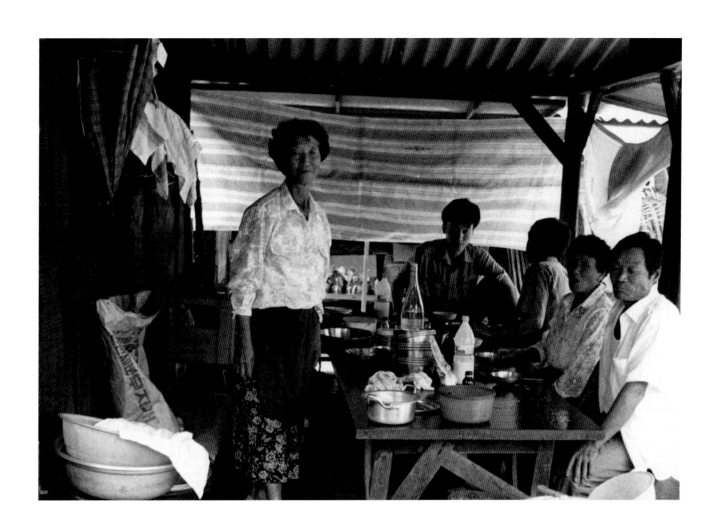

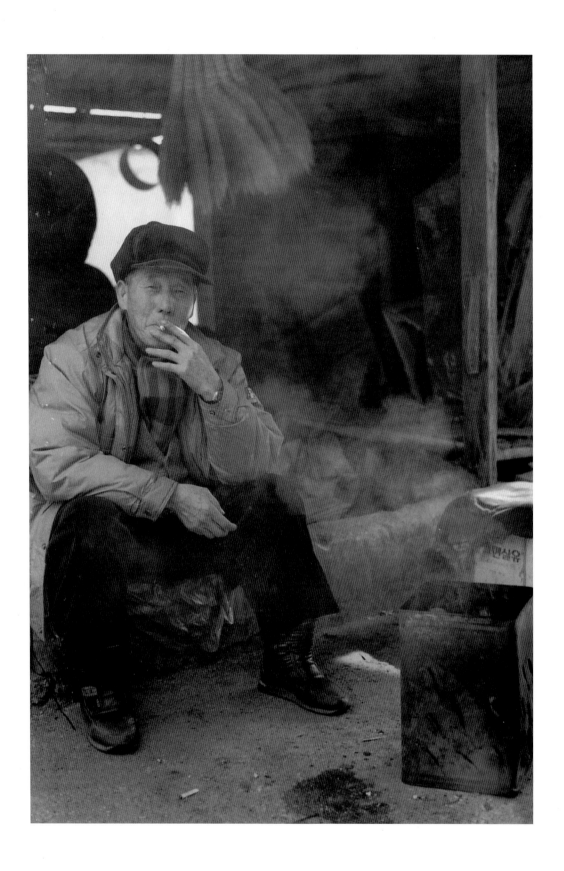

어머님 아버님은 강 건너 밭에서 보리를 베고 계셨다.

어머님은 보리밭가에 서 있는 나를 보고 놀랐다.

나는 말도 못하고 보리밭가에 고개를 숙이고 서 있었다.

어머님도 아버님도 내가 회비 때문에 온 줄 알고 있었다.

보리 베는 어머님 아버님 옷은 땀으로 다 젖어 있었다.

어머님 아버님은 낫을 놓고 감나무 그늘에서 잠깐 쉬며

강물을 바라보고 계셨다.

막막한 얼굴에 근심만 가득했다.

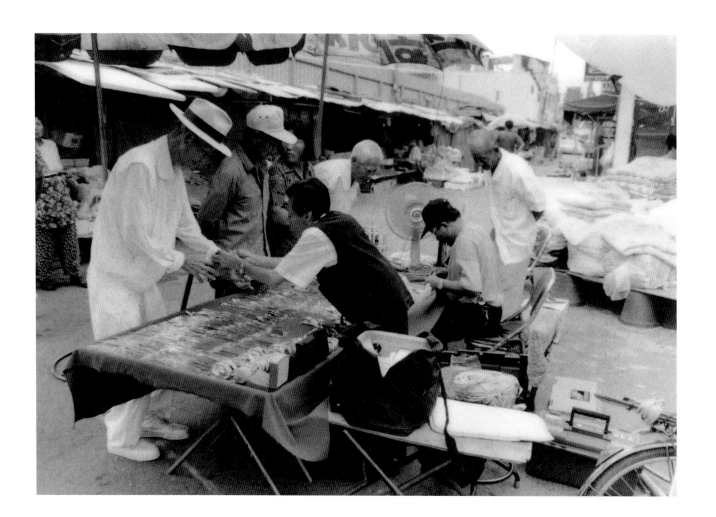

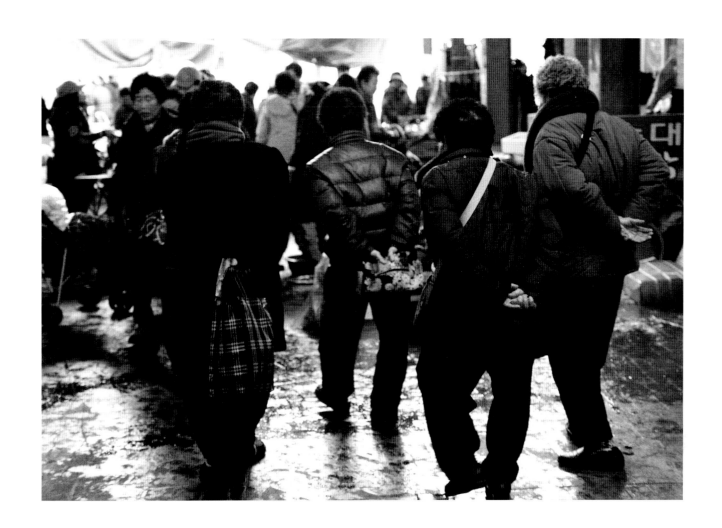

한참을 그렇게 계시던 어머님이 머릿수건을 벗어 옷을 탈탈 털더니,

"가자. 집으로" 하시며 징검다리를 건넜다.

집으로 돌아온 어머님은 마당을 벗어나

모이를 찾던 우리 집 닭들을 부르기 시작했다.

여기저기 흩어져 있던 닭들이 어머니가 뿌린 모이를 따라

집으로 달려왔다.

이제 막 날개에 털이 나기 시작하는 영계들이었다.

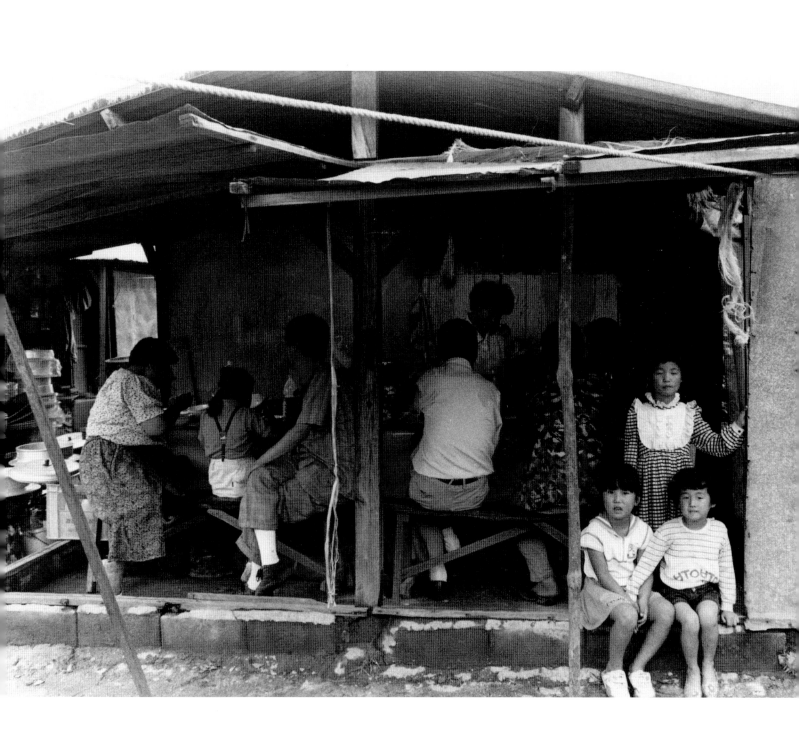

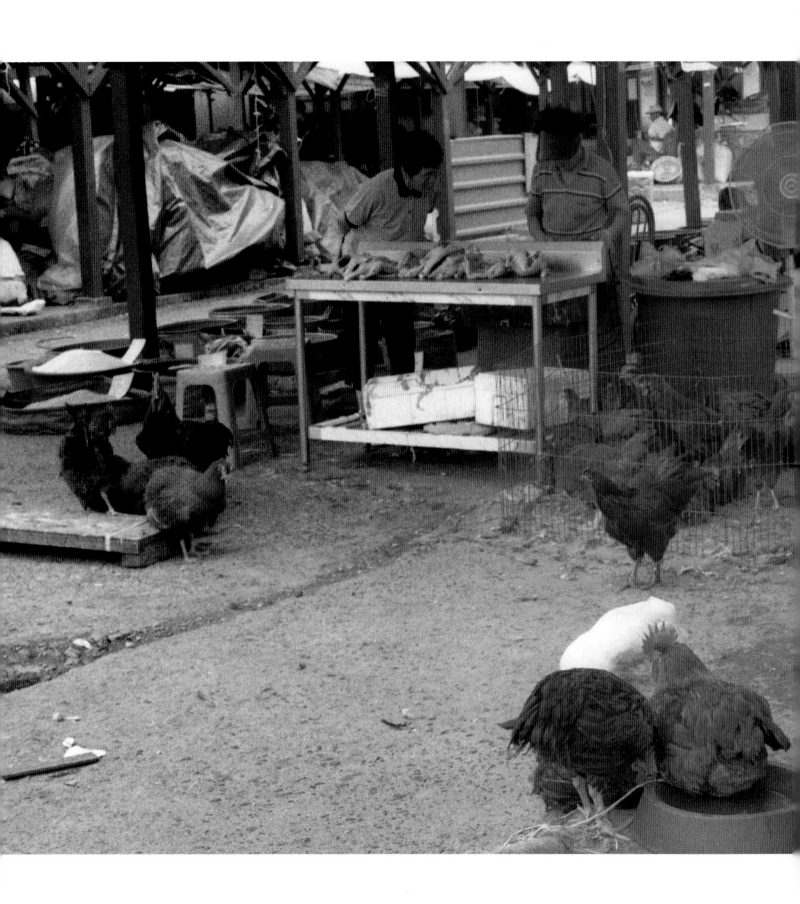

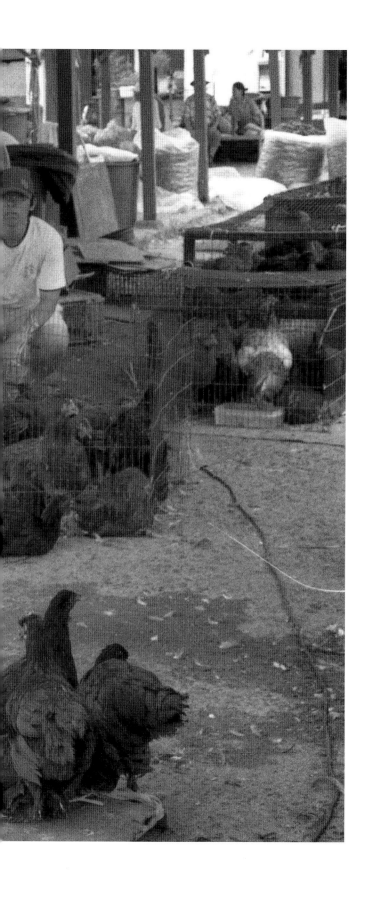

닭들은 어머님 뜻대로 닭장으로 다 들어갔다.

어머님은 닭장의 닭들을 한 마리씩 잡아

두 날개와 발을 묶었다.

그리고 망태에 담더니,

"가자." 나는 어머님의

뒤를 따라갔다.

한 시간 반쯤 걸어 삼십 분쯤 다시 신작로 길을 걸어 갈담장이다.

오후였는데도 장은 북적대고 있었다.

어머님은 가축전으로 가더니, 흥정을 하고 닭을 팔았다.

그때 돈으로 1,600원이었다.

어머님은 내 손에 순창 가는 차표와 차표 끊고 남은 돈을 쥐어 주며,

어머님은 빈손이었다.

"나는 걸어갈란다." 점심도 굶은 어머님은

집에까지 다시 걸어간다며 길을 나섰다.

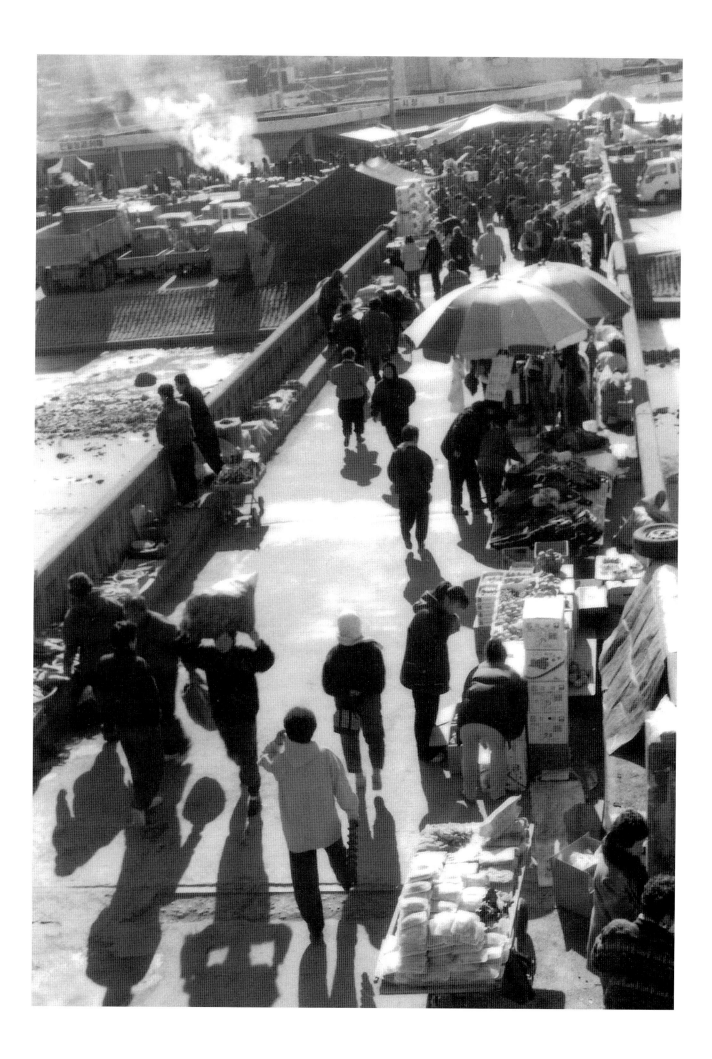

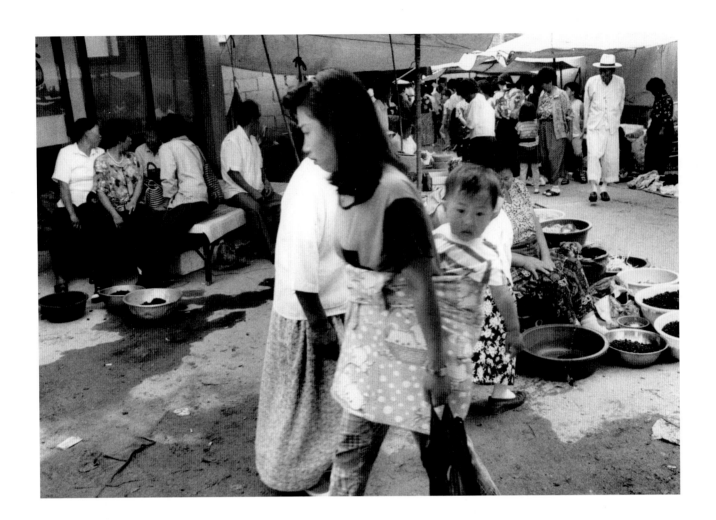

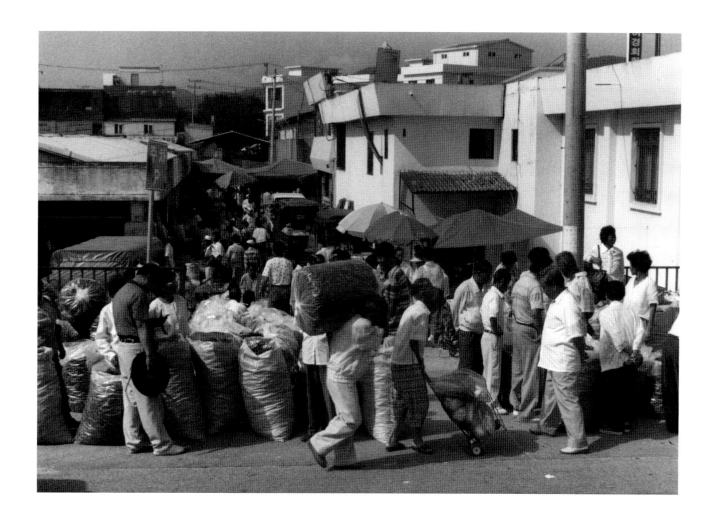

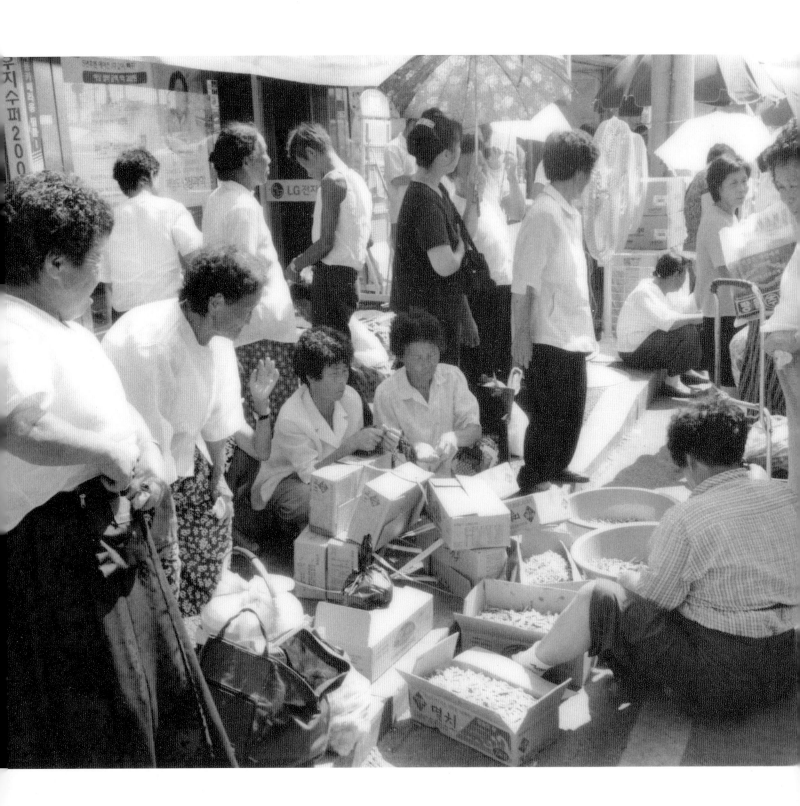

어머님이 저만큼 먼지 나는 신작로 길을 걸어가셨다.

어머님께서 차에서 내려 다부진 몸으로 닭을 흥정하시던 모습과

나를 보내고 신작로 길을 부산하게 걸어가시던 어머님의 모습을

바라보며 나는 고개를 들지 못했다.

어머님이 가야 할 길이 정말 너무 먼 길로 느껴져 나는 힘이 팽겼다.

눈물이 퉁퉁 마른 발밑 땅에 떨어져 먼지들을 적셨다.

우리 집에서 갈담장까지는 시오리쯤 된다.

내가 어렸을 때는 버스가 자주 다니지 않아

장에 가려면 갈담까지 걸어가야 했다.

장날 아침이면 온 동네가 장에 내다팔

닭을 잡으려는 소리로 시끄러웠다.

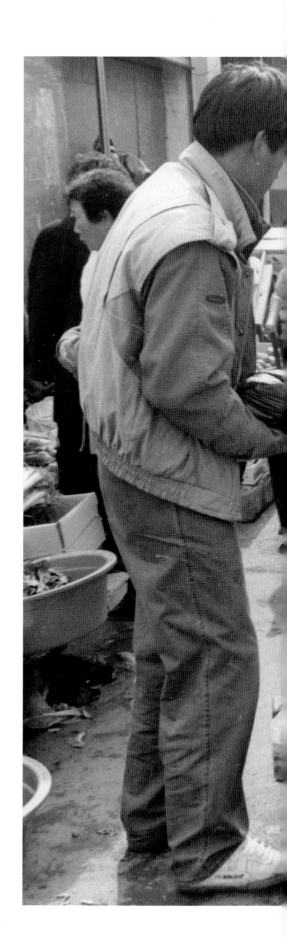

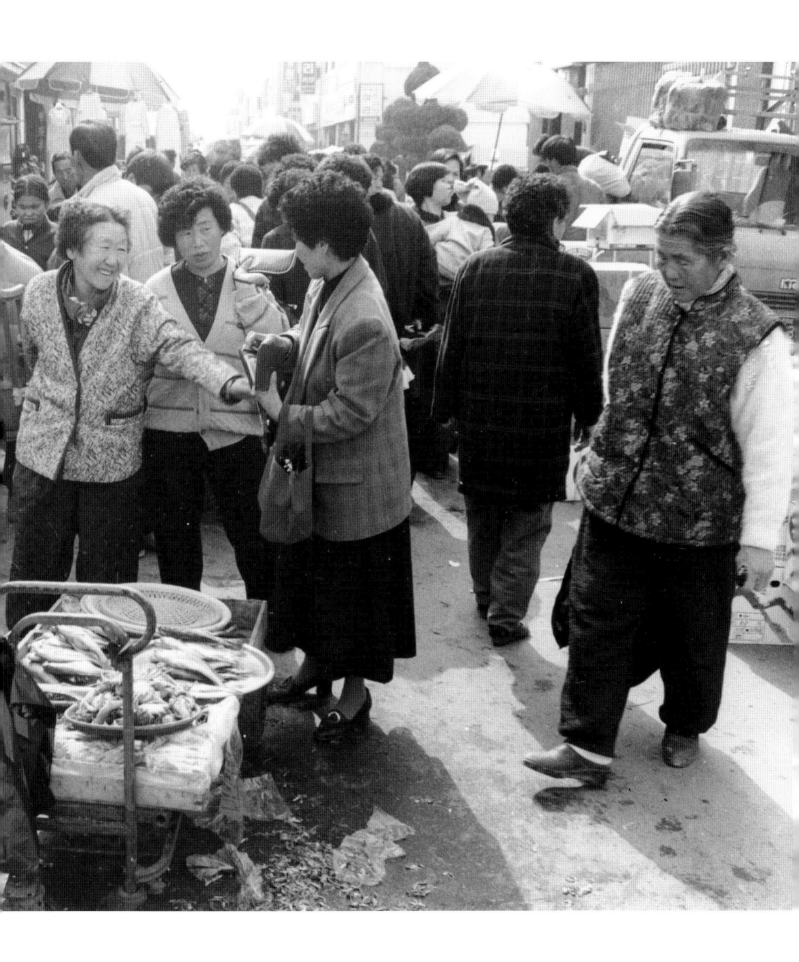

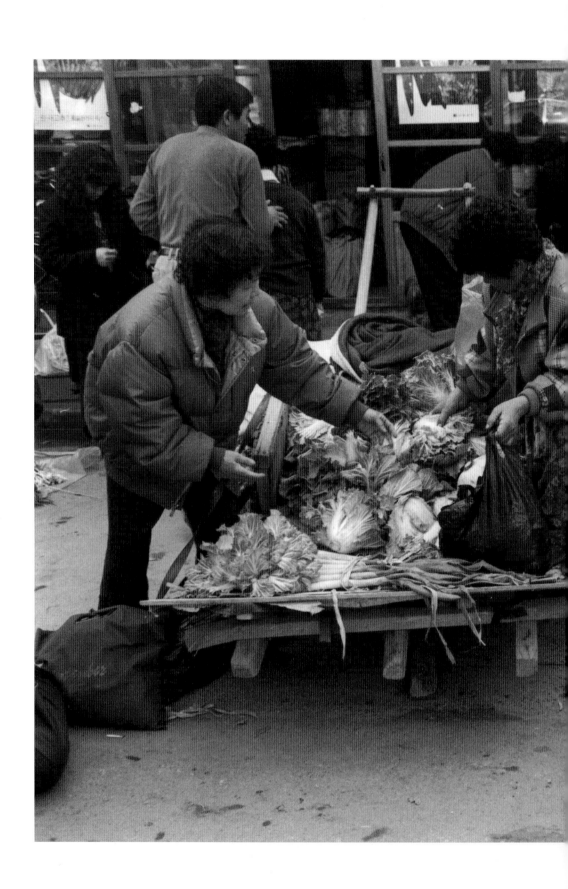

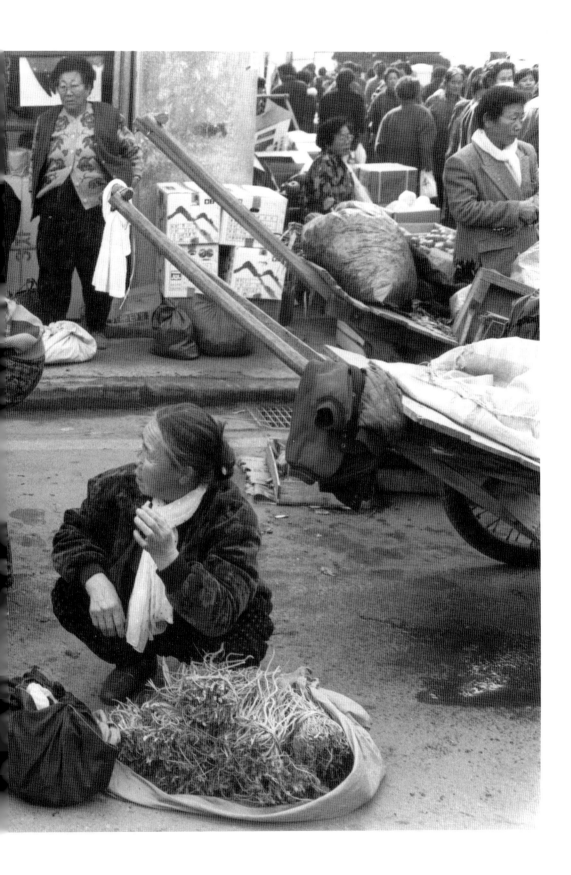

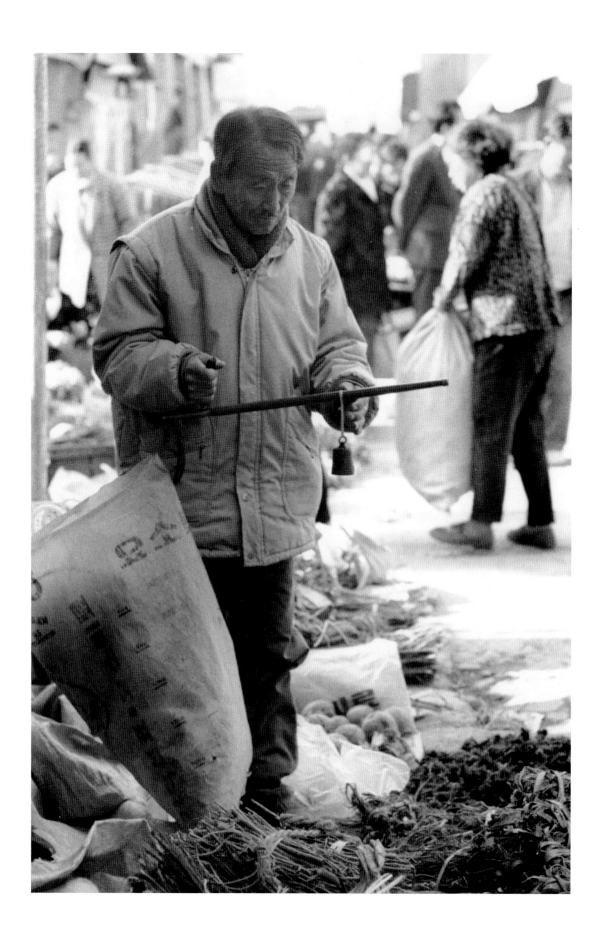

토끼 가죽, 노루 가죽도 장으로 가지고 나갔고,

아버지들은 달걀을 열 개씩 짚으로 곱게 쌌다.

짐을 다 꾸리고 밥을 먹은 사람들은 무리를 지어 장으로 갔다.

닭을 보자기에 싸서 이고, 거기에 달걀 싼 것까지 머리에 인 모습이

옛날 장에 가는 모습이었다.

머리 위에 머리만 내놓은 닭들은 자기들이 어디로 가는지 몰라

눈알을 띠룩거렸다.

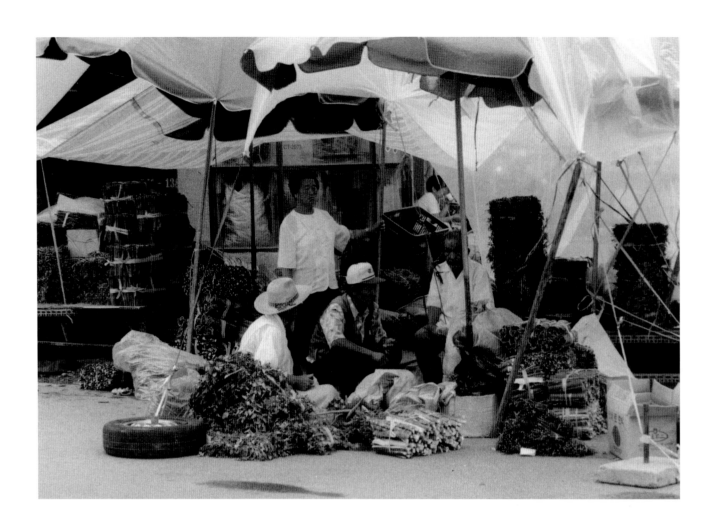

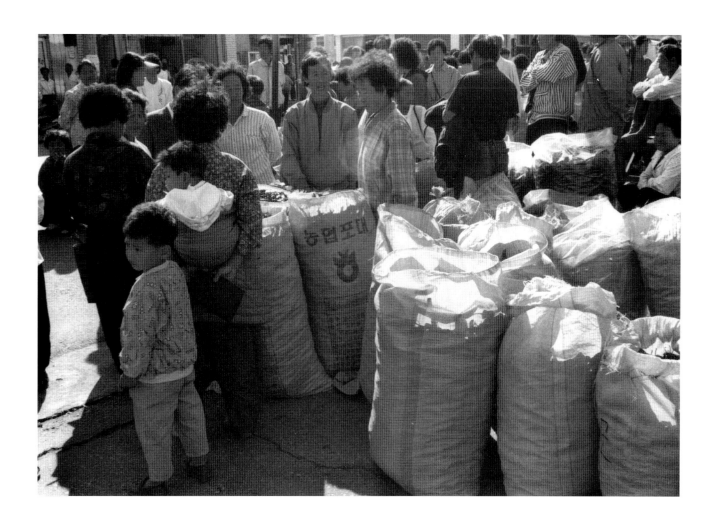

닷새 만에 만나기도 하고 열흘 만에 만나기도 한 장꾼들은

반갑기만 하다. 신작로는 사람들의 무리로 가득하였다.

갈담까지 가는 장꾼들의 행렬은 마치 실꾸리에서

실이 풀어지는 것처럼 한없이 길어지고 늘어났다.

무엇인가를 머리에 이고, 등에 짊어지고,

손에 든 사람들의 발걸음은 활달하고

거침이 없었다.

장
날

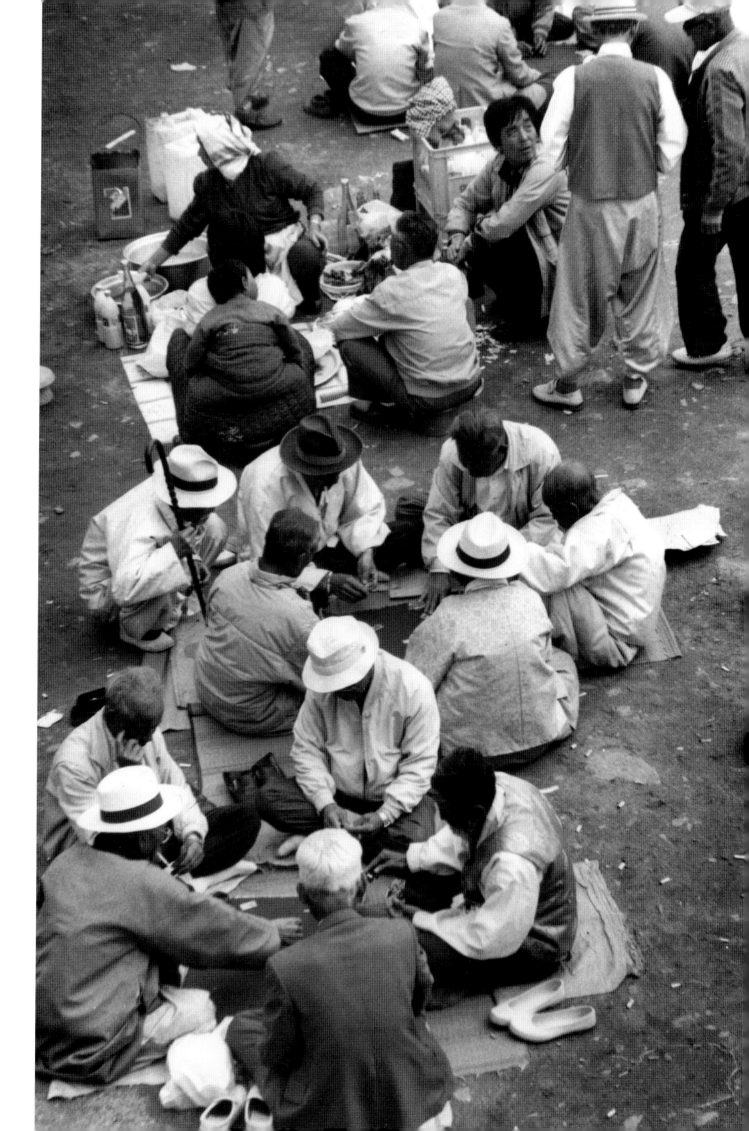

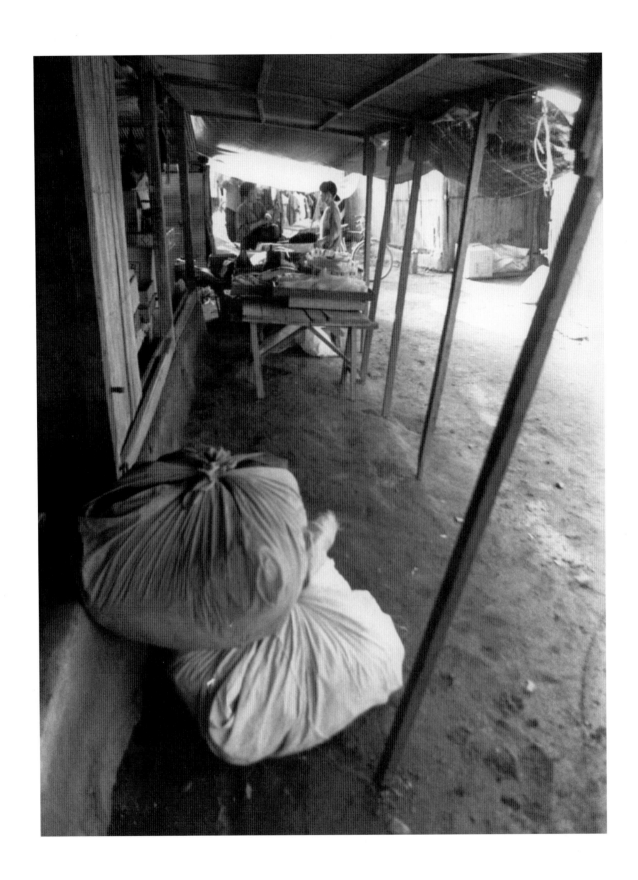

그런 행렬 중에 아무것도 손에 들지 않고 그냥 장에 가는 사람들도
있었다. 아무 볼일도 없이 장에 가는 사람을 사람들은 '남이 장에
가니까 씨나락 갖고 장에 간다' 또는 '남이 갓 쓰고 장에 가니,
투가리 쓰고 장에 간다'라고 했다.

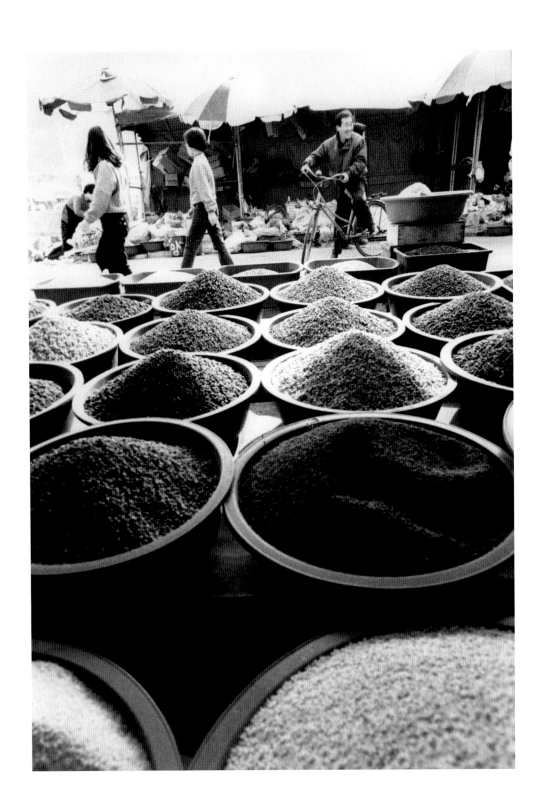

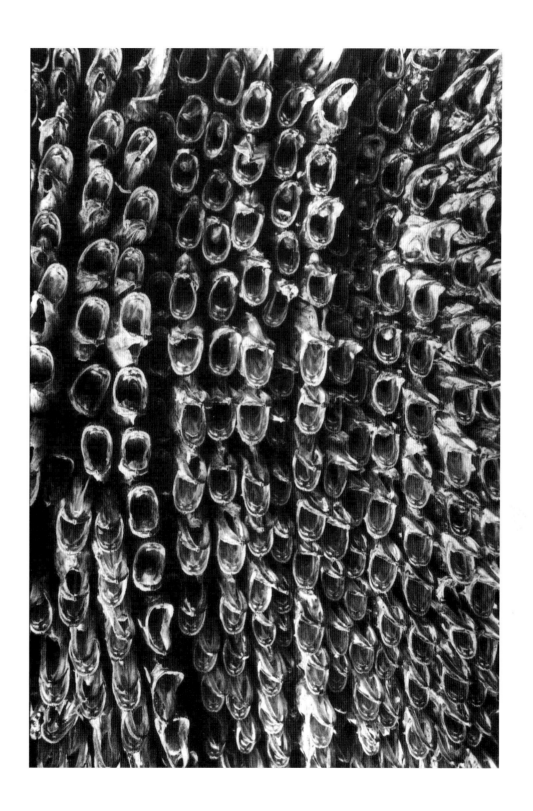

몇 개의 마을을 지나면 갈담장으로 가는 지름길이 있었다.

그 길에는 강물을 건너가는 징검다리가 있었다.

징검다리를 건너는 장꾼들의 모습은 강물과 함께 생동감이 넘쳤다.

강물이 많이 불어나, 작은 징검다리가 떠내려가 버리면 사람들은

신을 벗고 강물을 건너기도 했다. 갈담장은 덕치면, 강진면, 운암면,

청웅면을 아우르는 큰 장이었다.

소전은 없어도 개나 염소들은 얼마든지 사고팔았다.

거긴 없는 것이 없었다.

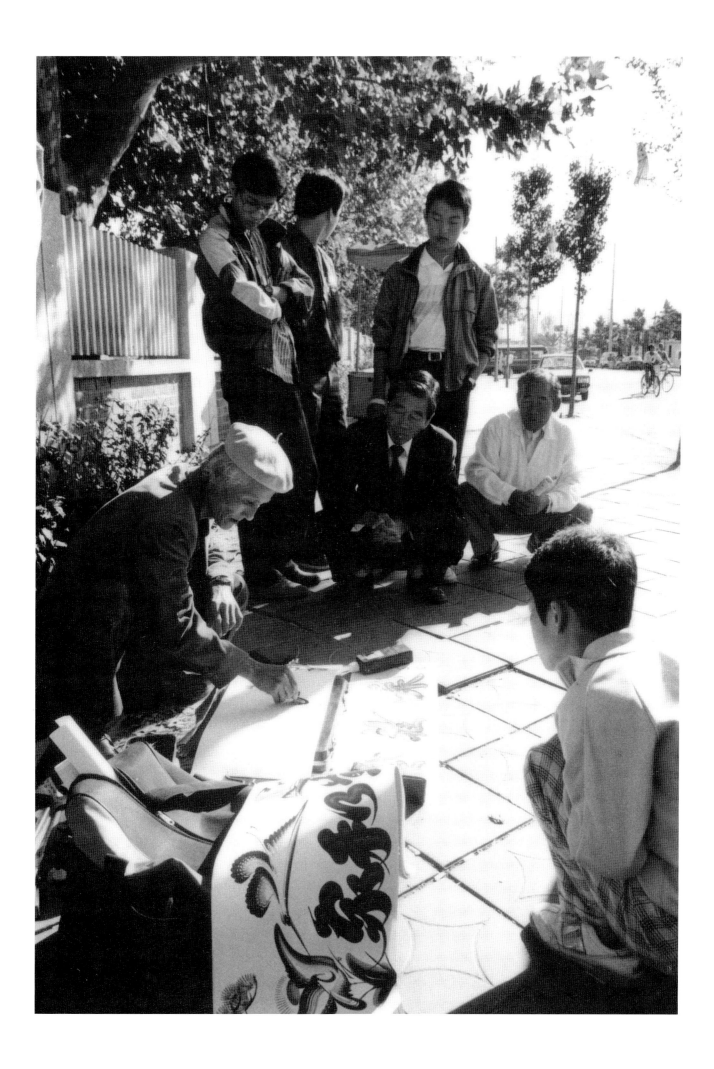

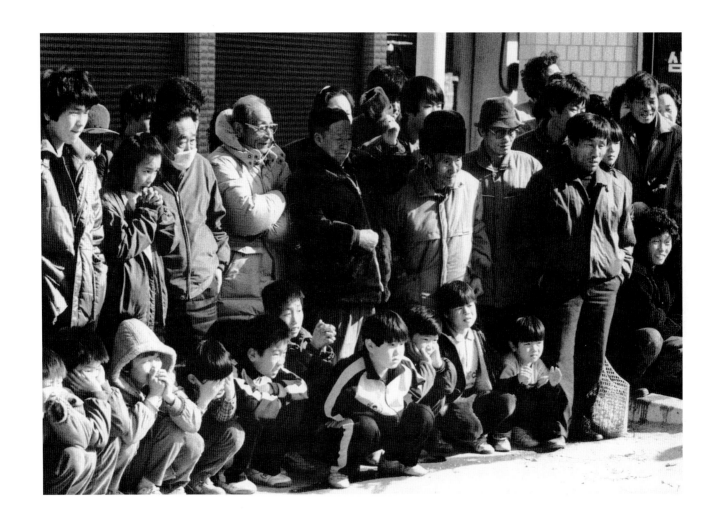

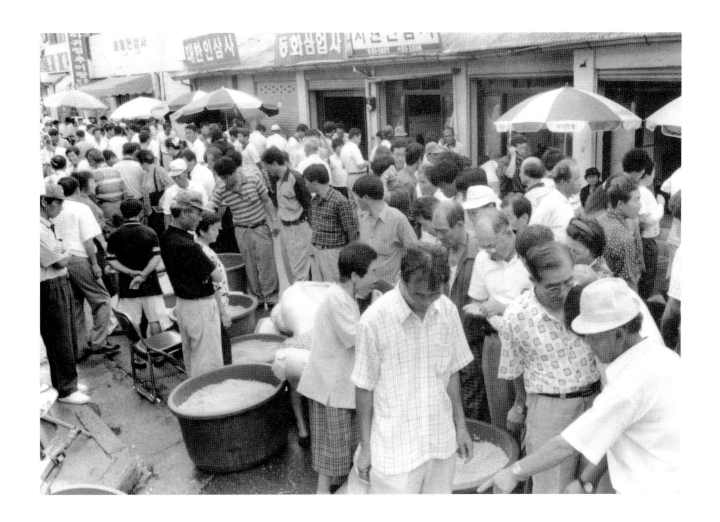

내가 최초로 장에 갈 때는 초등학교 일 학년 때였을 것이다.

나는 아버지를 따라 장에 갔다.

장은 크고, 엄청나게 많은 물건들이 산더미처럼 쌓여 있었고,

수많은 사람들이 북적거렸다.

물건을 사고파는 사람들의 흥분된 흥정 소리,

오랜만에 만난 사람들의 반가운 목소리,

어디선가 싸우는 사람들의 목소리들은 사람들을 들뜨게 했다.

나는 눈길을 어디다 둘지를 몰랐다.

아버지는 아는 사람도, 반가운 사람도 많았다.

끊임없이 인사하고 반가워하고 무슨 이야긴가를 했다.

어찌나 사람이 많은지 나는 아버지 손을 꼭 잡고 있어야 했다.

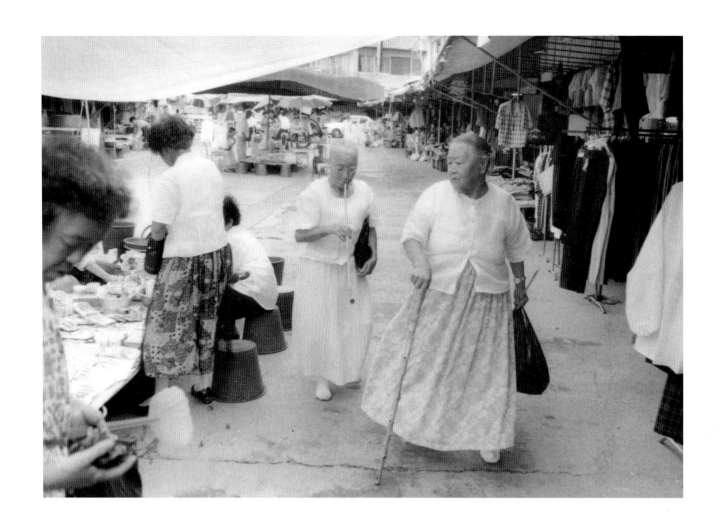

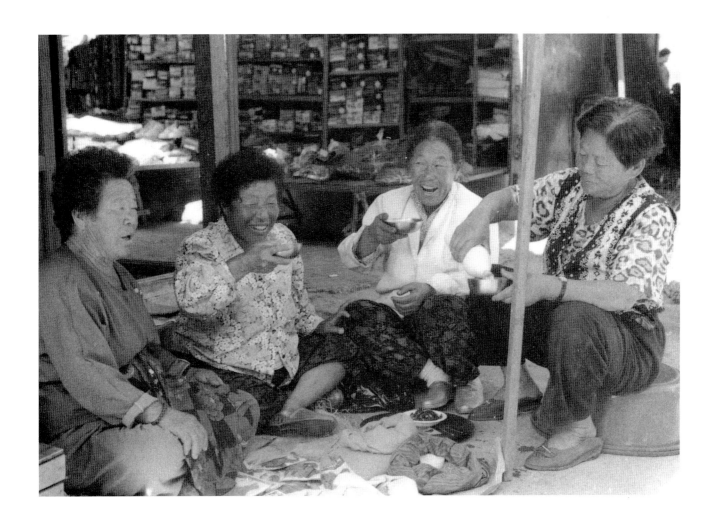

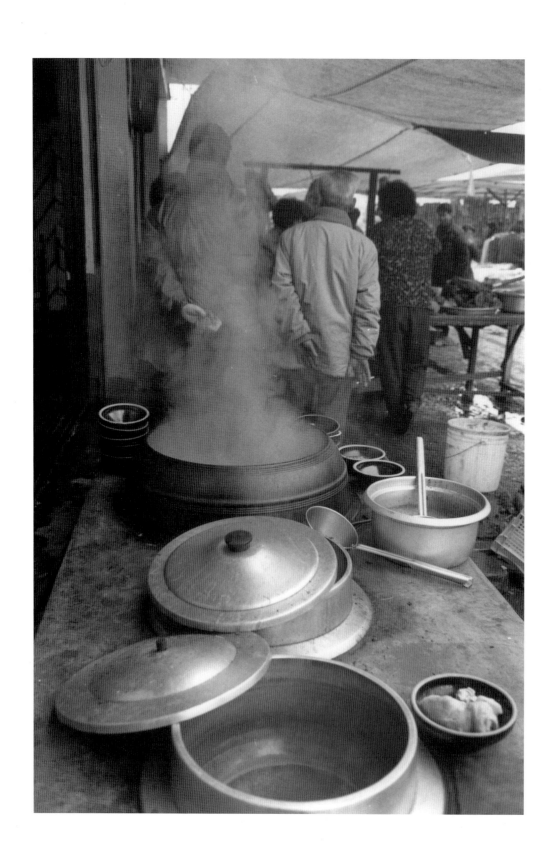

점심때가 되자 아버지는 나를 김이 뭉게뭉게 솟아나는 국숫집으로
데리고 들어갔다.
우리 아버지 별명은 '국수 아홉 그릇'이었다.
어느 결혼 잔치에 가서 국수를 아홉 그릇이나 잡숫는 바람에
모든 사람들의 입을 다물지 못하게 하기도 했단다.

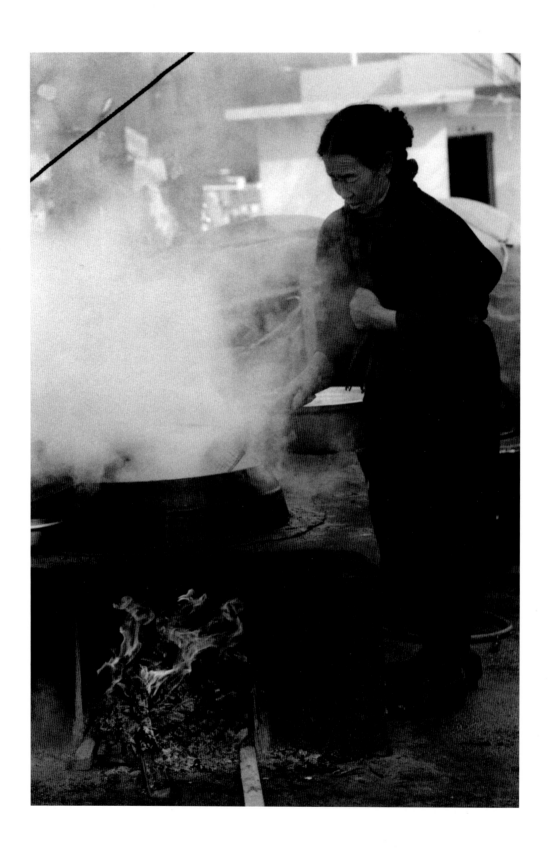

아버지는 여동생들에게도 늘 장난삼아 "나 죽으면 제사 지낼 때

술 받아 오지 말고 국수 사 오거라"는 우스갯소리를 자주 하셨다.

아무튼 나는 이 세상에 나서 처음으로 외식(?)으로 국수를 먹은 셈이었다.

국수는 정말 맛이 있었다.

어머님은 장에 가시면 한 번도 장에서 국수나 다른 음식을

사드시고 오시질 않았다.

"내가 국수 한 그릇 먹을 돈으로 국수를 사면 식구가 다 먹을 수 있다"며

점심을 굶고 국수 한 그릇 값으로 국수를 사 오셔서 우리들에게

국수를 먹였다.

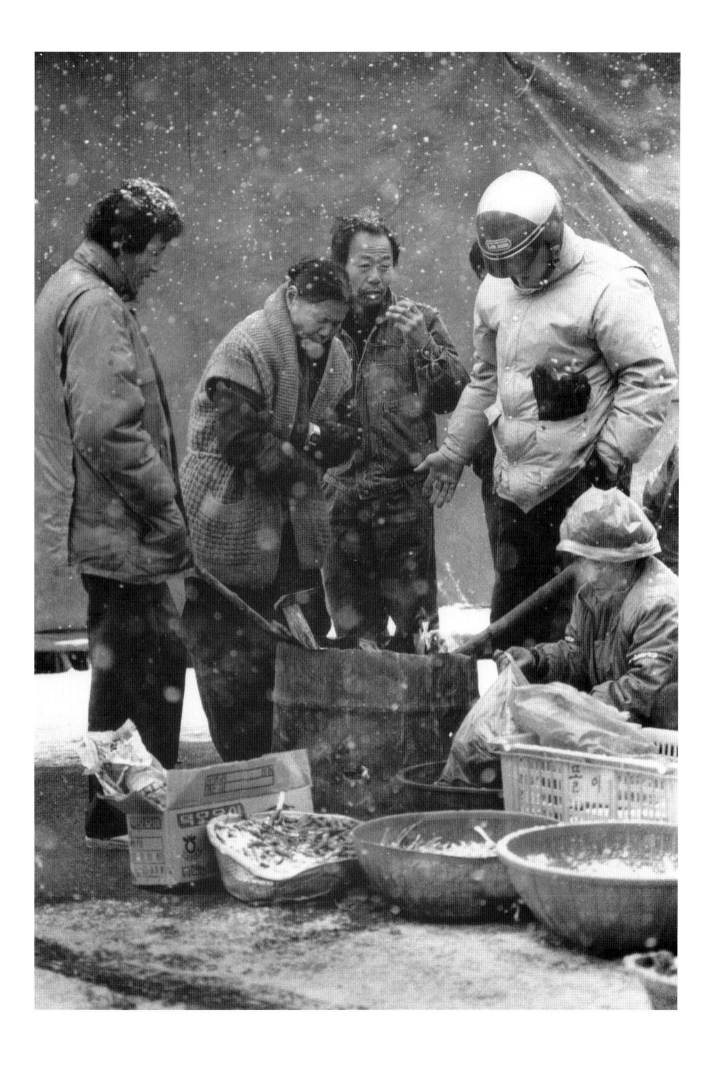

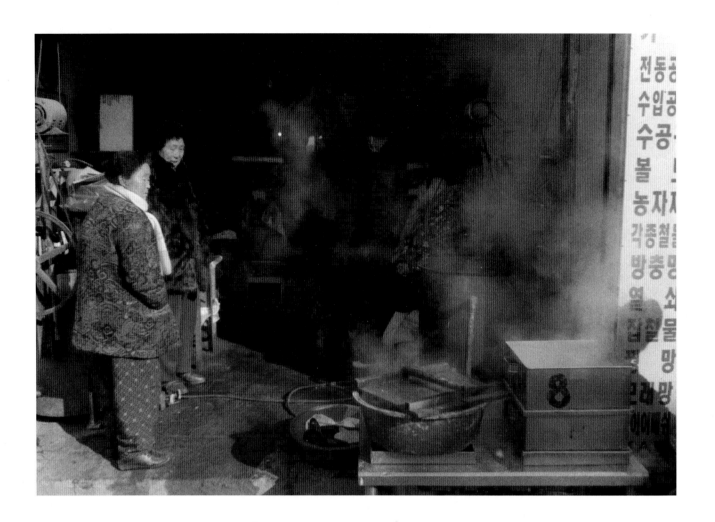

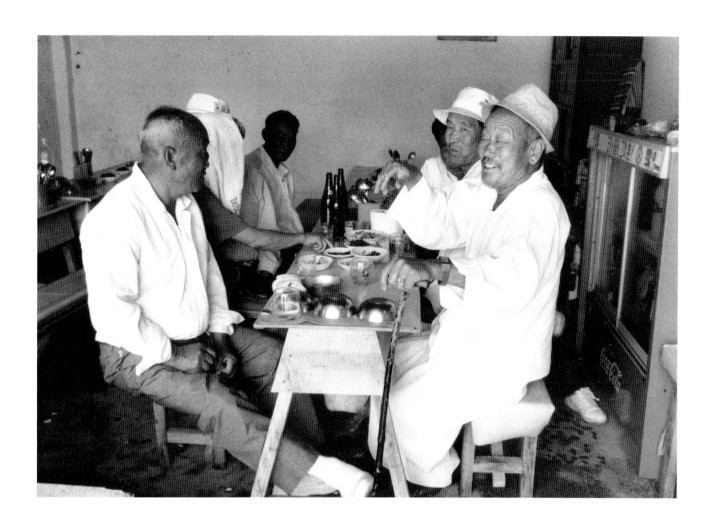

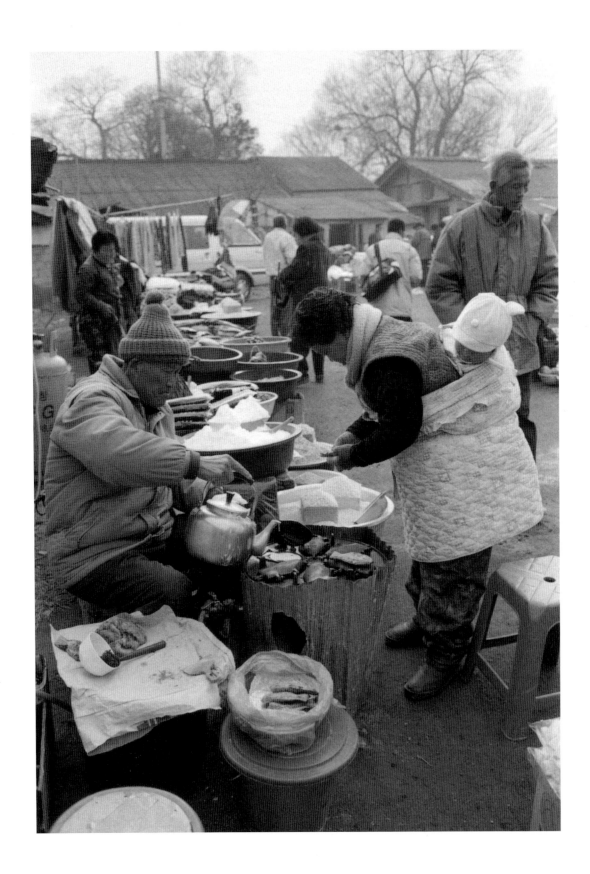

처음 장에 가 많은 사람들 틈에서 국수를 먹는 맛은 기가 막혔다.

점심을 먹고 아버지와 나는 집에까지의 시오리가 넘는 길을 걸어

집으로 왔다. 갈담을 조금 지나면, 작은 마을이 나오는데

그 마을 가운데에 커다란 기와집이 한 채 있었다. 아버지는

그 고래 등 같은 기와집을 보며, "용택아. 우리도 언젠가는 저 기와집 같은

집을 짓고 살 것이다." 나는 그때 기와집을 바라보시던 아버지의

모습을 잊을 수 없다.

내가 어른이 되어 다시 보게 된 그 기와집은 작아 보였다.

그 기와집에 핀 살구꽃은 지금도 늘 그 마을을 마을답게 해 주고 있다.

지금은 그 기와집을 헐어 버리고 그 기와집보다 더 번듯한

기와집을 지었다.

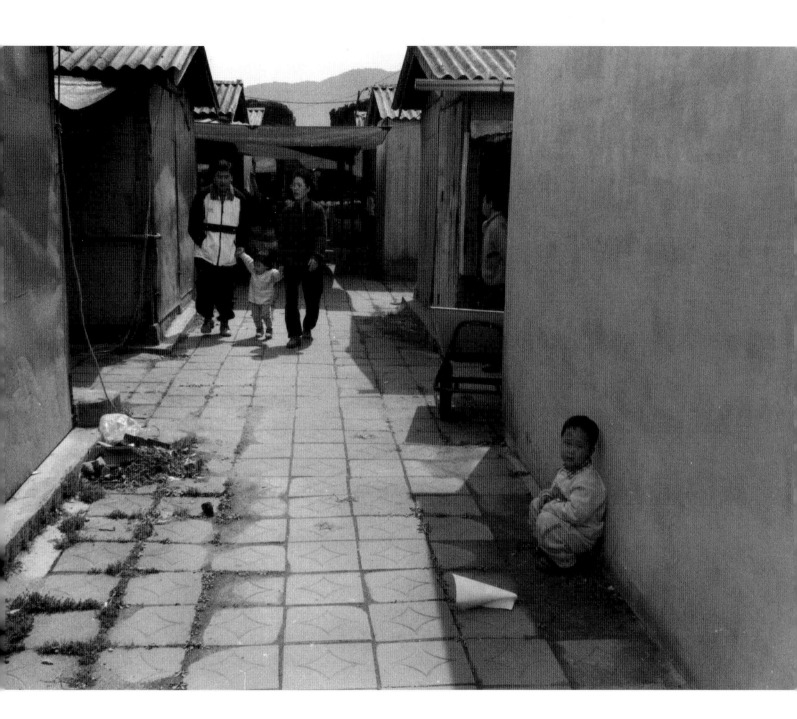

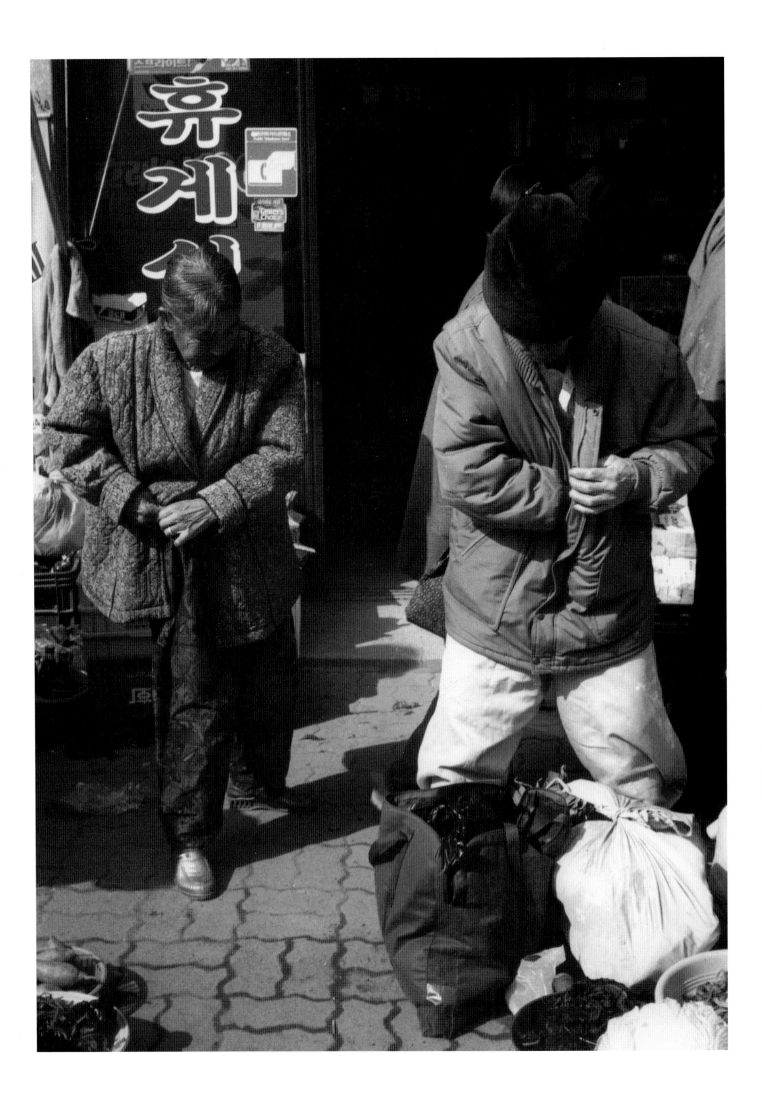

내가 초등학교 육 학년 때 아버지는 갈담장 가는 길 그 기와집보다 더 큰

기와집을 지으셨다. 아버님은 그 집에서 돌아가셨고, 나는 그 집에서

오래 살았다. 지은 지 오래된 그 집은

한 치의 흐트러짐도 없이 반듯하게 서 있다.

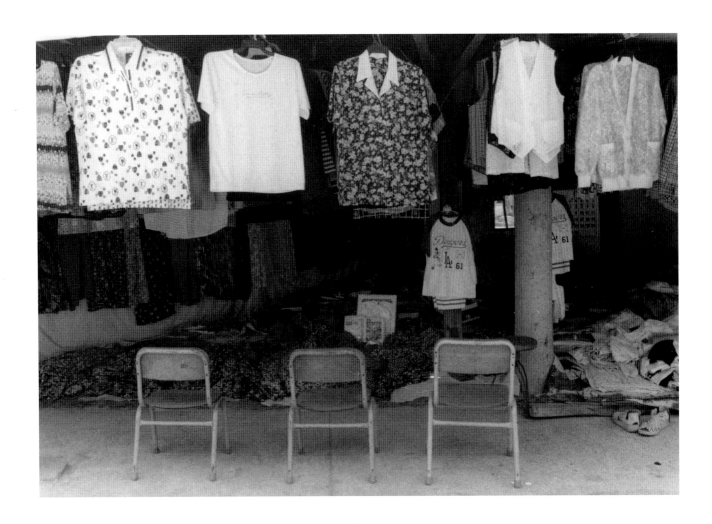

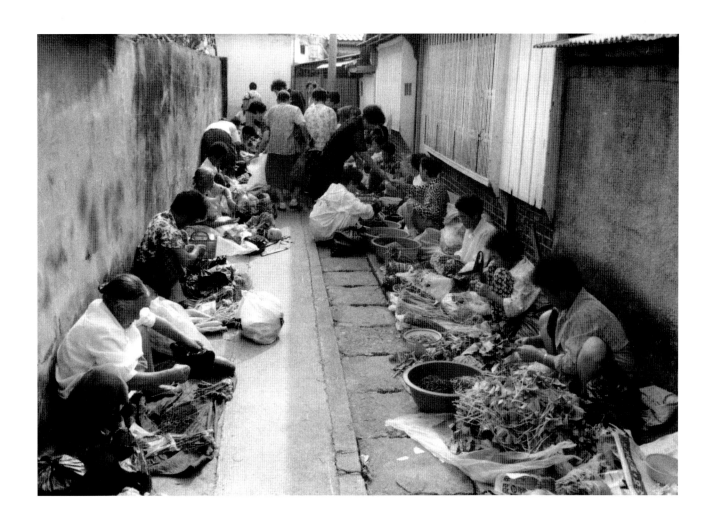

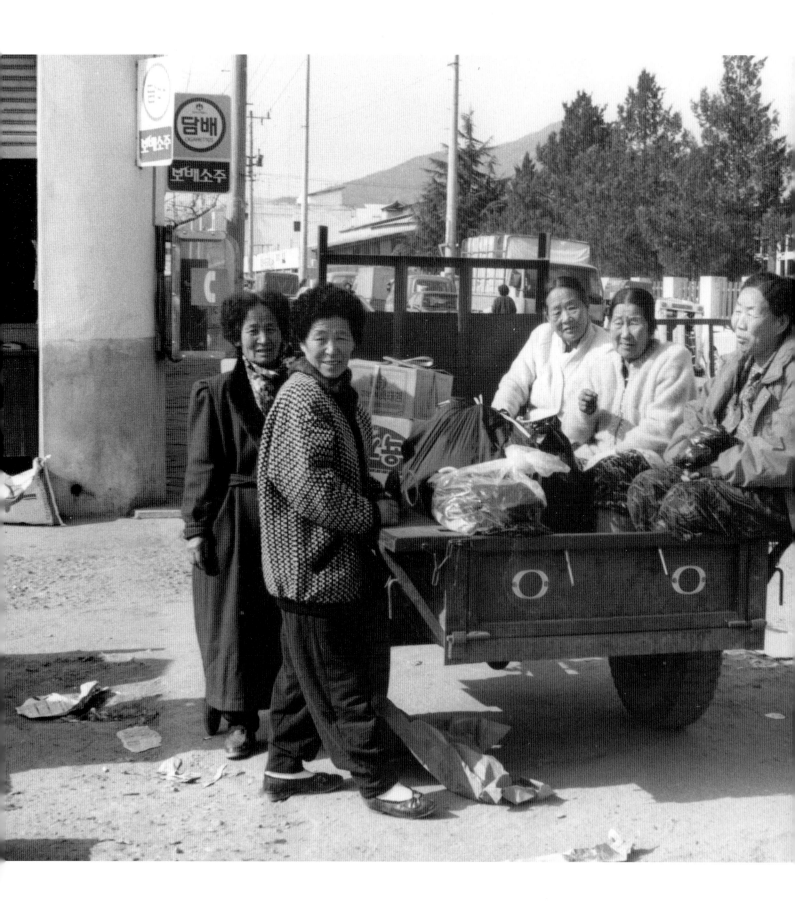

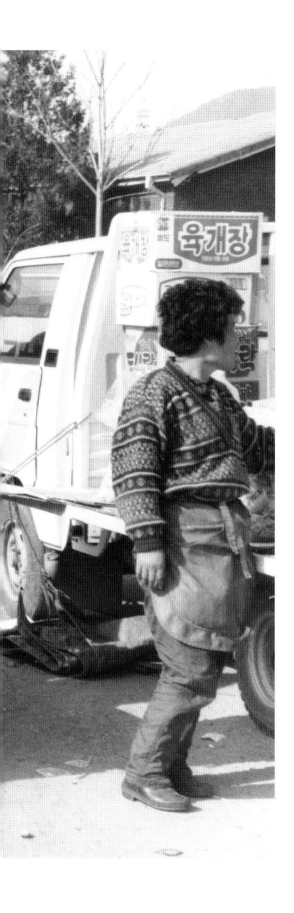

갈담장은 이 근방 사람들의 세상을 향한 출구였다.

갈담장에는 모든 것들이 다 있었다.

외부로부터의 정보가

모두 갈담장을 통해 동네마다 퍼져 갔다.

혼담이 오고가고, 무르익어 가는 곳도 그곳이었으며,

농사의 모든 정보가 모이는 곳도 그곳이었다.

정치에 대한 모든 정보도 그곳에서 밝혀지고

여론이 조성되었다.

갈담장은 사람들이 살아가야 할 모든 것들이

총체적으로 들끓는 장소였다.

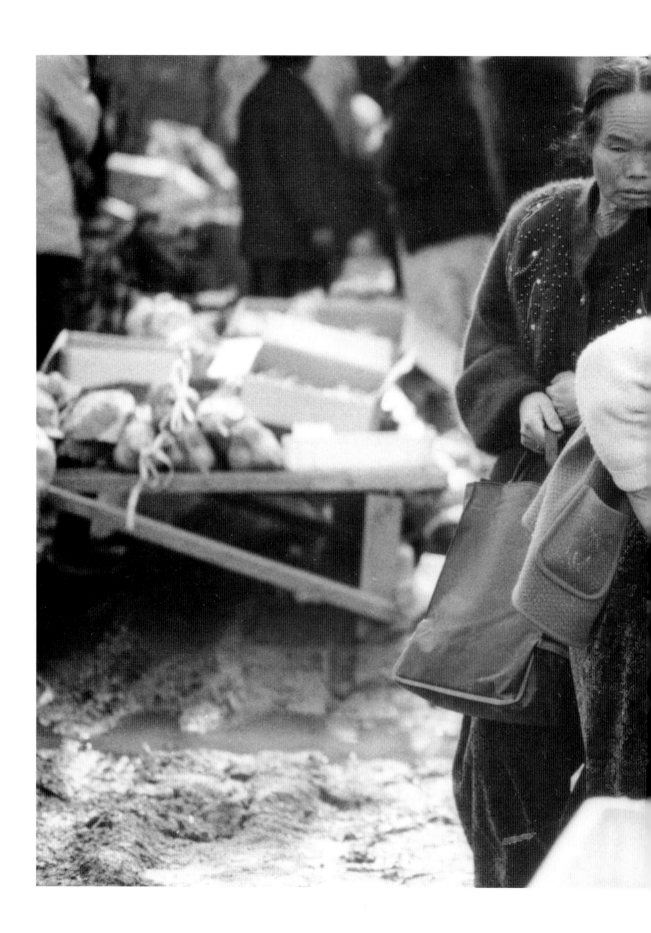

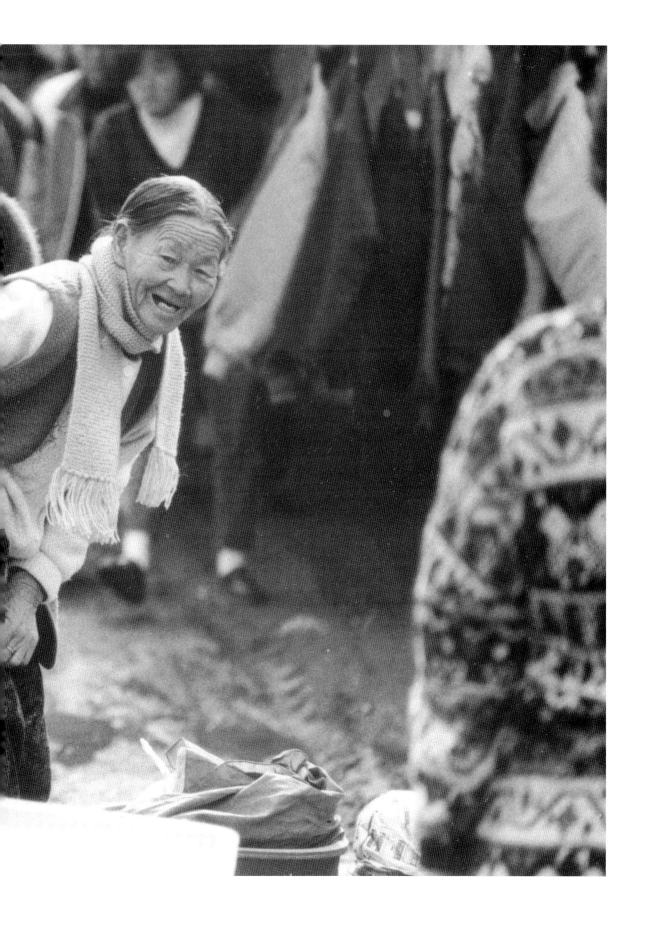

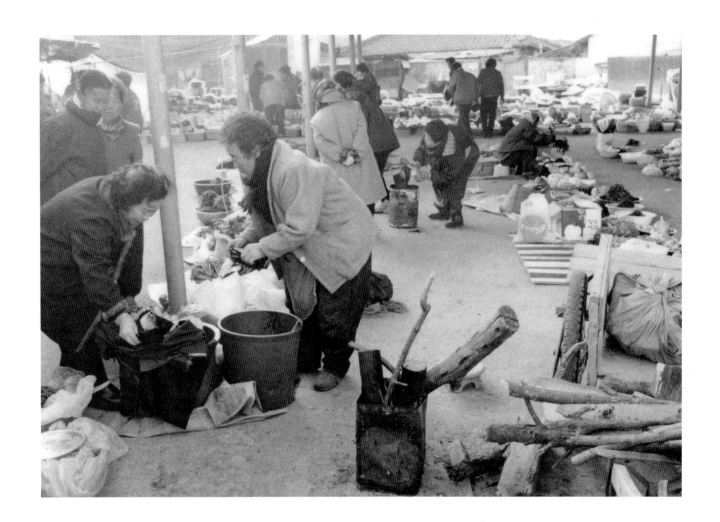

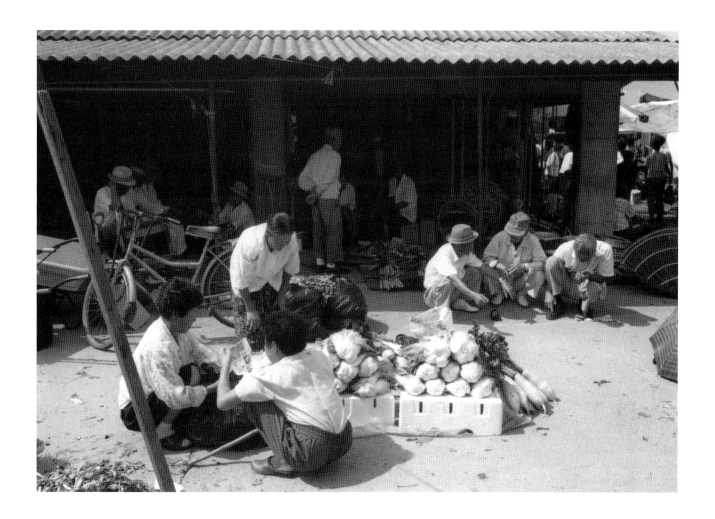

사람들은 나이가 들어갈수록 갈담장을 자주 드나들었다.

청년들이 유일하게 이 고을 젊은이들과 어울리는 곳이었고,

새로운 친구들을 사귀는 곳이었다. 갈담장은 새로 만난 다른 동네의

젊은이들의 싸움판이었다. 갈담에 거주하는 젊은 건달들이

산중에서 나온 어수룩한 젊은이들을 봉 잡는 곳이기도 했다.

갈담의 젊은 패들은 그래서 오랫동안

이 근방의 모든 젊은이들을 손에 쥐고 흔들었다.

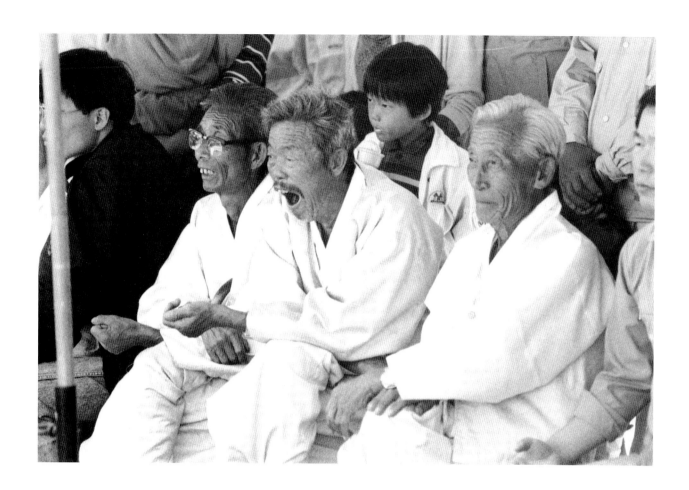

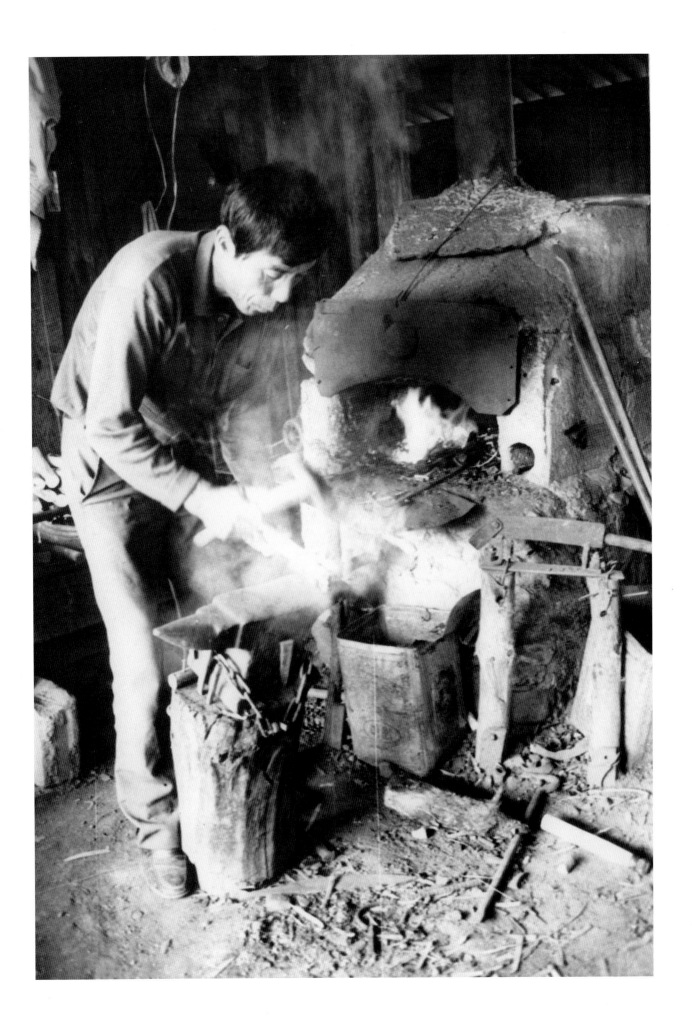

우리들이 갈담을 거쳐 외지로 나갈 때 어깨를 펴고 다닌 지가

그리 오래전의 일이 아니다.

우리들은 갈담장이라는 곳 때문에 늘 갈담의 깡패(?)들에게

쥐여지내야만 했다. 지금 나는 그때 그 젊은 깡패들 중에

나이가 같은 놈들과 갑계를 하고 있다. 곗날이 되어 같이 놀다 보면

옛날 갈담 청년들에게 당했던 이야기들을 한다.

시골 장터는 처녀들이 오랜만에 마을을 벗어나
외지 바람을 쐴 수 있는 유일한 장소였다.

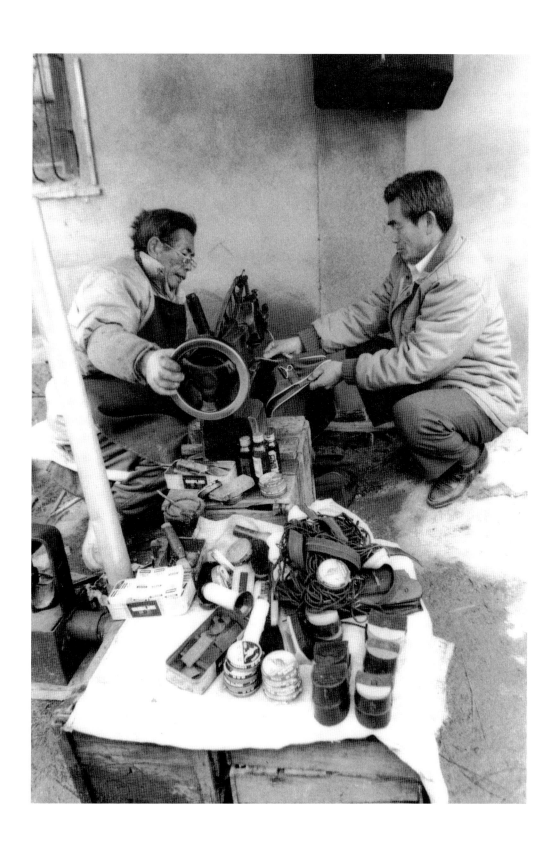

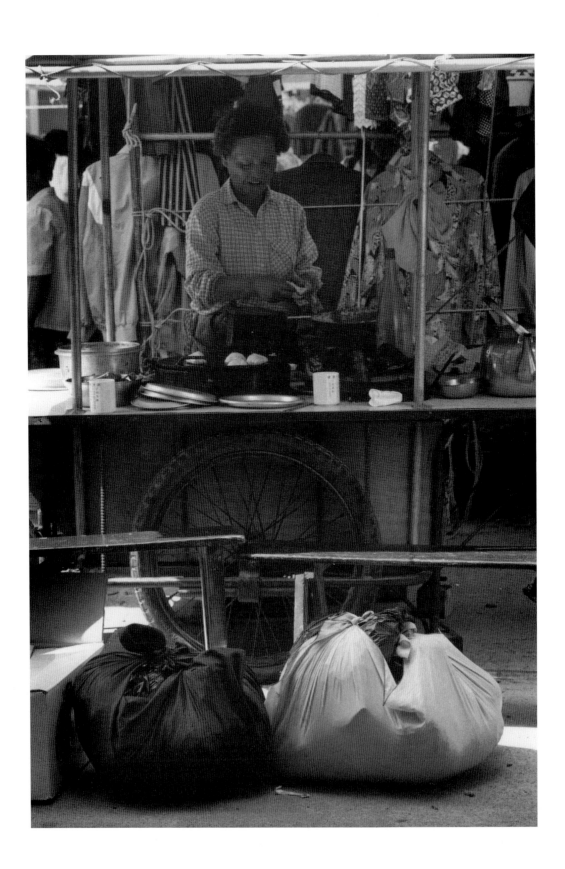

순창으로 중학을 간 나는 이제 갈담장보다 훨씬 큰 장을 보게 되었다.

내가 중학교 일 학년 때만 해도 순창장에는

그 유명한 '베개딱지' 장이 섰다. 베개딱지는, 베개의 양옆에 대는

한 쌍의 딱지였는데, 그 딱지에 학을 수놓았다. 불란서 실을 사용한 수는

붉고 화려했다. 순창군 일대에 사는 모든 처녀들은 닷새 동안

베개딱지에 수를 놓아 장날이면 장으로 모두 가지고 나왔다.

순창군의 모든 처녀들이 장으로 모여들었으므로

베개딱지전은 화려하고 시끄러웠다.

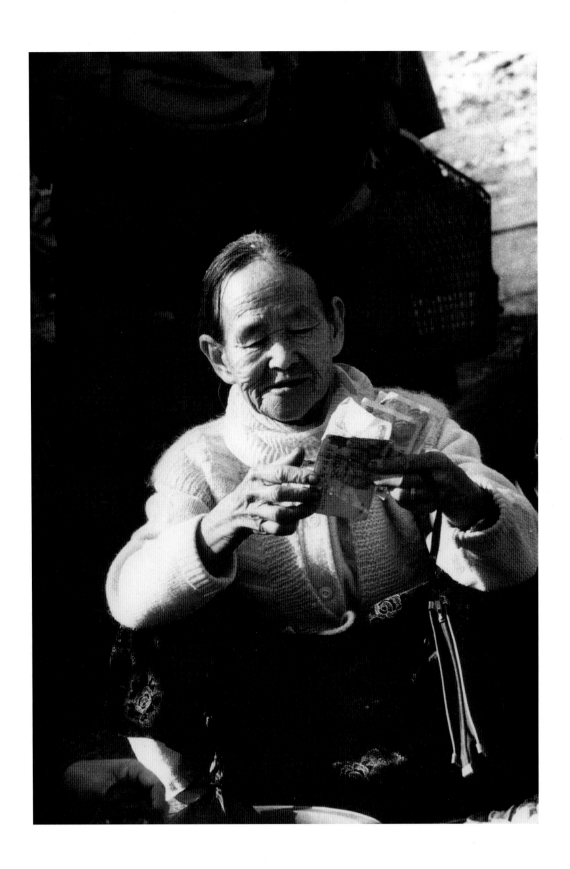

장에 온 처녀들로 인해 순창장은 활기가 넘쳤다.

특히 순창극장은 장날이면 어김없이 낮에도 영화를 상영했다.

베개딱지를 한 보따리씩 이고 장을 향해 가는 처녀들의 모습을

상상해 보라. 그러나 베개딱지전은 얼른 열렸다가 금방 파하고 만다.

금세 물건들이 팔려 버리기 때문이다.

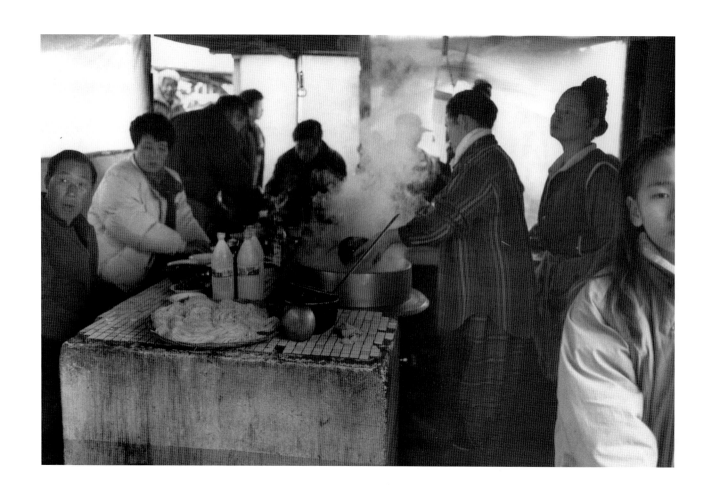

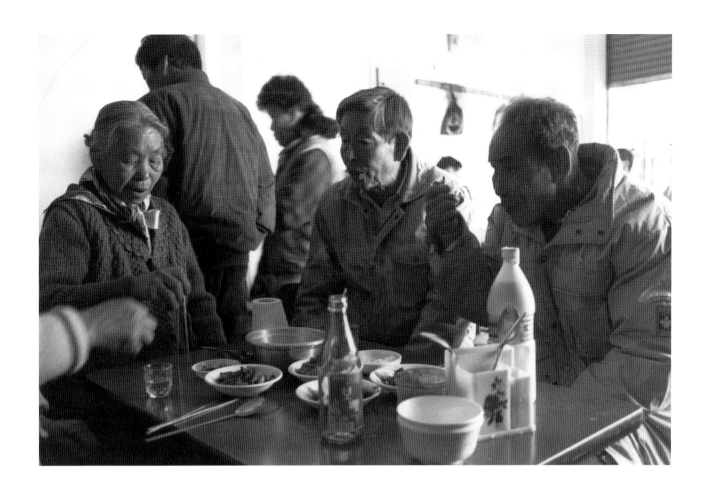

순창장에는 아주 큰 쇠전이 있었다.

큰아버님은 소거간을 하셨다. 큰아버님은 이따금 우리들에게

시장 쇠전에서 국밥을 사 주기도 했다. 아버님도 장에 오시면

우리들에게 꼭 국밥을 사 주었다.

돼지 내장과 커다란 돼지고기 덩어리가 든 국밥은 목구멍의 때를

벗겨 주었다. 땀을 뻘뻘 흘리며 배가 터지게 국밥을 먹고 나면

세상에 부러울 게 없었다.

아버지가 장에 오시는 날은 우리 형제들에게는 최고의 날이었다.

신김치 하나로 일주일을 버텨야 하는 우리들에게 국밥은

유일한 영양 보충의 길이었다.

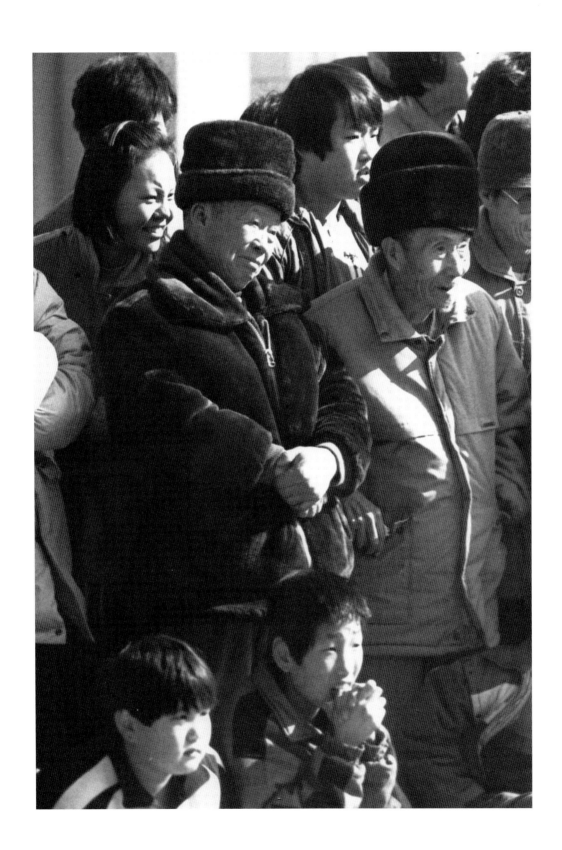

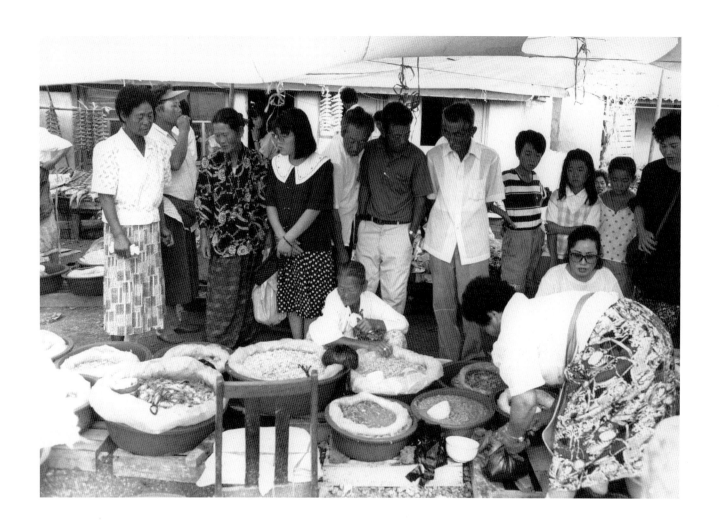

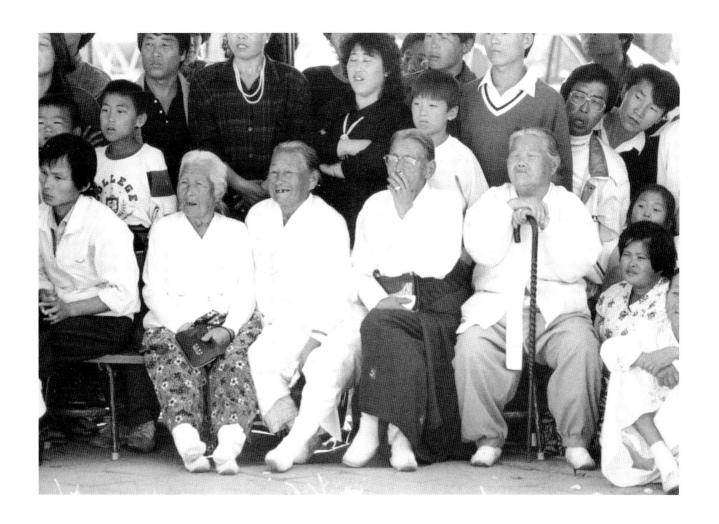

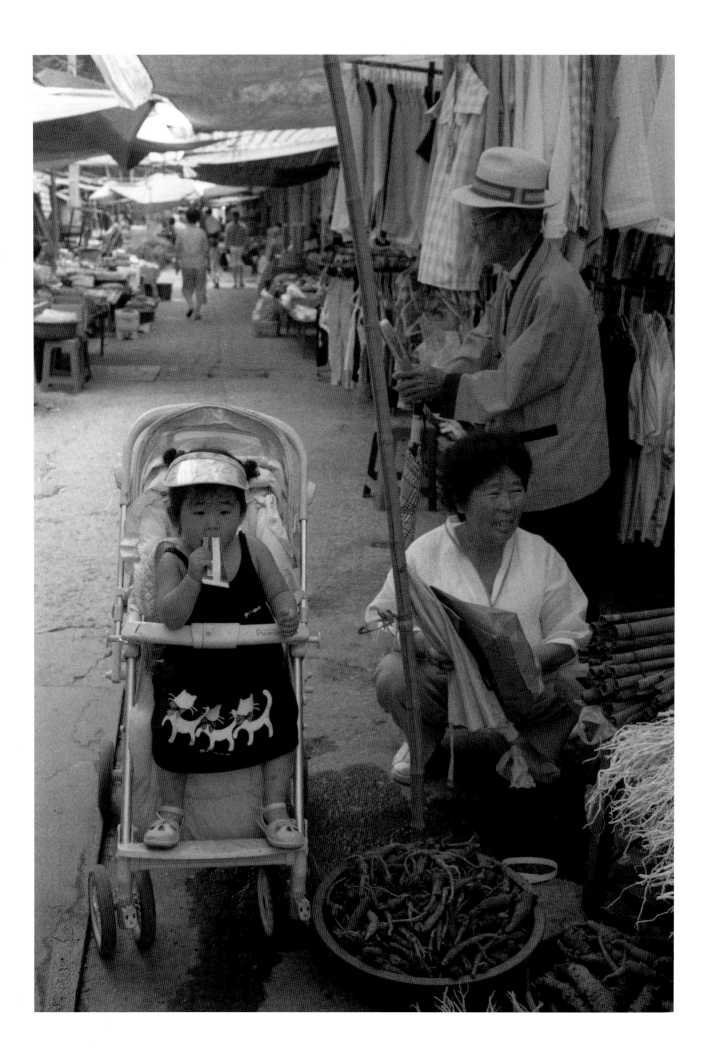

어느 장이든 파장 무렵의 싸움판은 늘 삶을 스산하게 했다.

장이 안 서는 날 시장통은 시장통에 사는 건달들의 싸움판이었다.

우리처럼 촌에서 유학 온 아이들은 시장통 아이들을 제일 무서워했다.

장날이 아니면 우리들은 그곳에 얼씬도 하지 않았다.

나는 순창농고를 다녔는데,

우리들이 학교 실습지인 논에서 일을 하고 있으면

장꾼들이 수도 없이 지나갔다. 어떤 할아버지들은 술이 취해

노래를 부르며 집으로 가기도 했는데, 그들 손에는

갈치새끼나 조기새끼들이 달랑거렸다.

그들은 장에 가야 할 아무런 이유가 없이 장에 가서 동무들을

만나 술잔을 기울이다 빈손으로 집에 가기가 뭣해서

쌈짓돈을 꺼내 갈치새끼라도 사서 들고 가는 길일 것이다.

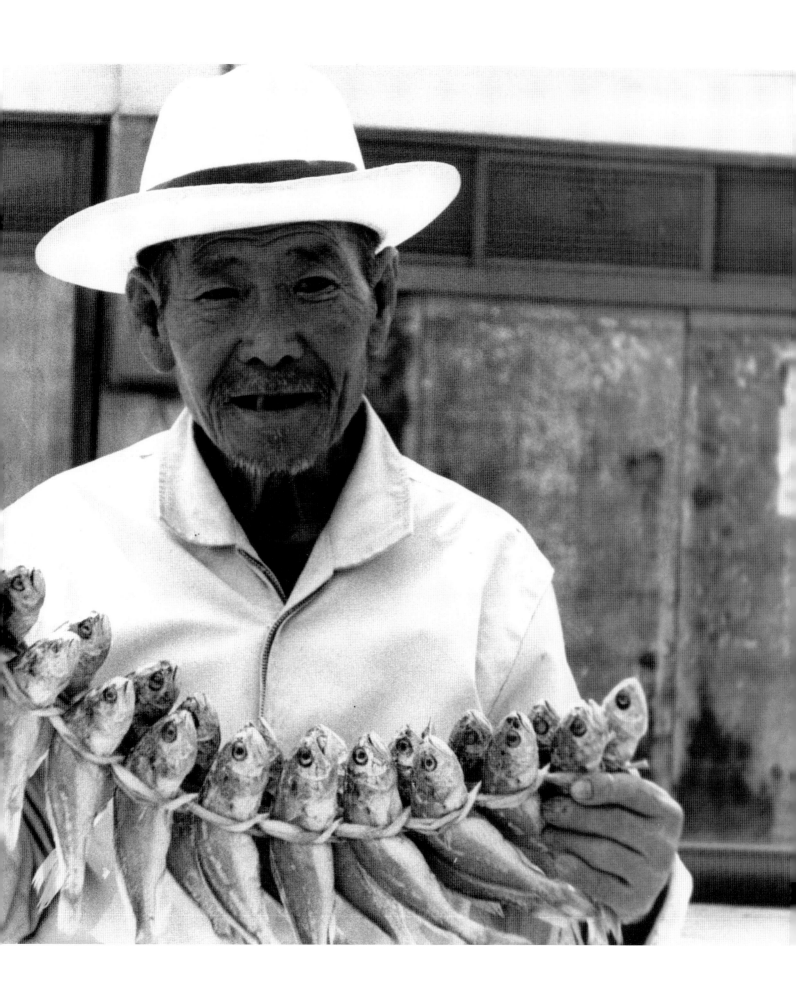

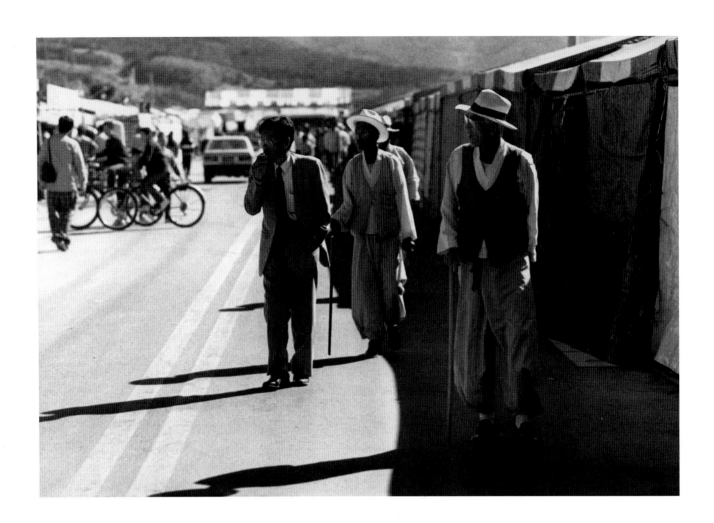

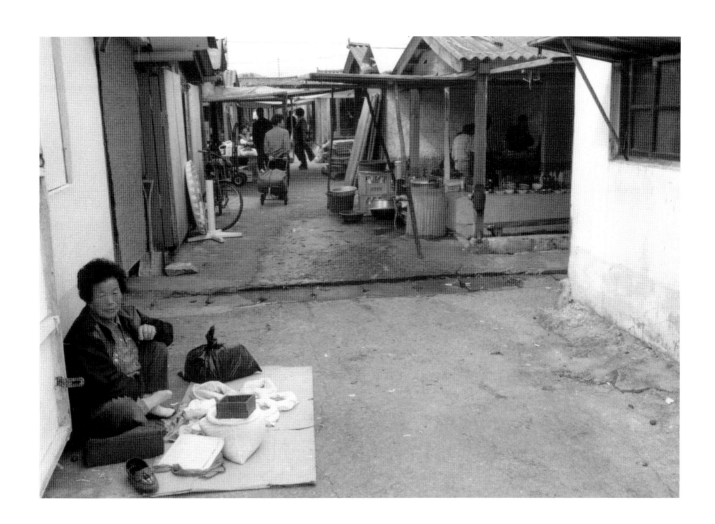

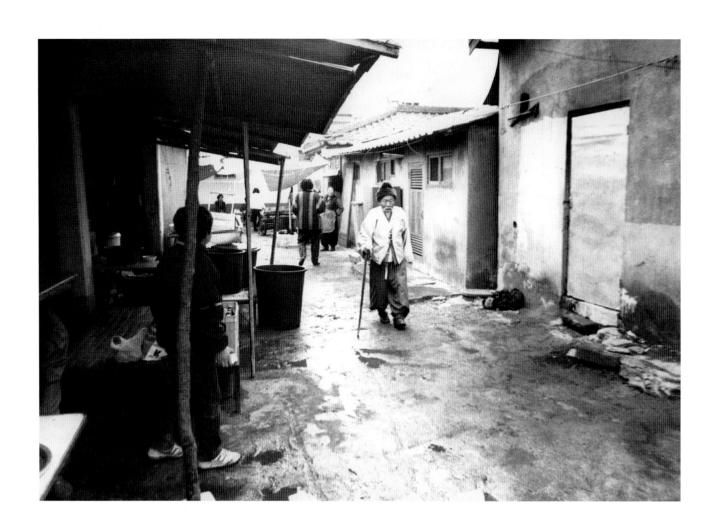

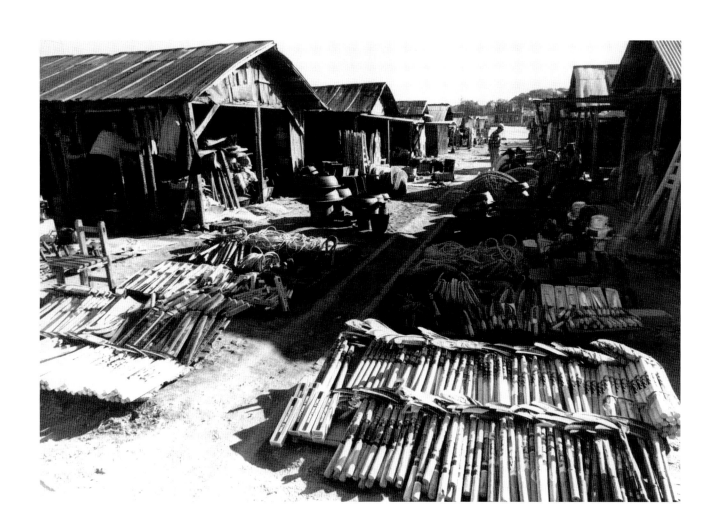

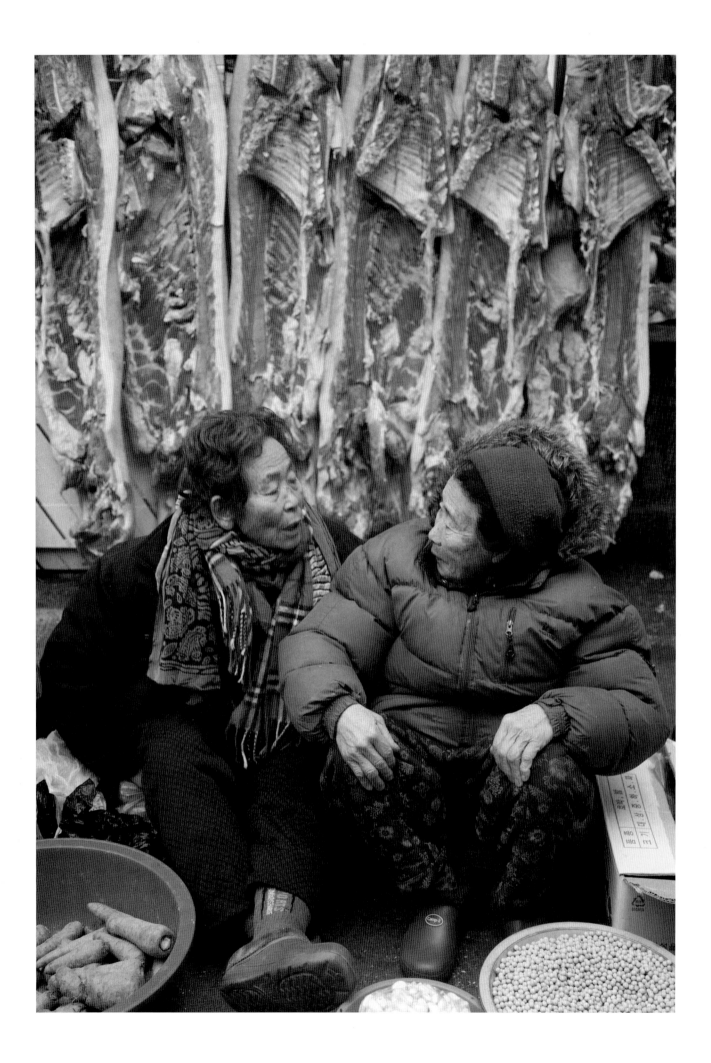

우리들은 눈이 어두운 그 할아버지들에게 다가가 반갑게 인사를 했다.
그러면 그 할아버지들은 비틀거리며, "응, 자네가 뉘 집 손주지?" 하며
알지도 못하면서 아는 체를 했다. 우린 그게 재미있어서
장날이면 일부러 도로로 나가 쉬며 할아버지들과 장난(?)을 했다.

고등학교 삼 학년 때 나는 영농학생이었다.

영농학생은 학교의 일을 해 주고 다소의 장학금을 받는 학생을 말한다.

영농학생이 되면 학교의 농사를 다 지어야 했다. 학교에서 재배하는

채소를 수확해서 장에 나가 팔기도 했다.

우리들도 다른 장꾼들처럼 리어카에 전을 벌리고 호객을 했다.

늘 웃기는 안뽕이라는 친구가 호객을 했는데,

어찌나 웃기던지 사람들이 많이 꼬여 들었다.

우리들은 채소를 다 팔고 삥땅한 돈으로 짜장면을 사 먹기도 했다.

선생님들도 우리들의 그런 짓을 못 본 체 눈감아 주었다.

공부도 안 하고 장날 장바닥에서 장사를 하고

짜장면을 먹는 재미는 그 어디에도 비길 수 없을 만큼

즐겁고 신나는 일이었다.

추석이나 설이 돌아오면 아내는 대목장을 보러

어머니와 동네 아주머니들을 모시고 꼭 순창장을 간다.

어머님은 시장의 가게마다 들러 '우리 큰며느리여' 하며

자기 며느리를 자랑하신다. 평생 동안 순창장을 이용했기 때문에

가게 주인들은 어머님을 잘 아신다.

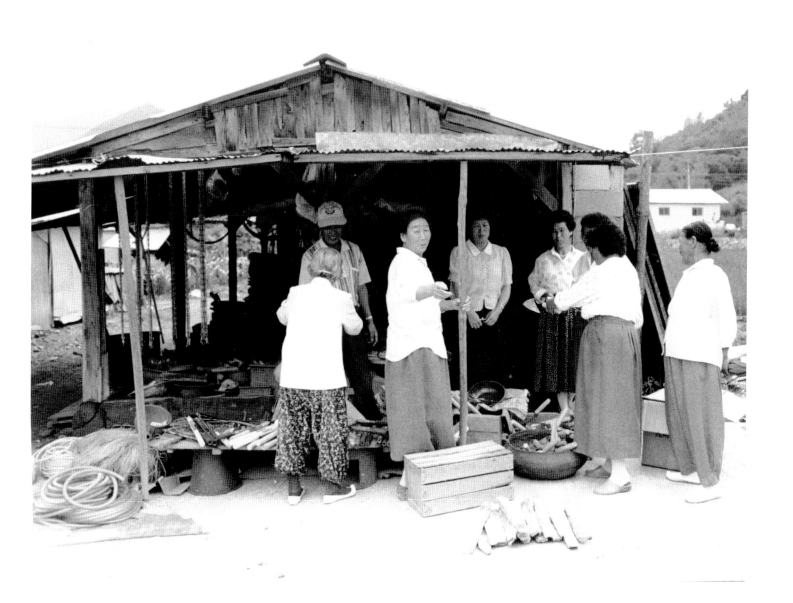

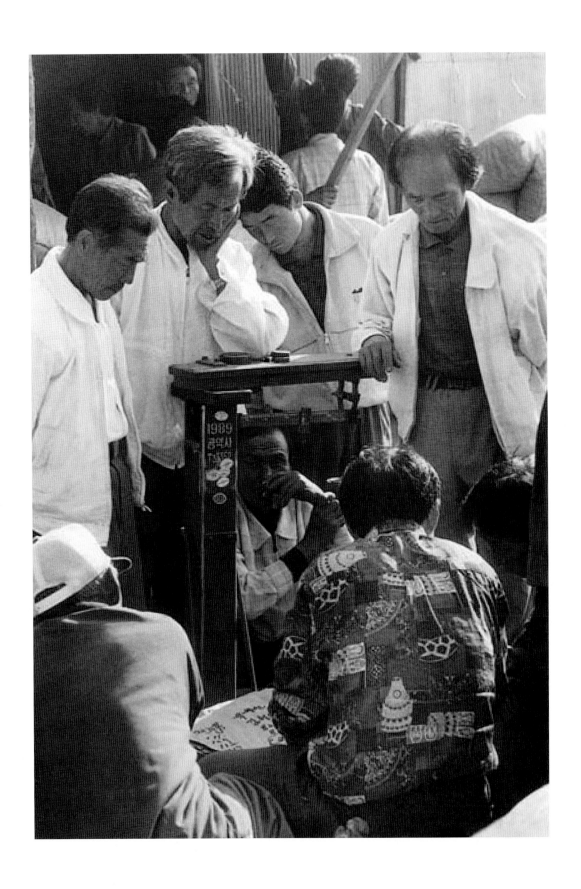

매사에 거침없고 무슨 일에든 화통하신 어머님은

시장 가게 주인들과 스스럼이 없다. 동네 사람들과 장을 다 보면

꼭 들르는 곱창집에서 동네 사람들과 점심을 먹는데,

그 곱창집 아저씨도 활달해서 어머님과 잘 통하신다.

나도 어머님과 아내와 함께 순창장을 같이 간 적이 있는데,

어찌나 어머님이 가게 주인들과 재미있게 농을 주고받던지

옆에 있는 우리들까지 즐거웠었다.

순창장에서 장 본 것들이 조금 미흡하면 어머님은 추석 안날이나,

설 안날 무조건 서는 갈담장에서 장을 보신다.

시골의 오일장은 그 지역의 정치 경제 문화가 발생하고
생성되어 완성되는 곳이었다. 각 마을에서 수공업으로 만들어진
모든 물건들이 상품이 되어 팔려 나갔다.
짚으로 만든 망태나 짚신에서부터, 산에서 난 나물들과
강에서 잡힌 물고기에 이르기까지, 모든 생산품들이 모여들었다.
농촌 마을의 모든 것들이 상품이 되어 세상으로 나갔던 것이다.
그것은 건강한 경제적 활동이었다.

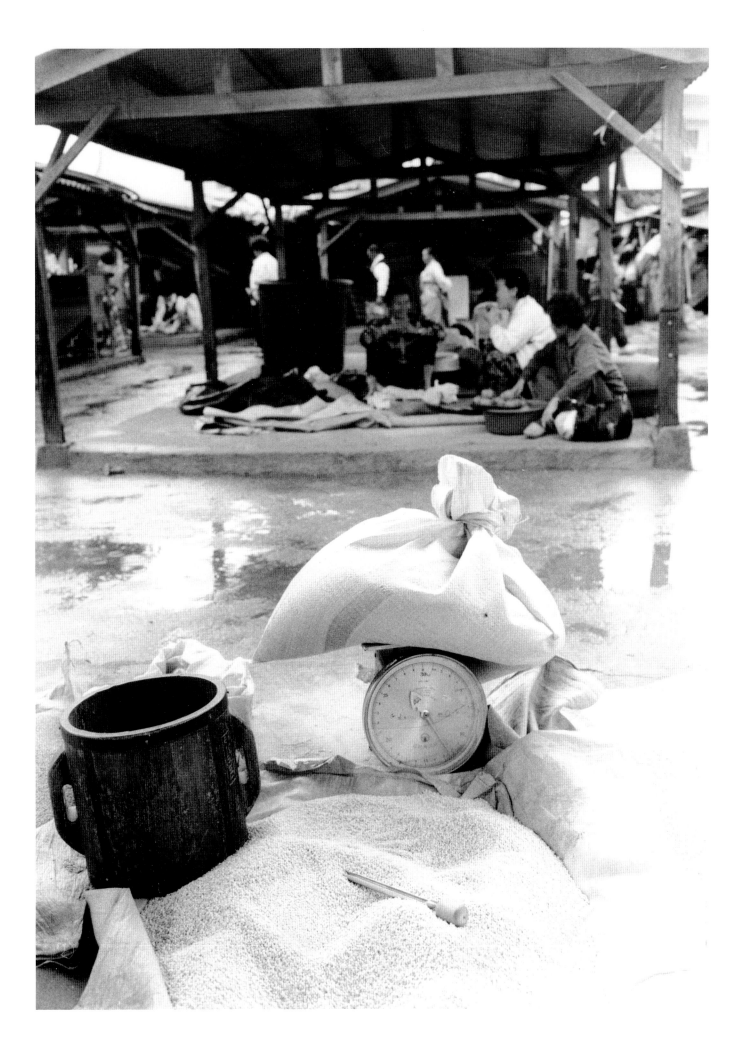

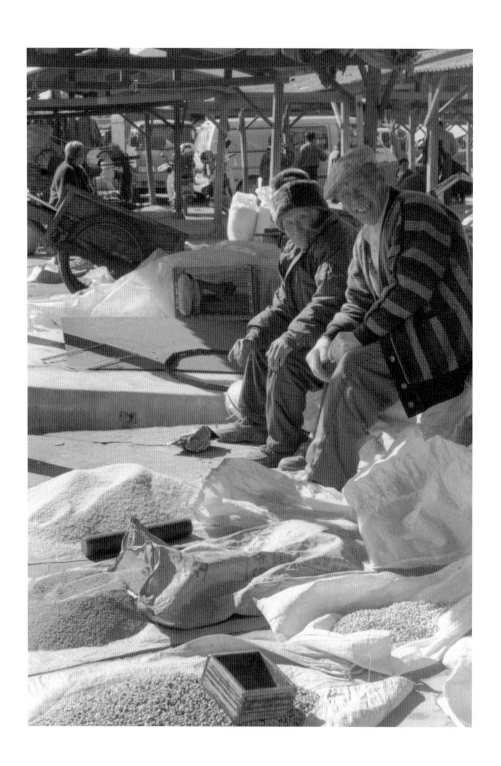

어떤 농부가 만든 한 개의 도리깨나 갈퀴가 상품이 된다는 것은

경제 활동의 평등을 의미한다. 제 맘대로 흘러가는 것 같은

이러한 시장 질서는 농촌 경제 활동을 늘 활기차게 했다.

이러한 시장의 건강한 기능은 시골 마을의 모든 생활에

건강한 활기를 불어넣는 것이었다.

단지 물건을 사고파는 건조한 상거래가 이루어지는 곳이 아니라,

상거래 속에 인간관계를 폭넓게 해 주는 기능까지 아울렀던 것이다.

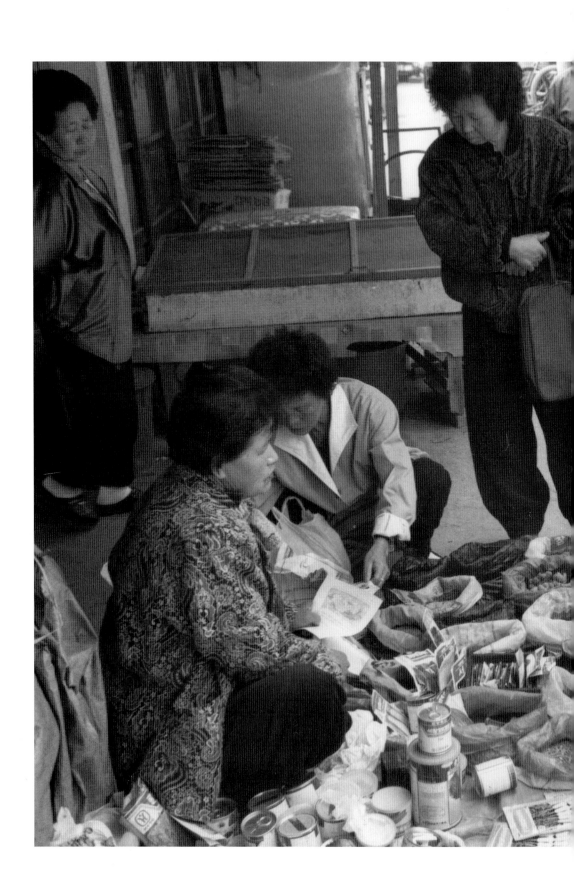

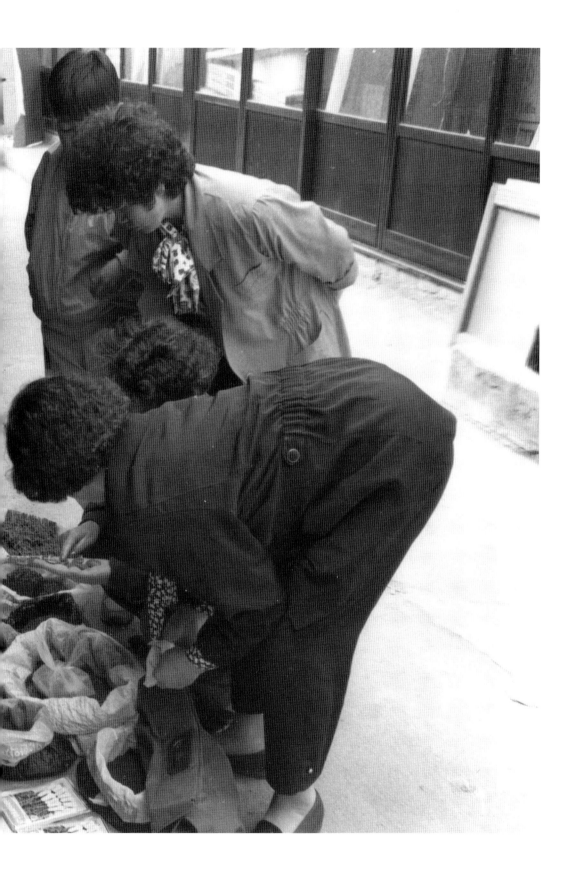

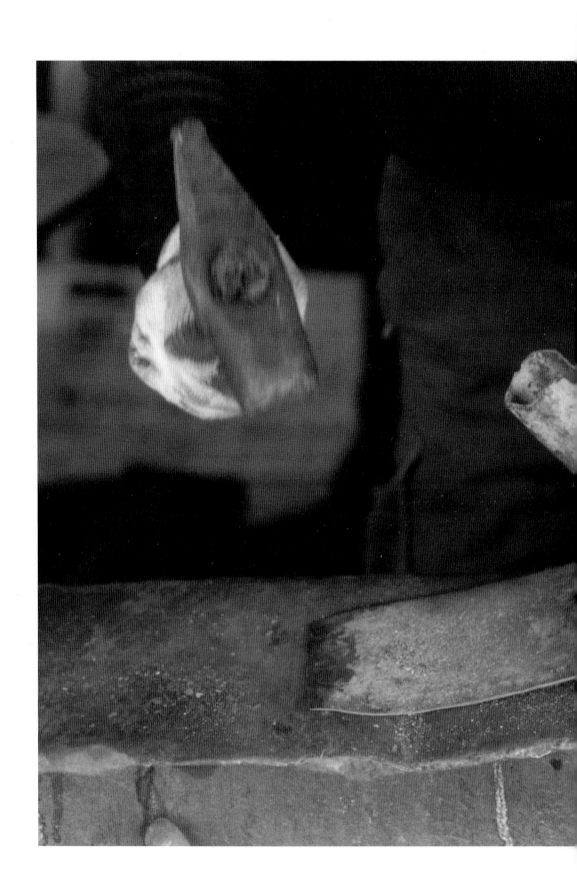

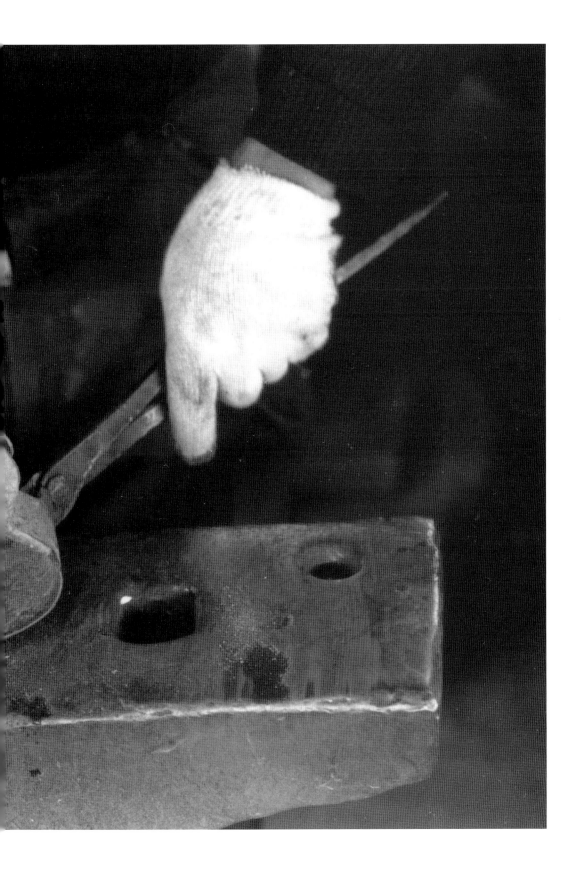

농촌 공동체의 붕괴로 인해 시골장은 이제 '재래시장'이라는

이상한 이름으로 불리고 있다.

그러나 지금도 갈담장과 순창장에는 5일마다 사람들이 모인다.

나이 든 몸으로 어렵게 주운 알밤을 가지고 나오기도 하고,

고사리, 참깨, 고추도 가지고 나온다.

젊은이들은 없지만 평생을 갈담장을 보아 온 사람들이

아직도 장날이면 장에 가서 세상을 배워 온다.

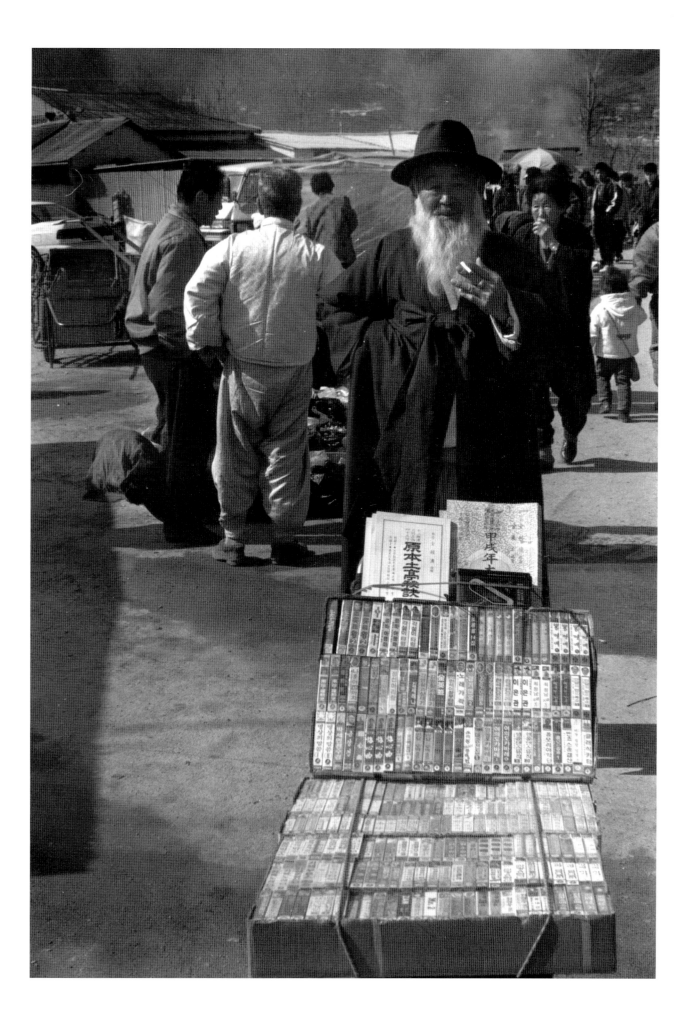

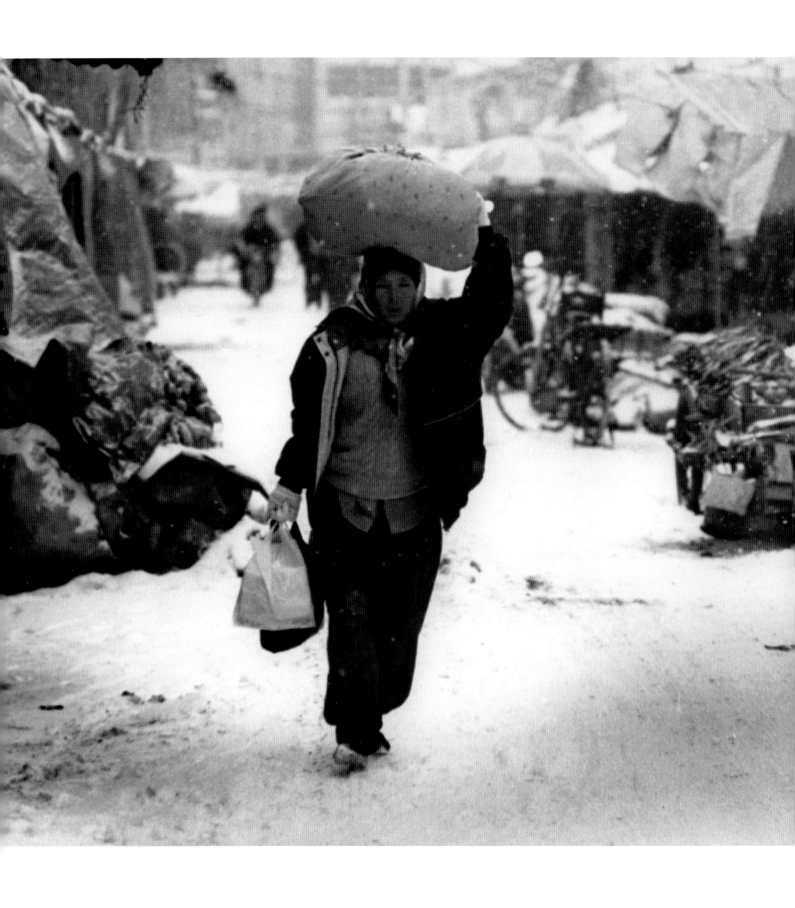

갈담장도 여느 시골 장날처럼 아침나절이면
거의 파장이 되어 버린다. 장바닥은 줄어들고,
장날이면 만나던 그리운 얼굴들은 하나둘씩 사라져
쓸쓸하기 이를 데 없지만 그래도 장은 선다.

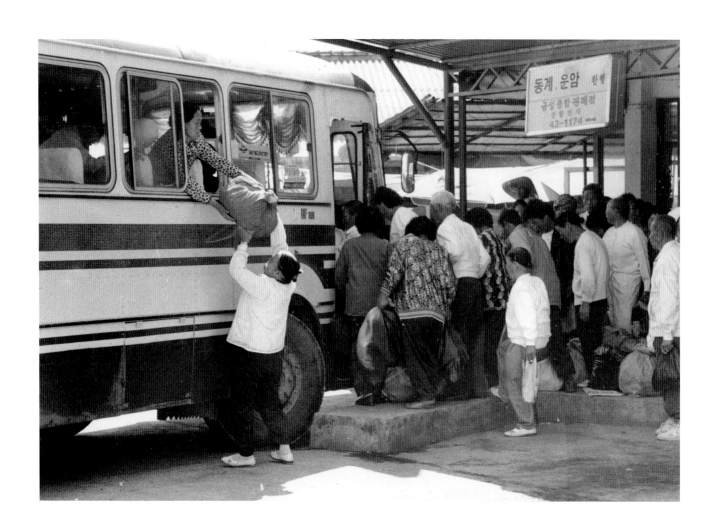

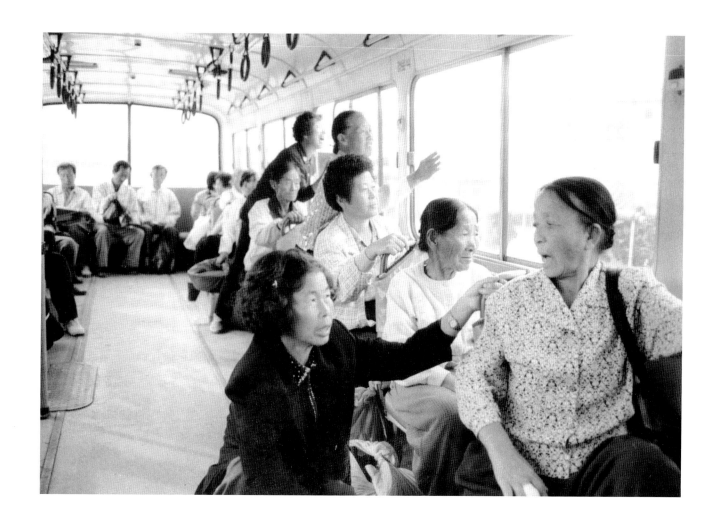

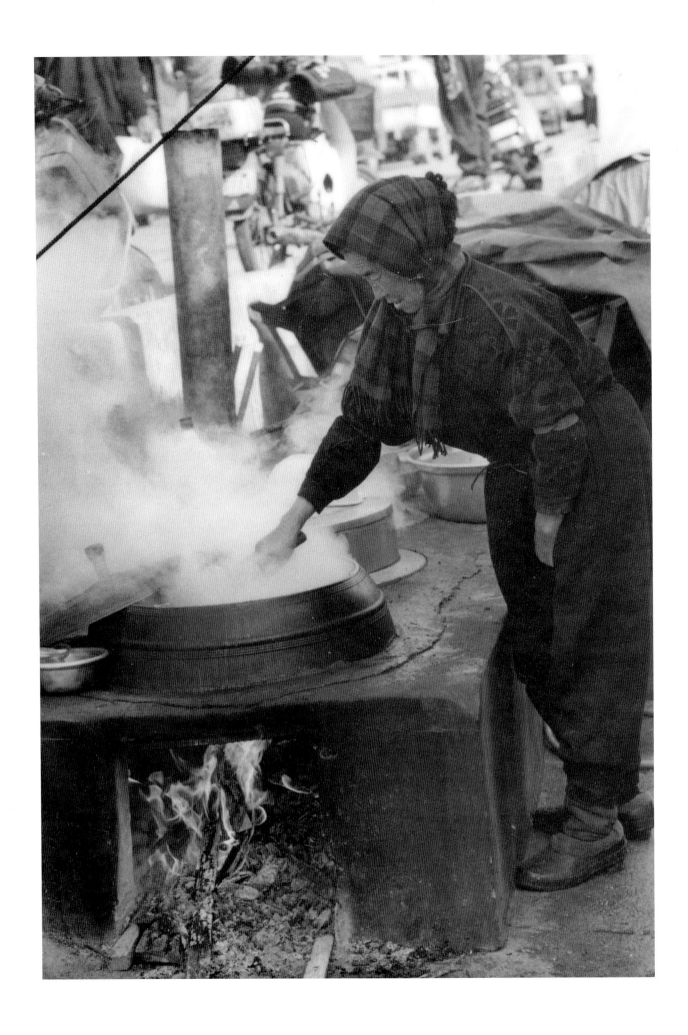

지금도 갈담장에 가 보면 국숫집이 하나 있다.

옛날 아버님이 장에 가시면 반드시 들러서 점심을

국수로 대신했던 그 집이 지금도 있다. 다른 그 어떤 집의 국수보다

나는 이 국숫집 국수를 좋아한다. 눈보라가 치는 겨울, 추운 몸을

움츠리고 손을 비비며 한일자 나무판자 의자에 앉으면

국수솥에서 뭉실뭉실 피어오르는 따뜻하던 그 국숫집이,

지금도 시골 사람들을 기다리며

김을 피워 올리고 있다.

여러 명이 비집고 앉을 수 있는 나무판자로 된 오래된 국숫집 그 긴 의자,

의자에 같이 앉으면 누구나 다 동무 같았던 얼굴들,

수많은 사람들의 출출한 배를 따뜻하게 채워 주었던 국수를 삶는 솥단지,

그리고 편안한 국숫집 아주머니는 갈담장 복판에서

아직도 사람들을 기다리며 김을 피워 올리고 있다.

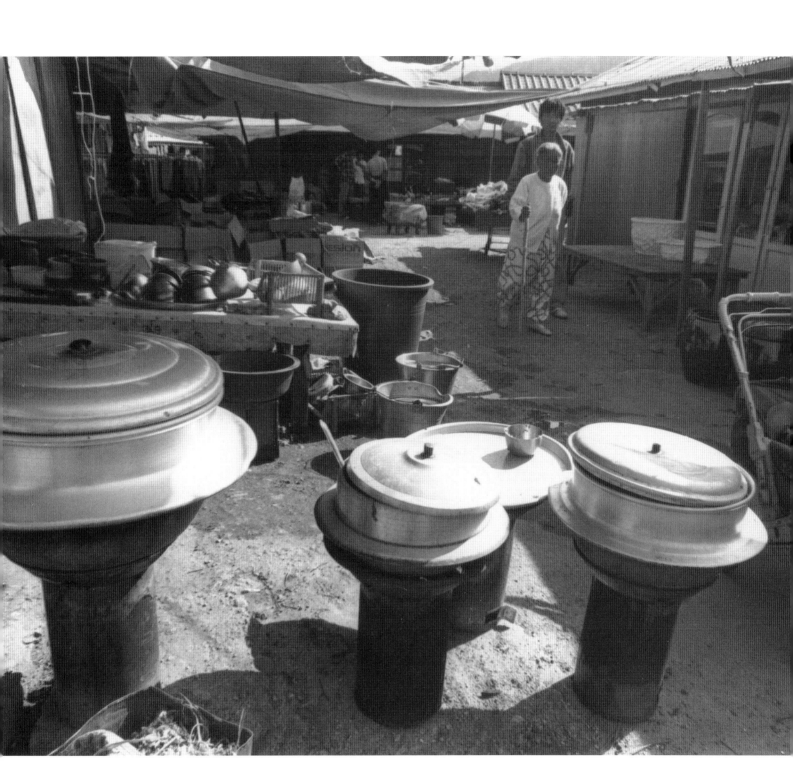

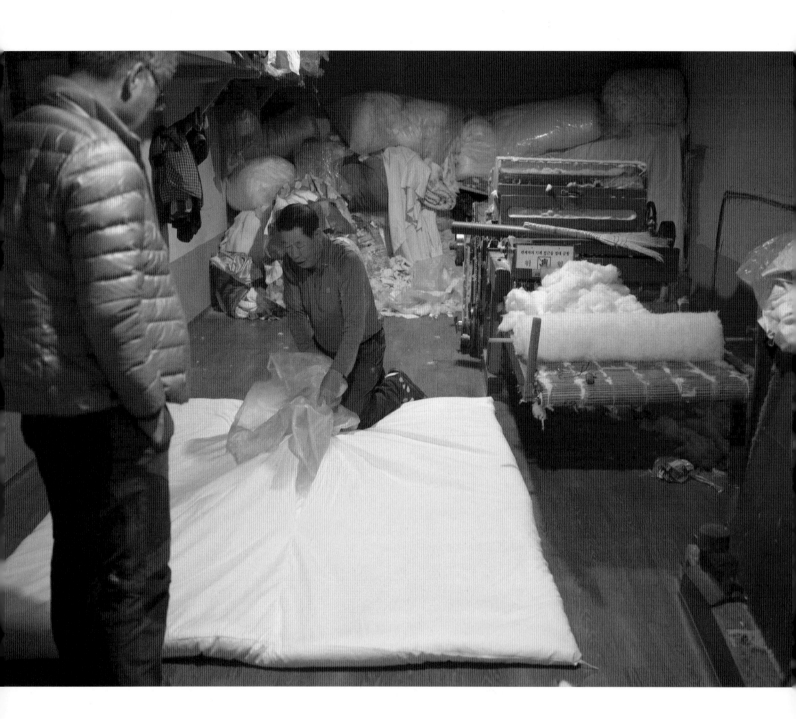

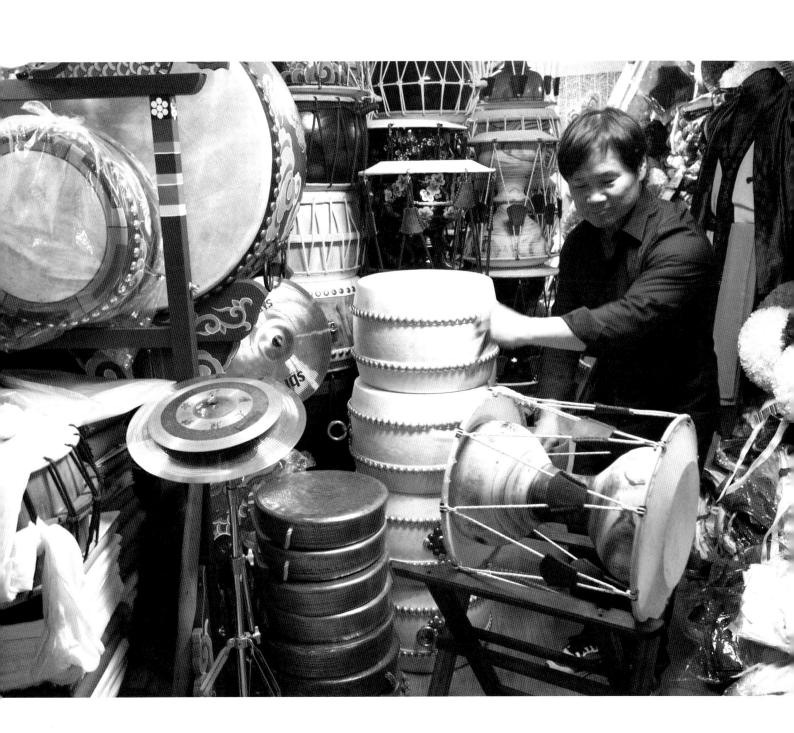

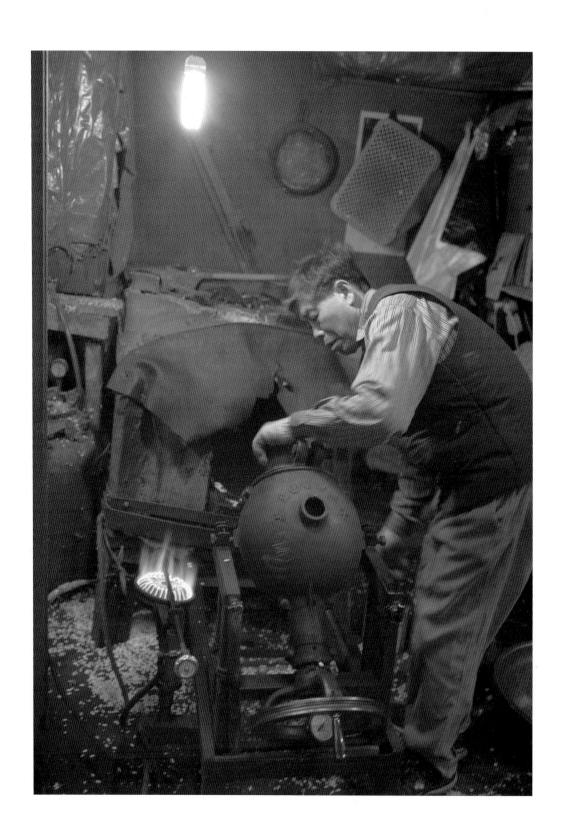

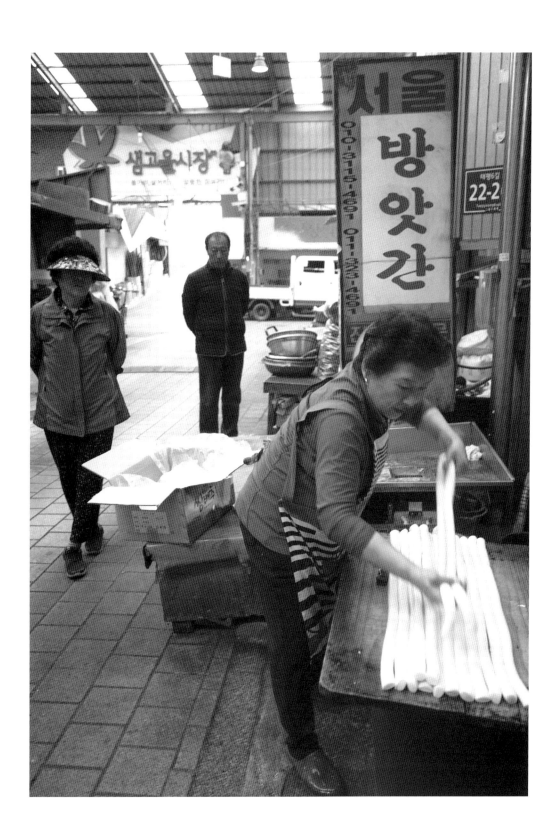

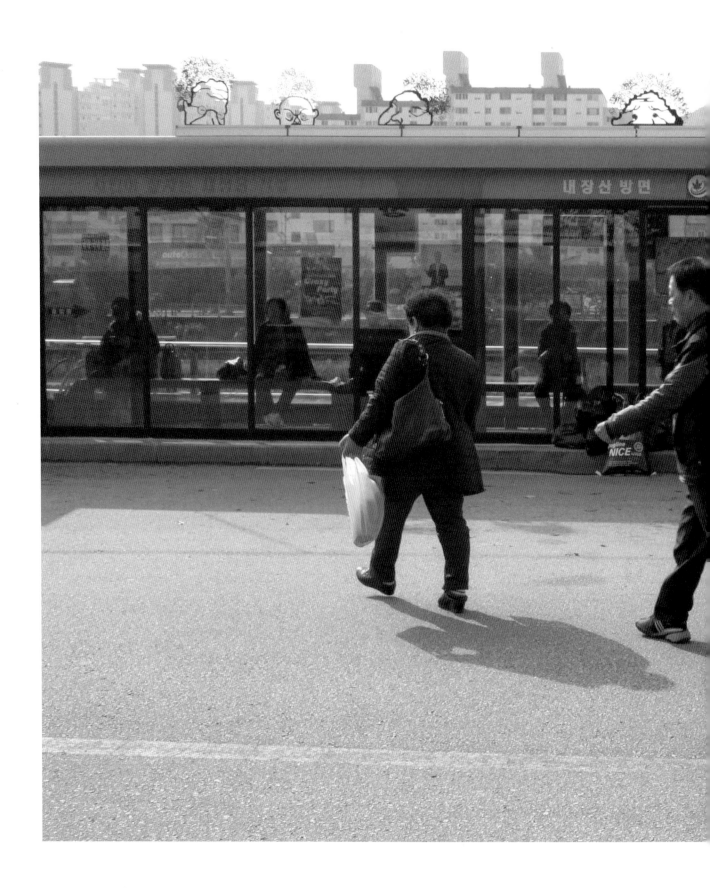

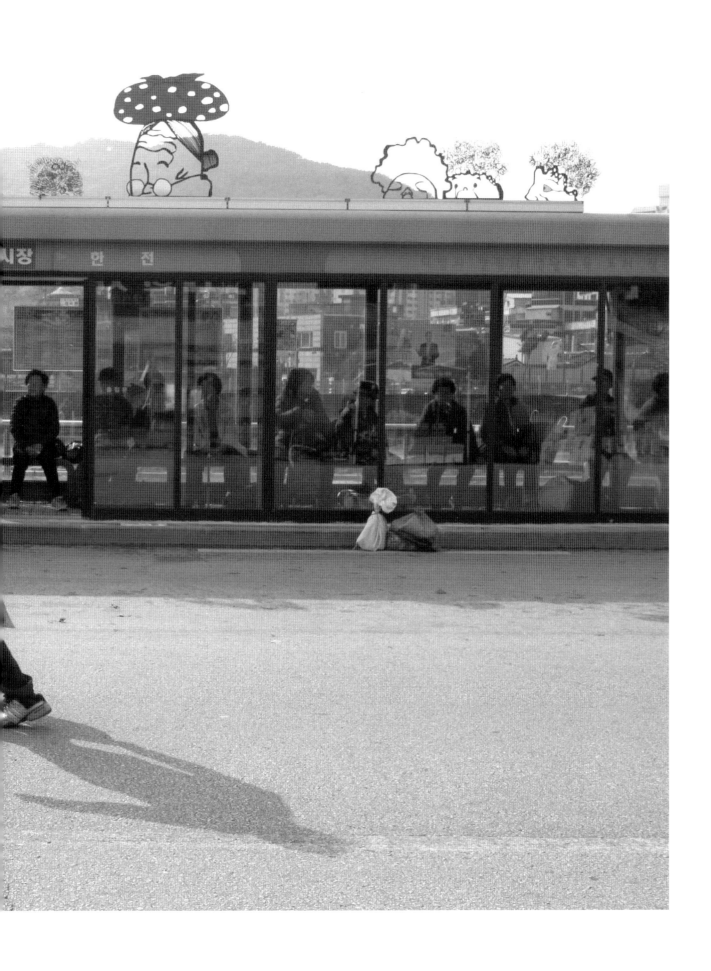

추억조차
사라져 갈 풍경

/ 안도현

사람들은 살아갈수록 힘이 든다고 한다.

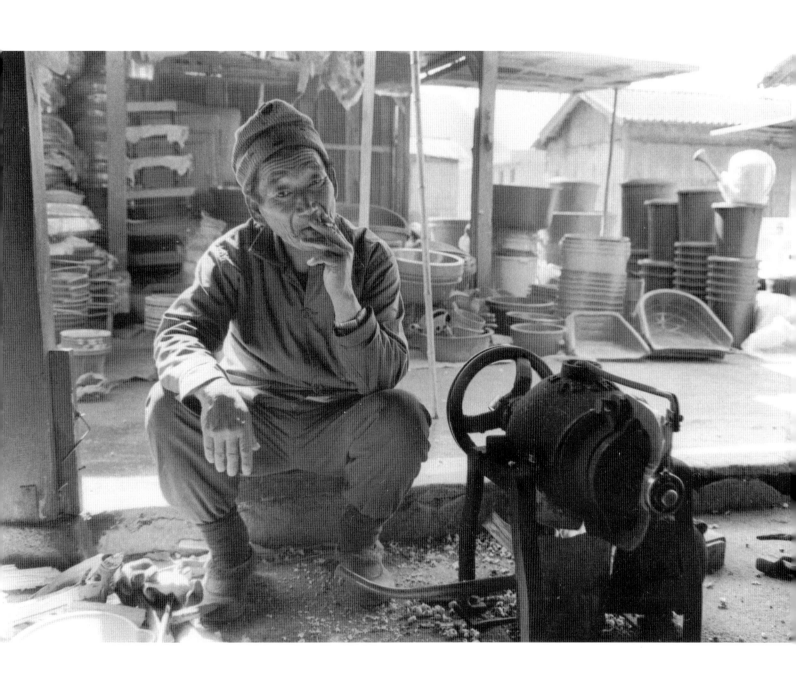

으리으리한 고대광실은 아니지만 비 안 새는 번듯한 집이 있는데도,

삼시 세끼 밥 굶지 않고 한겨울에 상추쌈을 싸먹는 세상인데도

살기가 힘들다고 한다.

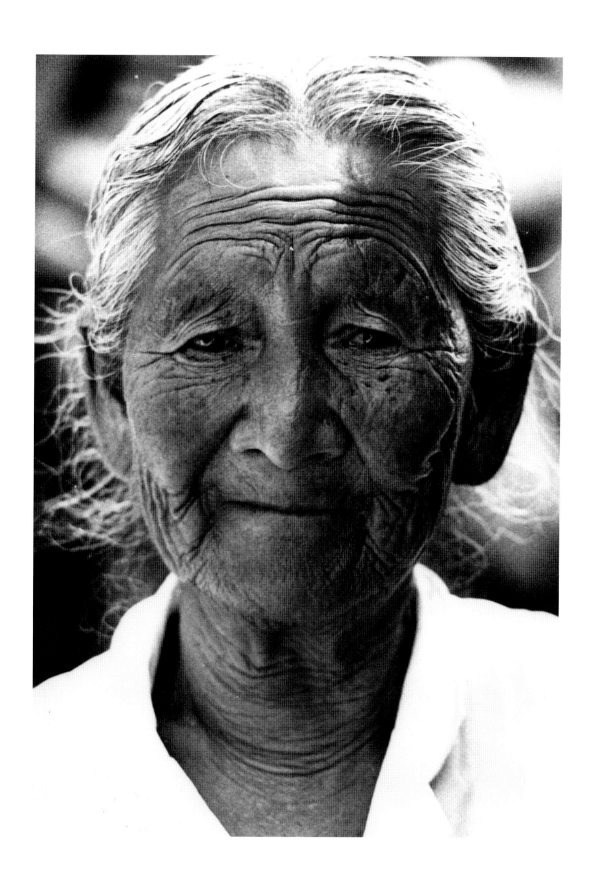

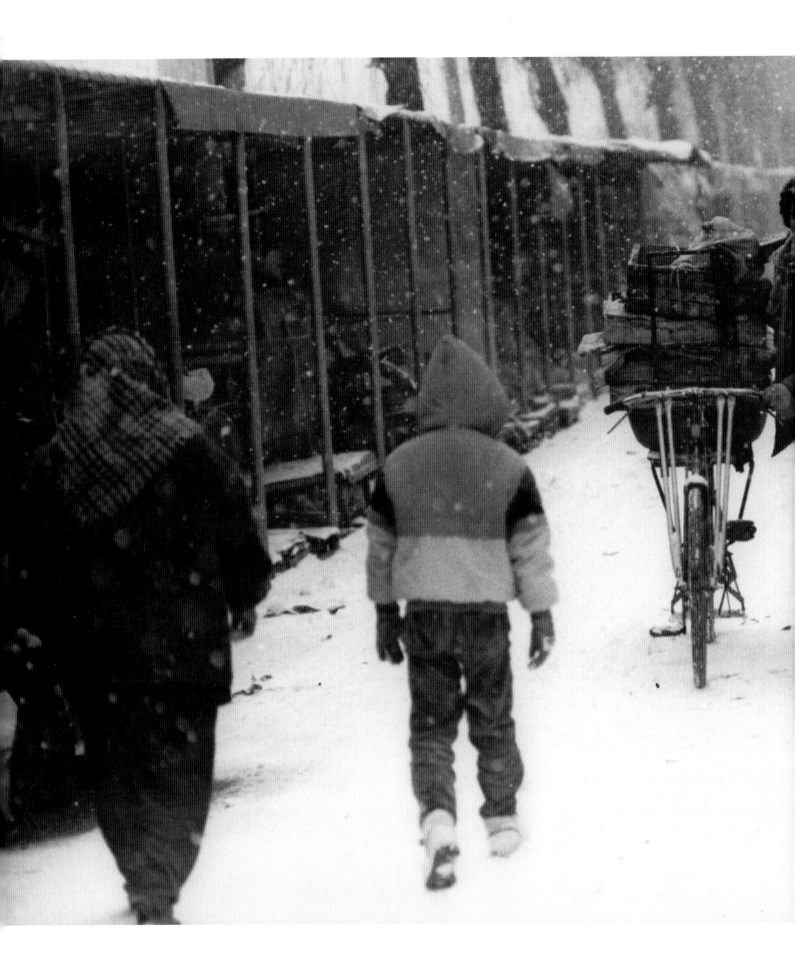

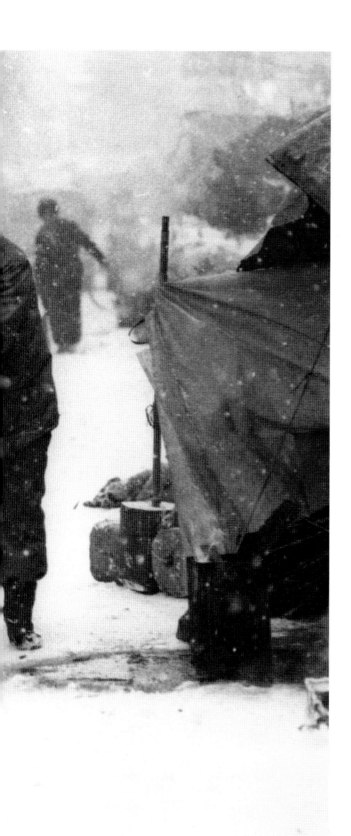

엄동설한에도 얼어죽지 않을 만큼 따뜻한

옷이 옷장 속에 지천으로 걸려 있고,

구멍난 양말을 애써 기워 신지 않아도 되는

세상인데도 살기가 힘들다, 벅차다,

심지어는 죽어버리고 싶다고 말한다.

그리고 사람들은 외롭다고 한다.

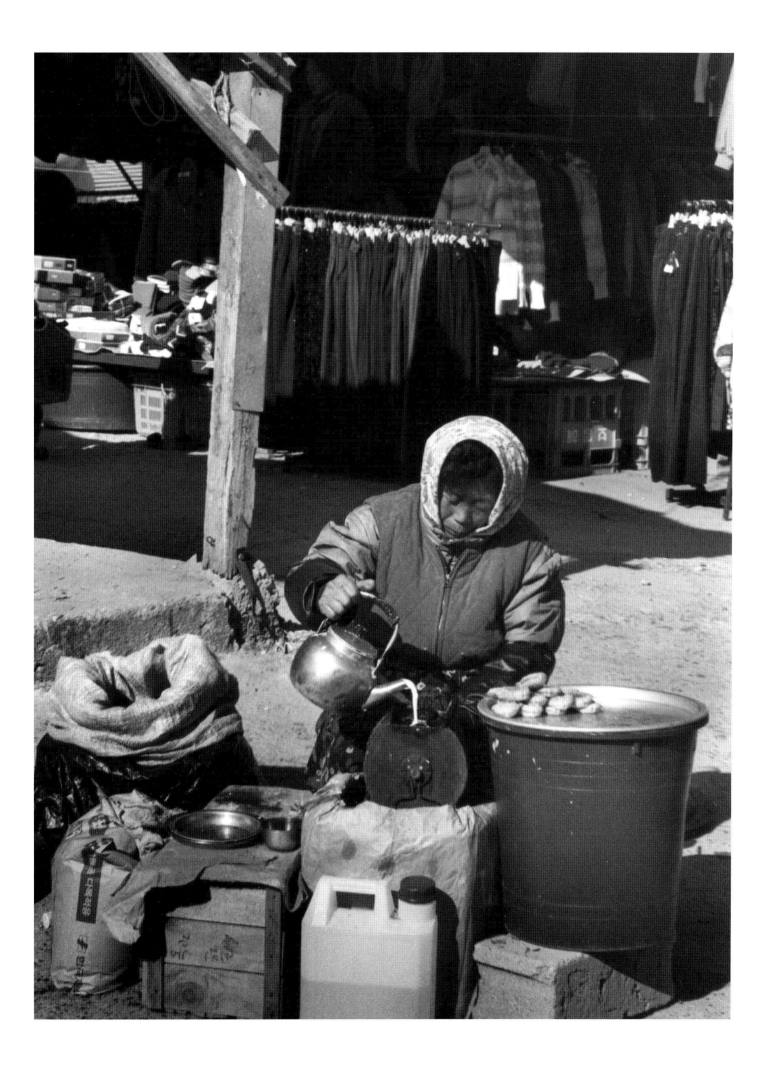

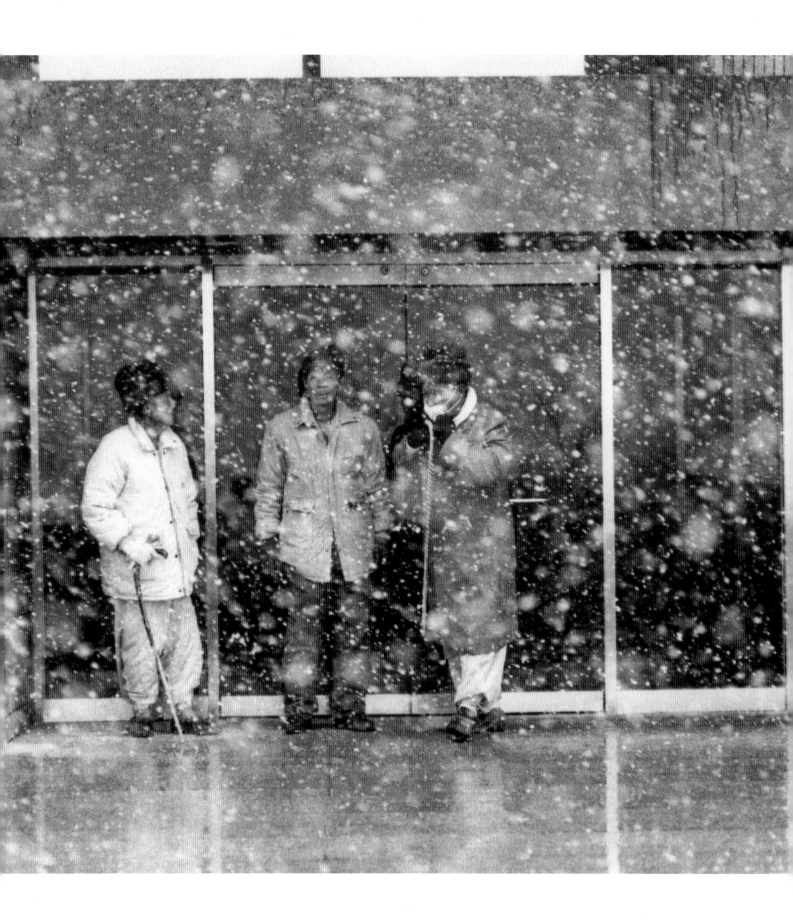

수천 킬로미터나 떨어진 나라에서 벌어지고 있는 전쟁이며

스포츠 경기를 텔레비전 앞에서 턱 괴고 바라보면서도 외롭다고 한다.

누군가 부르면 언제든지 달려갈 준비가 되어 있는 무선 호출기를

부적처럼 몸에 붙이고 다니면서도, 시도 때도 없이 울리는 휴대폰을

하루 종일 켜 놓고 있는데도 외롭다고 한다.

아침을 서울에서 먹고 점심은 일본에서, 그리고 저녁은 또 중국에서

먹을 수 있는 세상이 되었는데도 외로워 외로워서 못 살겠다는 것이다.

왜 이렇게 사람들이 힘들어하고 외로워하는지 아는가?

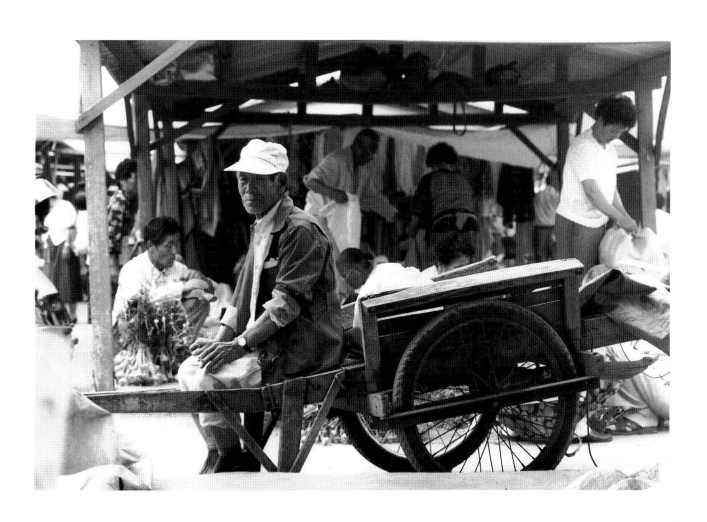

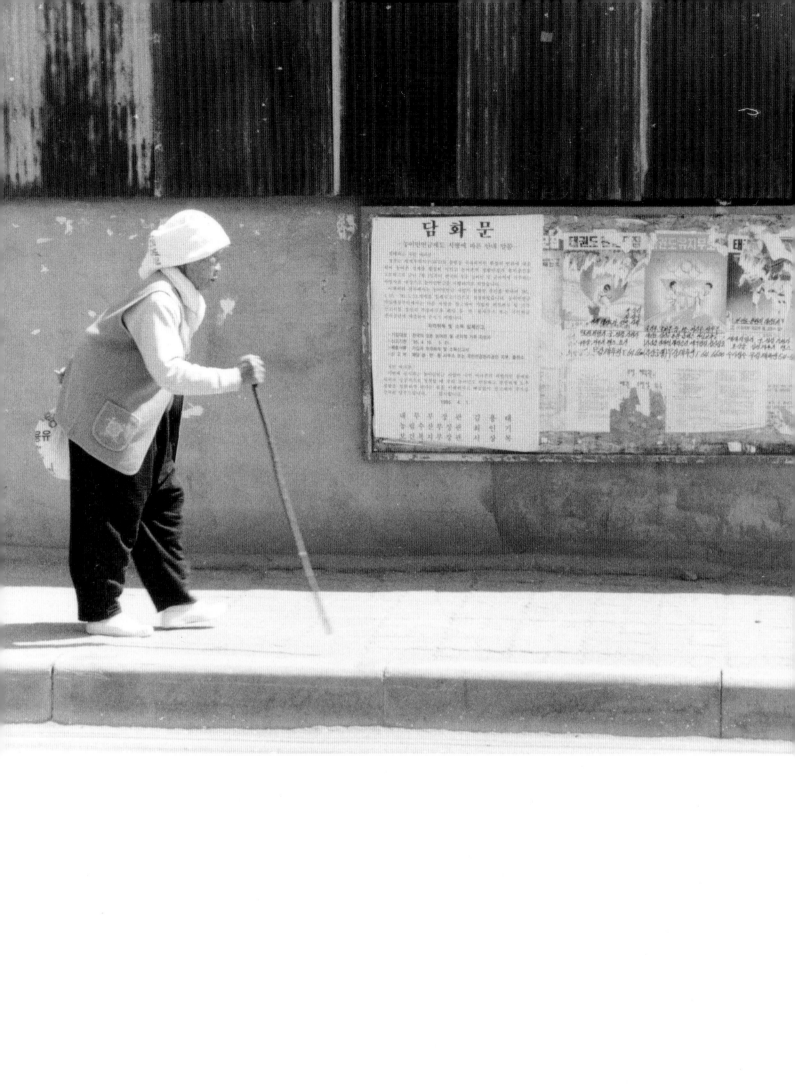

나는 이렇게 생각한다.

이 세상 사람들이 힘들고 외로운 이유는

신이 도시를 만들었기 때문이라고.

내 말을 듣고 당신은 고개를 흔들지도 모르겠다.

도시야말로 인간의 행복을 최대한 제공하고

미래를 완벽하게 보장하는 곳인데,

거기서 힘들어하고 외로워하는 것은

말이 안 된다고.

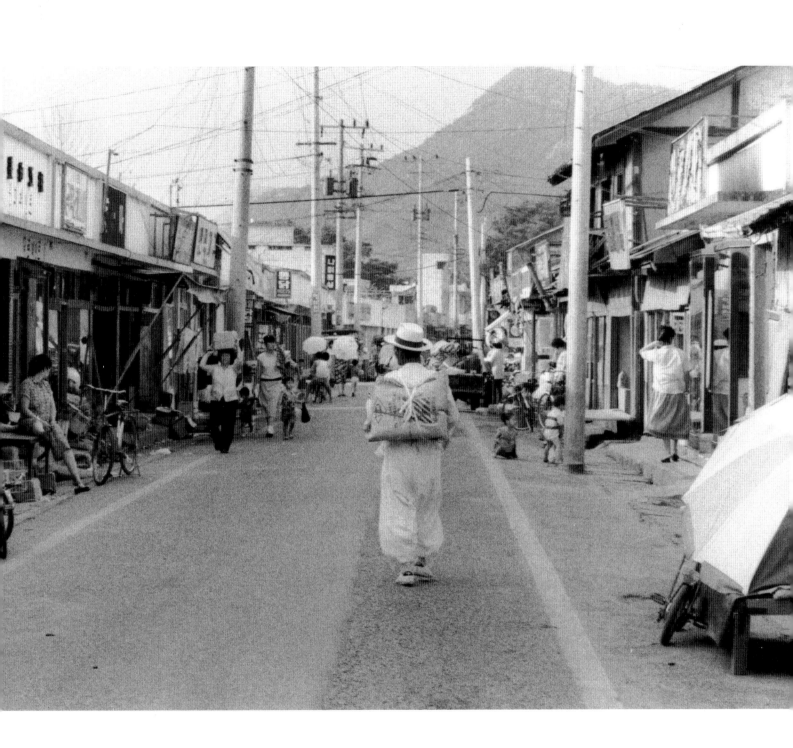

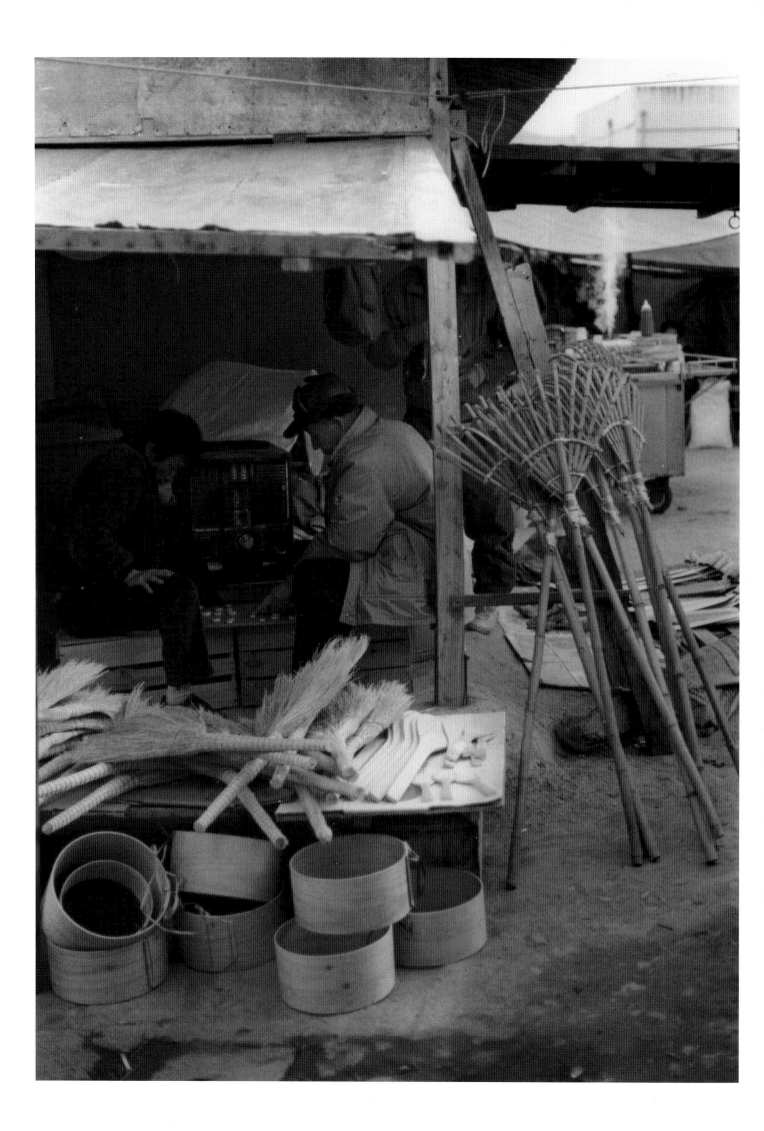

그다음에 당신은 좀 더 구체적으로 이렇게 말하고 싶을지도 모르겠다.

지금 당장 도시의 한복판에 거대한 고질라처럼 웅크리고 있는

대형 할인 마트에 가 보라, 원하는 것은 무엇이든 갖추어져 있지 않은가,

그곳에서는 아무리 많은 물건도 힘들이지 않고 손수레에 실어서

나를 수 있는데 무엇이 힘들다는 것인가, 그 대형 할인점의

판촉 사원들을 보라, 제품의 질과 사용 방법이며 가격을 그렇게

친절하게 설명해 주는데 단 1분이라도 거기서 외로워할 틈이 생기기나

하겠는가, 라고 말이다.

당신의 말도 일리는 있다.

그렇지만 내 말을 조금만 더 들어봐 주기 바란다.

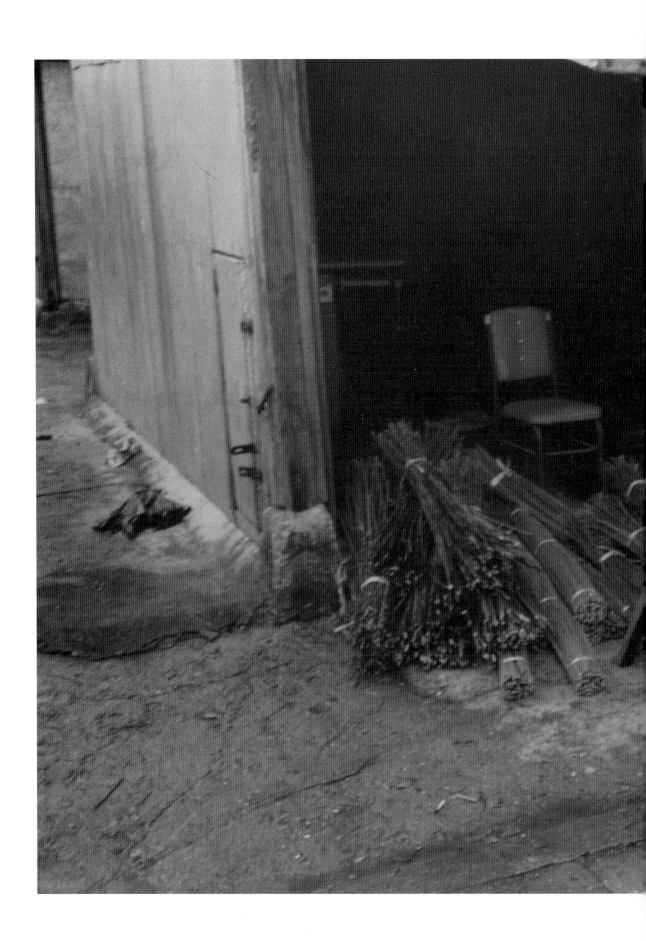

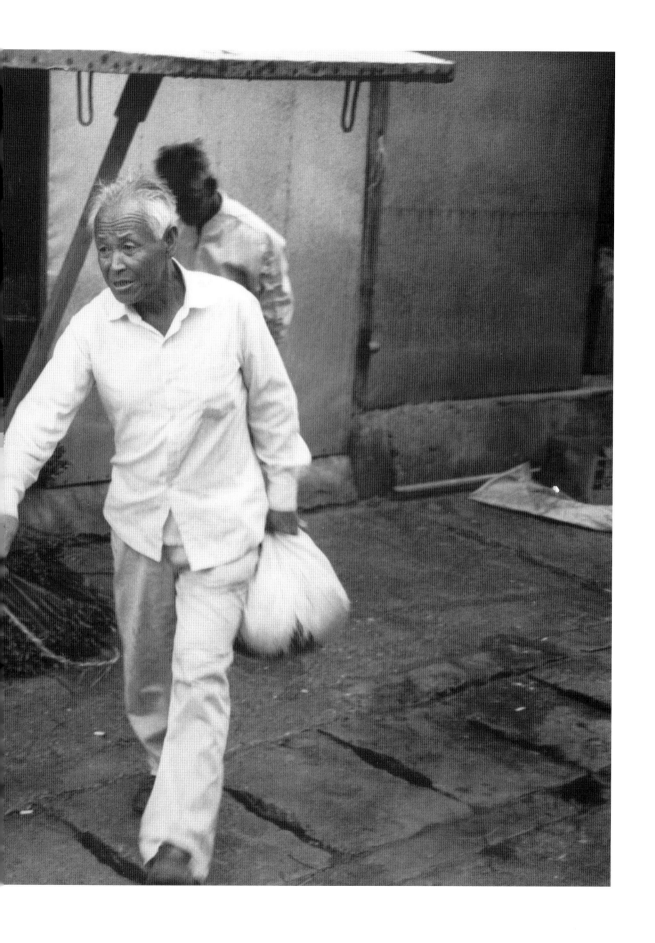

도시에 이른바 마트라는 이름을 단 대형 할인점이 세워지기 전에
도시의 상권을 쥐고 있던 왕자는 백화점이었다.

그렇다고 지금 백화점의 기세가 완전히 꺾인 것은 아니다.

수천만 원이 넘는 밍크코트를 아무 거리낌 없이 걸어 놓고 백화점은
우리의 기를 죽이곤 한다.

백화점의 어떤 특별한 매장은 우리의 상상 그 너머에 사는 사람들이
출입하는 '신세계'인 것이다.

이 백화점이 생기기 전에는 슈퍼마켓이 등장해서 왕자 노릇을
하고 있었다.

처음에 슈퍼마켓은 생산자와 소비자를 직접 연결할 목적으로
문을 열었다.

이른바 체인점 형태가 그것이다.

'슈퍼'라는 접두어가 부끄럽지 않을 정도로 다양한 품목과
널찍한 매장을 갖춘 곳이었다.

게다가 물건의 가격도 저렴했다.

그런데 '슈퍼'는 태평양을 건너와 머나먼 이국땅 한국에서
어처구니없이 봉변을 당하고 말았다.

그것은 누구도 예상하지 못한 일이었다.

매장의 크기나 판매하는 물건의 품목과 상관없이

한국의 모든 가게들이 슈퍼라는 이름을 내걸기 시작한 것이다.

반란이었다.

담배 가게도 야채 가게도 슈퍼마켓이 되었고,

시골 초등학교 앞 문방구점도 슈퍼마켓이 되었다.

슈퍼마켓이면 좀 다행이다.

뒤에 붙은 마켓을 아예 떼어 내 버린 '슈퍼'는 이제 한국의

식료품과 잡화점을 모두 지칭하는 말이 되어버렸다.

한국인들은 또 하나의 신조어를 창출했고,

영어는 지구 위에서 처음으로 망했다.

그 슈퍼마켓이 생기기 전에는 무슨무슨 상회라고 간판을 내건 가게가

상권을 쥐고 있었다.

그 무슨무슨 상회는 간판이 구멍가게의 티를 갓 벗어난

꼴을 하고 있었다.

말하자면 땅에 납작하게 엎드린 좌판이 아니라,

적어도 벽에 바싹 붙여 층층이 세운 진열대를 갖추고 있던 곳이었다.

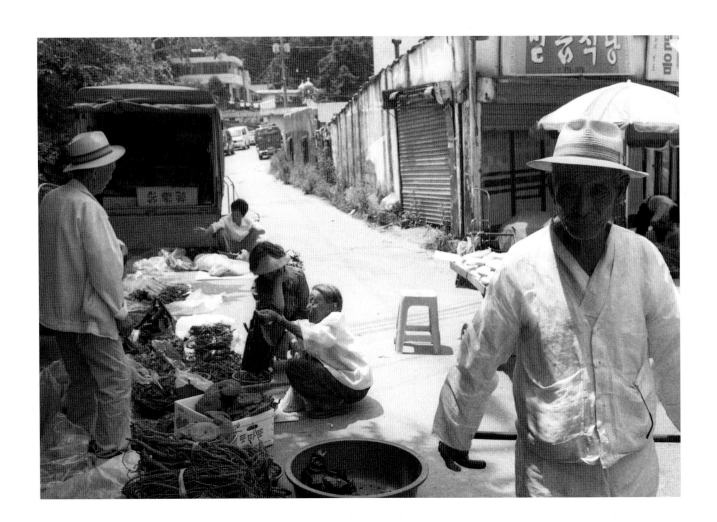

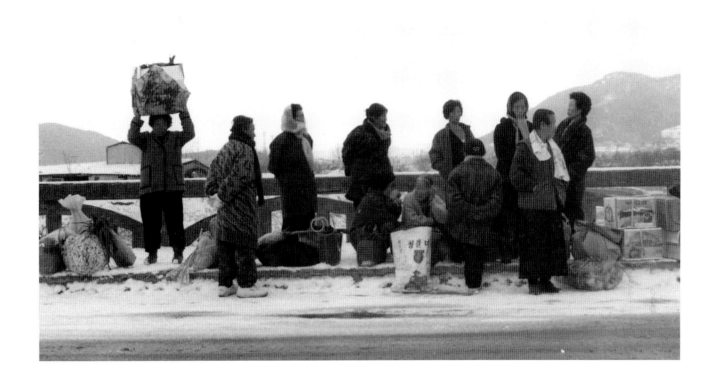

저것 좀 보라.

하늘로 오르고 싶은 대형 할인점은 하늘 높은 줄 모르고

자꾸 치솟으며 세력을 넓혀 가지만,

노점상은 땅바닥에 쭈그리고 앉아 땅이 꺼져라

한숨만 쉬고 있지 않은가!

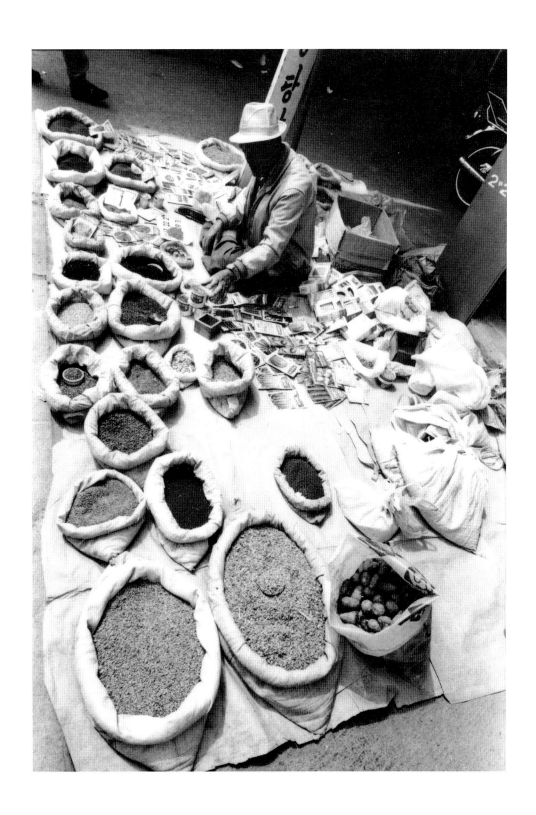

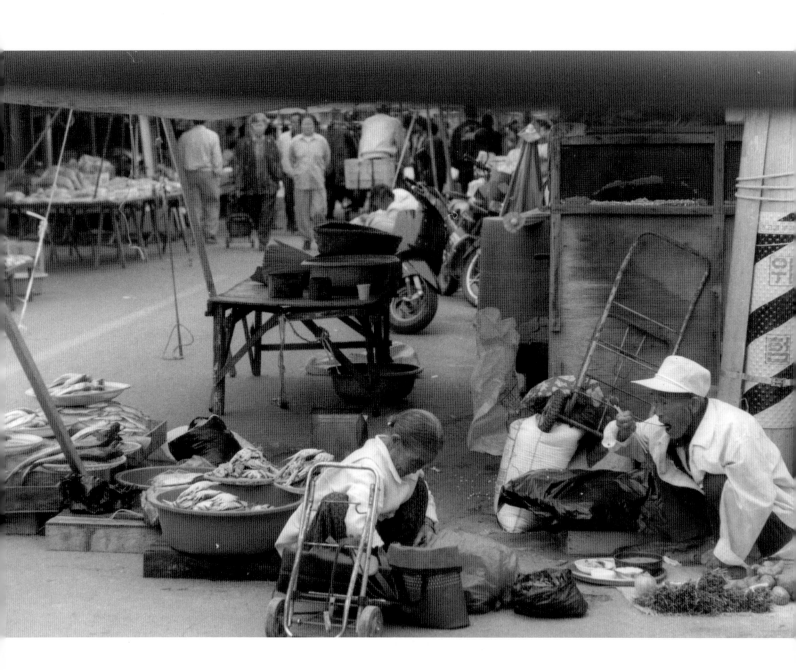

그리고 구멍가게가 생기기 전에는?

구멍가게가 생기기 전에는 진열대도 없이 땅바닥에 팔고 싶은 물건을

내놓고 손님을 기다리는 노점상이 있었다.

잘은 몰라도, 노점상은 그 먼 옛날, 물물 교환 형태로 이루어지던

원시적 상거래의 원형이라고 할 수 있겠다.

그 흔적은 지금도 남아 있다.

가령, 쌀 두 되와 설탕 한 봉지를 서로 바꾸면 그게 물물 교환이 아닌가.

혹은 양파 한 접을 판 채소 장수가 중국집에서 짜장면 한 그릇을

시켜 먹고 양파 값에서 짜장면 값을 제하면

그것 또한 물물 교환이 아닌가.

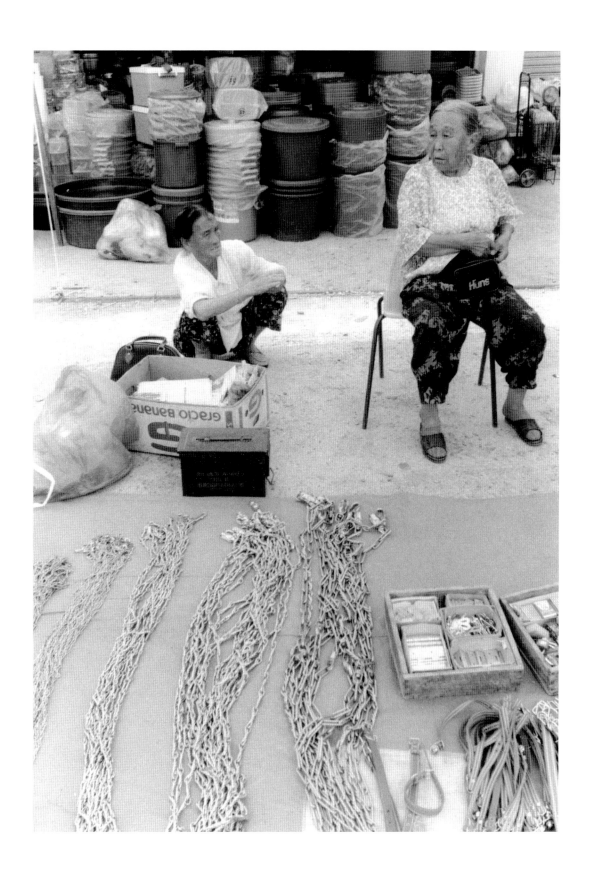

그 노점상들이 오밀조밀 모여 상권을 형성하는 곳,

그곳을 우리는 일찍이 '장터'라고 불러왔다.

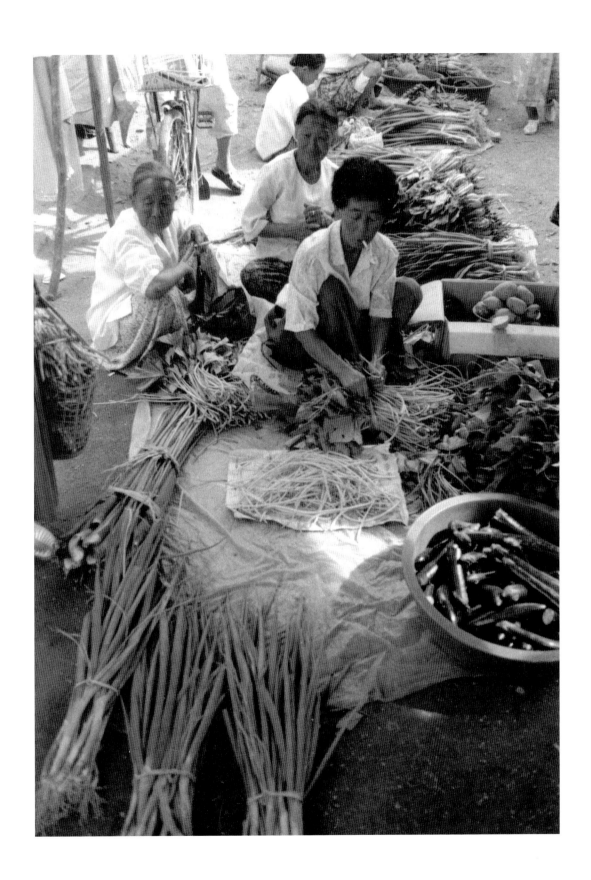

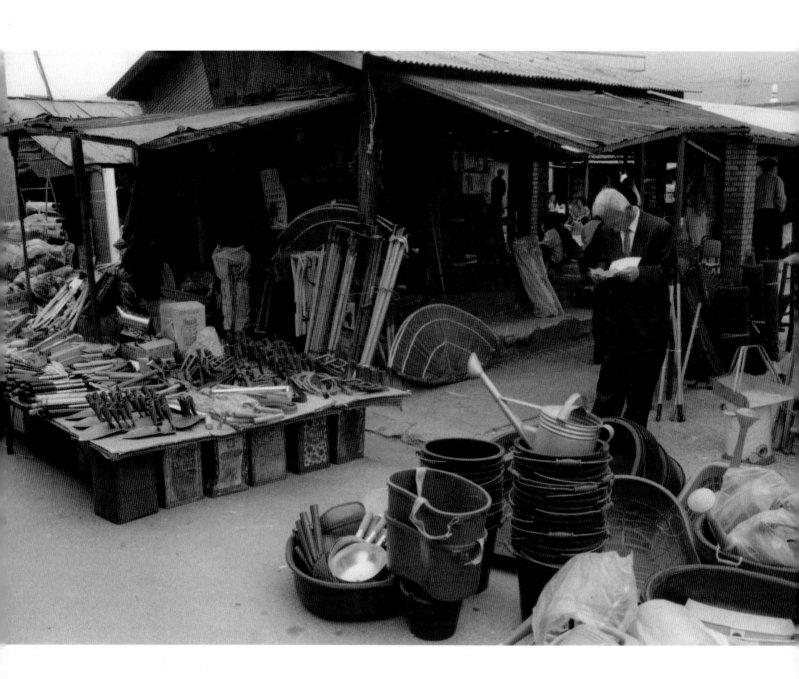

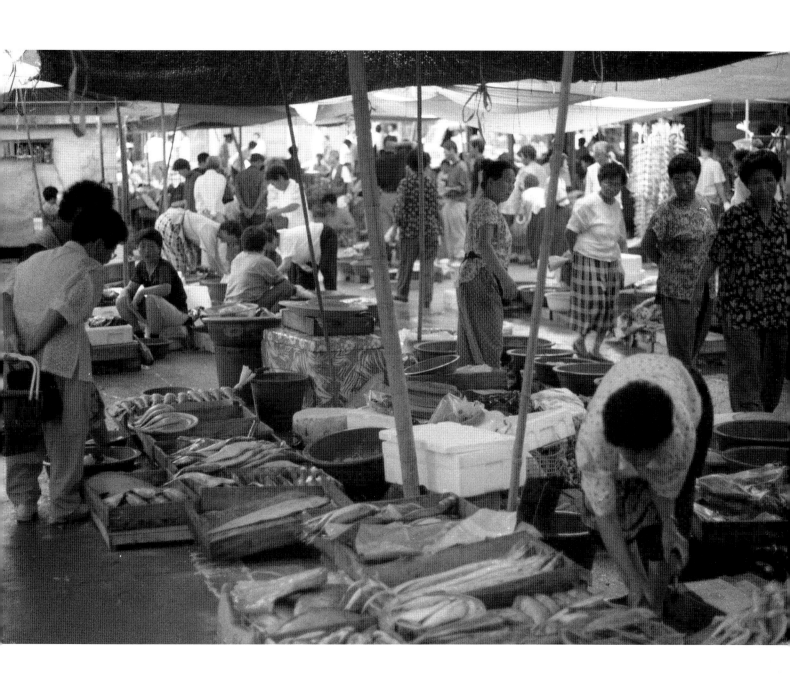

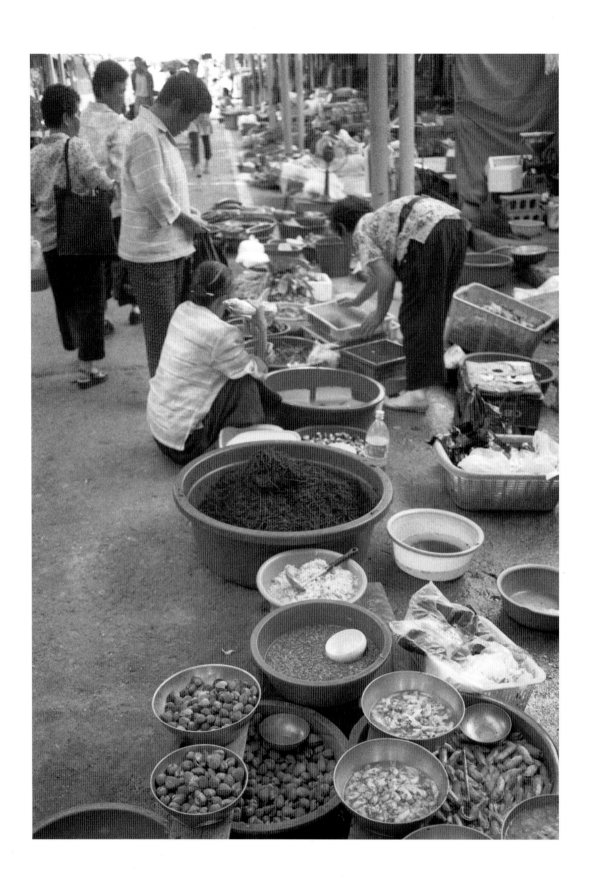

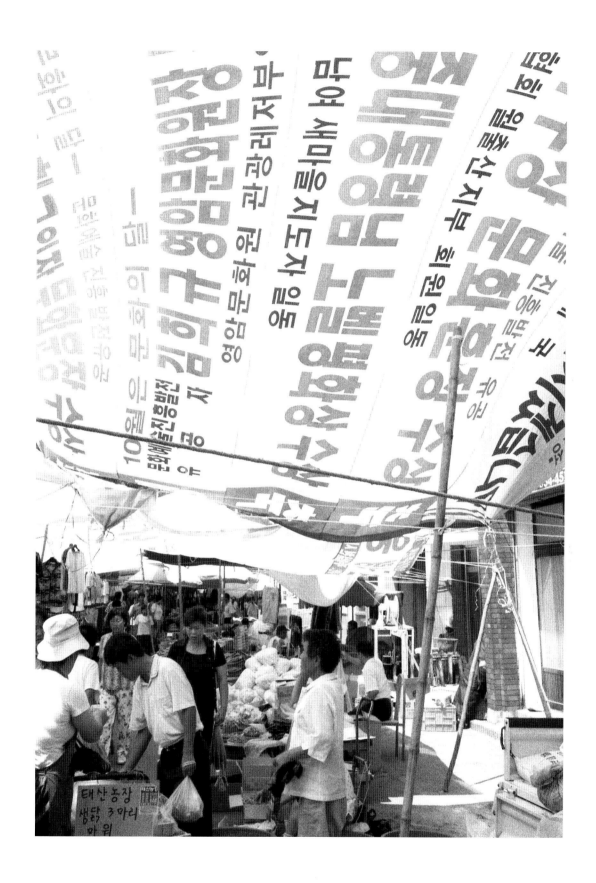

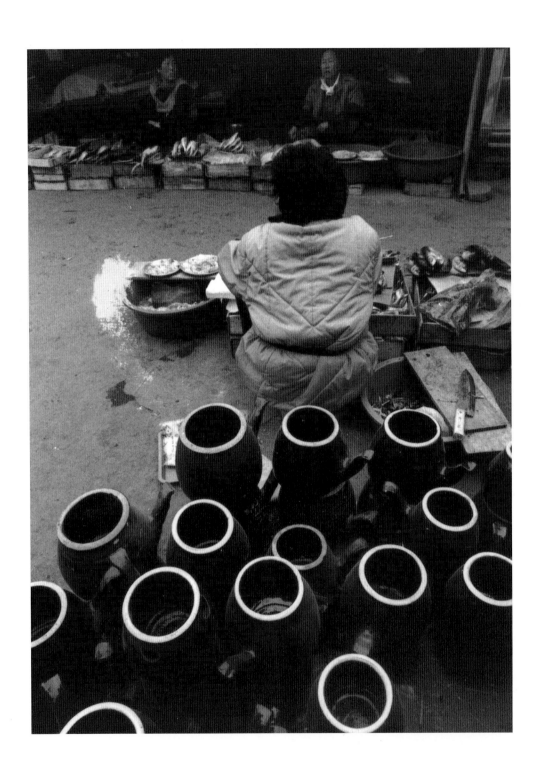

그런데 안타깝게도 신은,

도시를 만들기 위해 하나둘 장터를 빼앗아 갔다.

나는 확신한다.

사람들이 장터를 멀리하고, 장터에 가지 않으면서부터,

장터 대신에 대형 할인점이나 백화점으로 향하기 시작한 뒤부터

비로소 힘들고 외로운 삶을 살기 시작했다는 것을.

도시는 쓸데없이 자리만 차지하는 노점상들을 받아들일

공간도 여력도 없다.

물건 구매자들에게 편익과 즐거움을 제공하기 위해

골몰하는 도시에게 장터는 비효율적이고 비경제적이고

비생산적인 장소일 뿐이다.

세련된 도시는 세련되지 않은 장터를 싫어하는 것이다.

장터는 도시에게 버림받았다.

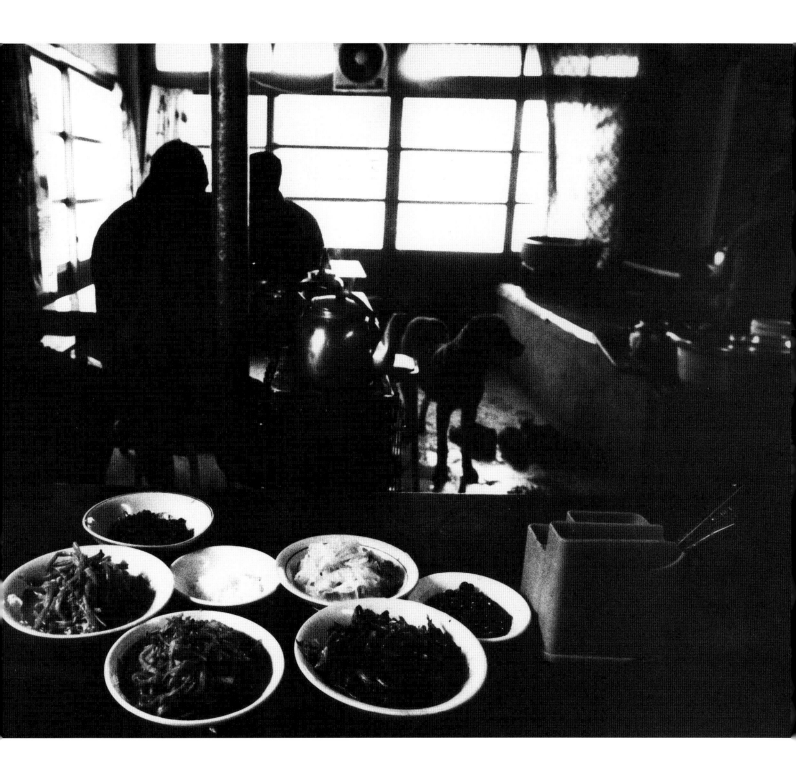

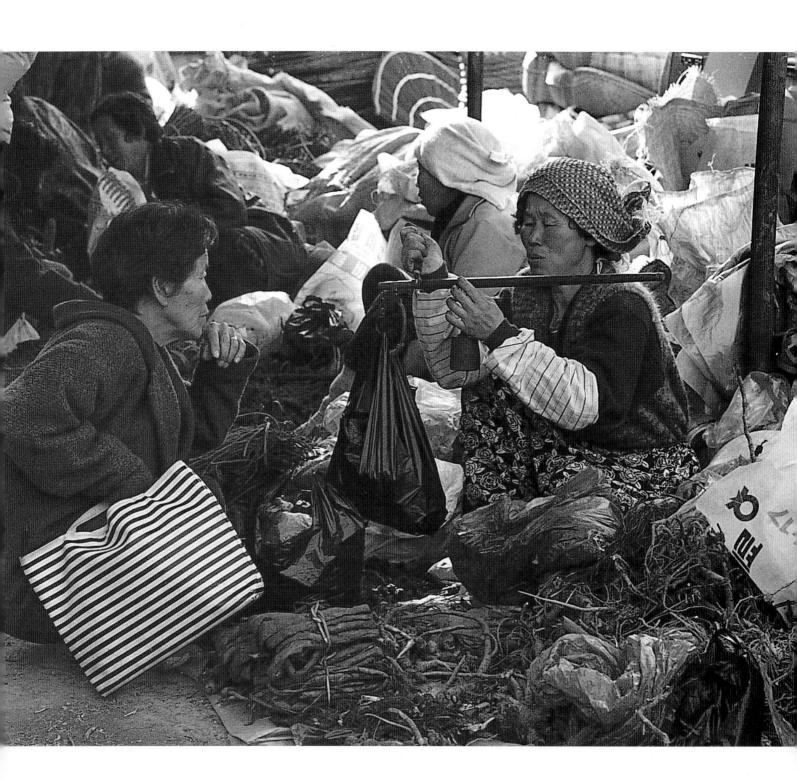

이 장 저 장을 떠도는 노점상과 대형 할인점은 적든 많든

물건을 사고파는 장소라는 공통점을 가지고 있다.

그러나 그 둘의 물건을 파는 방법은 전혀 다르다.

물건을 손님들에게 보이기 위해 진열하는 방식만 봐도 하늘과 땅 차이다.

노점상은 땅에다 물건을 내놓고, 대형 할인점은 하늘에 가까운

높은 진열대까지 물건을 쌓아 놓는다.

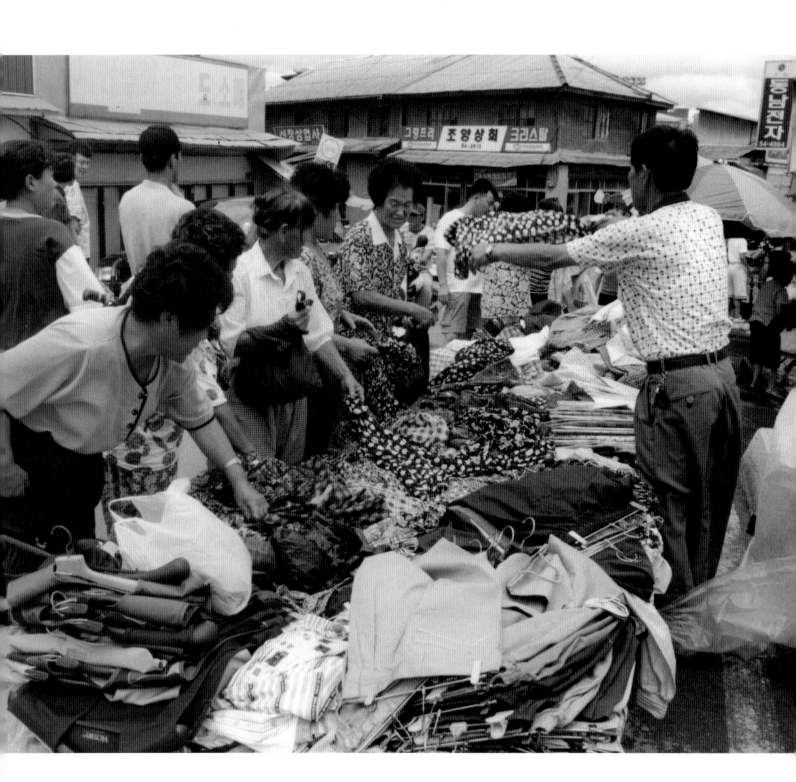

물건을 사는 손님들도 다르다.

도시에서는 물건값을 깎기 위해 주인과 흥정을 하는 법이 절대로 없다.

'전 품목 정찰제'라고 써 붙인 백화점 같은 곳에서 섣불리 흥정을 하려

들다가는 촌뜨기 취급을 받거나 되레 망신을 당할 수도 있다.

그러나 시골 장터는 반드시 밀고 밀리는 흥정을 통해 매매가 이루어진다.

장터에서의 흥정은 대개 한발씩 뒤로 물러나는 선에서 원만하게

타협점을 찾는 경우가 많다.

물건에 대한 흥정이 거의 끝났다는 뜻으로 상인은 선심 쓰듯

이런 표현을 쓴다.

"이건 원가에도 못 미치는 가격으로 드리는 겁니다."

이 말을 들은 손님은 콧방귀를 뀌며 혼잣말을 중얼거린다.

"쳇, 밑지는 장사가 어디 있어?"

어쨌거나 흥정은 끝났다.

물건을 팔아야 할 사람은 팔았으니 만족스럽고,

물건을 살 사람은 샀으니 만족스럽다.

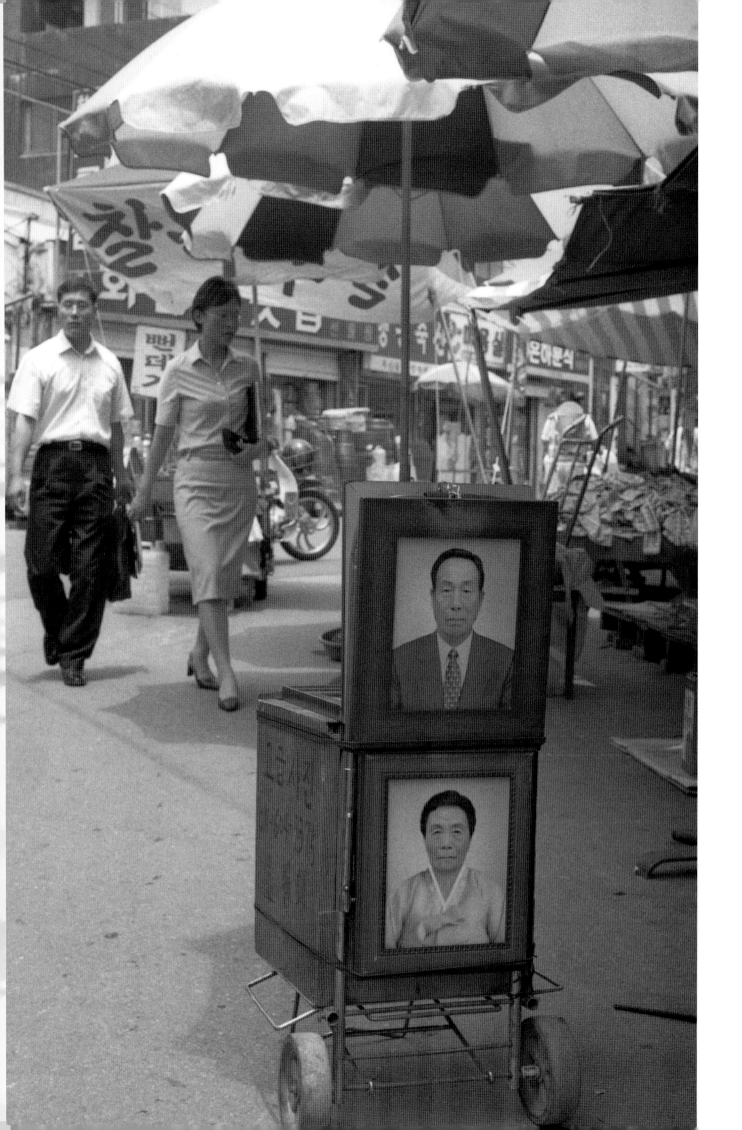

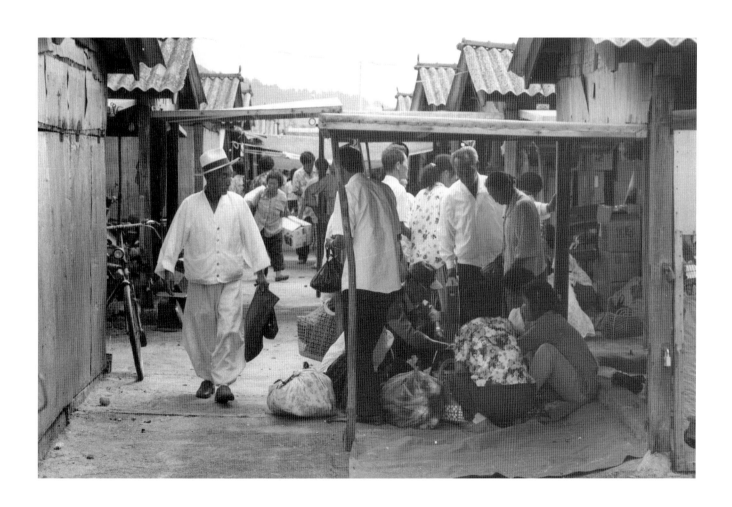

하지만 예외도 있다.

때로는 흥정을 하다가 고함과 삿대질을 동반하는 험악한 분위기가

연출되기도 한다.

그럴 때면 어김없이 구경꾼이 몰려든다.

한쪽 편에 서서 싸움을 부추기는 사람도 있고,

또 싸움을 뜯어말리는 사람도 등장한다.

이런 광경을 오봉옥 시인도 봤던 모양이다.

그의 재미있는 시 「싸움질」의 일부분을 읽어 보자.

"이 새끼 배부른께 싸가지 없네."

"돈 있고 주먹 있는 놈 나오라그래."

신발집 신씨는 흥돋구러 다가가고

아쉽게도 말리는 이 있다면

"이 새끼 기름기 묻은 놈 아니어?"

"야 자슥아 좆 달린 놈끼리 붙는데 넌 뭐여?"

이래저래 한판이 슬쩍 기울라치면

막걸리집 김노인이 웃음을 보내네

싸운 사람이야 시원하게 들이켜고

구경꾼은 공짜 술로 배 채우네

아낙 몇이 막말로 속닥거리고

젊은 놈은 아쉬워 주먹을 쥐어보고

밤이 한참 가는데 가로등도 즐거워라

그런 다툼은 멱살잡이 끝에 격해져서 우습지 않게 때로 파출소 같은 데로

이어지기도 하지만, 대부분은 싱겁게 끝나기 마련이다.

이렇게 구경꾼마저 즐겁게 하는 장터에서

삶이 힘들다거나 외롭다고 생각하는 사람은 눈을 씻고 봐도 찾을 수 없다.

거기서 삶은 들뜨고, 흥청거리고, 질퍽거릴 뿐이다.

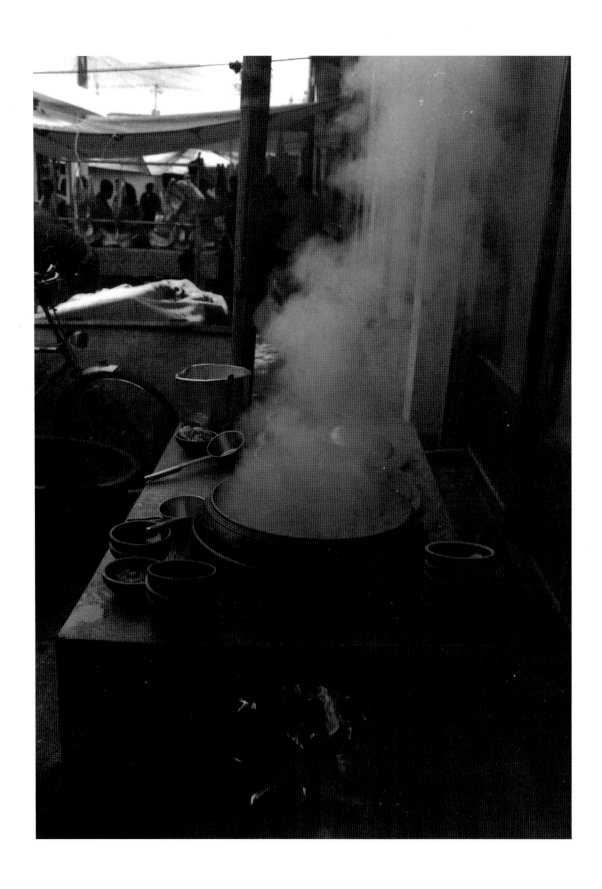

그 장터가 점점 사라져 가고 있다.

『삼국유사』에 나오는 단군 신화에는 웅녀가 태백산 정상에 있는

신단수에 빌어 단군을 낳았다는 이야기가 있다.

신단수는 샤먼이 하늘에 제사를 지내는 장소인 동시에 고조선의

지배 계급이 정치를 논의하던 매우 신성한 곳이었다.

위로는 하늘의 신과 교통하면서 아래로는 땅의 인간을 다스리는

기능을 담당하던 이곳을 신읍神邑 혹은 신시神市라고 불렀다.

시장의 기원을 그 신시神市에서부터 찾는 재미난 글을 읽은 적이 있다.

고대 국가의 제의는 춤과 노래가 동반된다.

이와 함께 제의에서 빼놓을 수 없는 것은 제물이다.

제물을 생산하고 운반한 뒤 제단에 바치는 사람들은 일반 백성이었다.

그러나 신성한 제물의 기부와 분배가 세월이 가면서 조금씩

상행위로 변질이 되었다는 것이다.

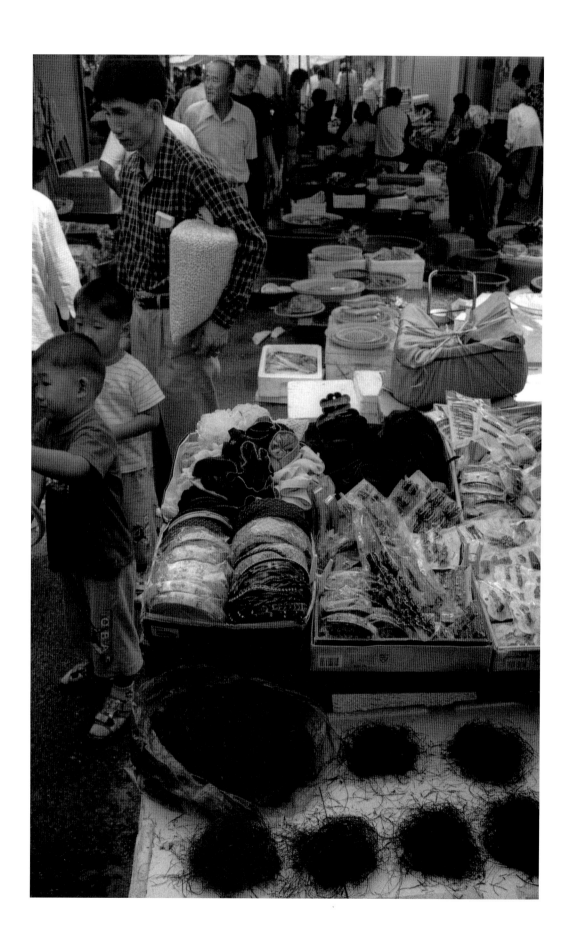

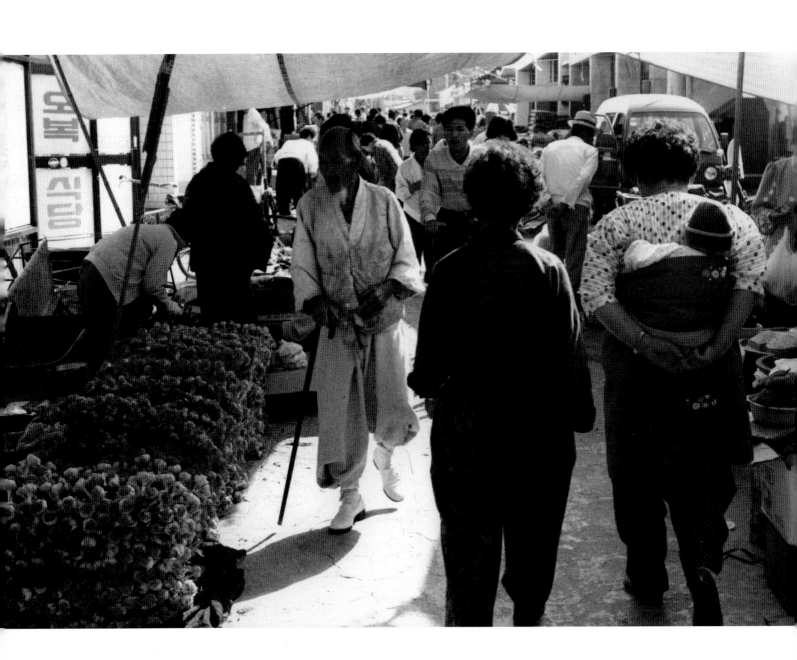

제수용품을 가져다 바치고,

그 대가로 신의 가호를 보장받으며 재분배 과정을 통해서

물품을 받아오는 것 자체가 일종의 거래 행위였다.

또 공납물 일부를 은밀하게 빼돌려 사적으로 거래하기도 하고,

어떤 이들은 아예 판매를 목적으로 상품을 생산하여 시에서

제의가 벌어질 때 모여든 사람들에게 팔기도 했을 것이다.

시에서 활동하면서 제의를 주관하던 샤먼들 중에는

제물 조달만을 담당한 이들도 있어서 공납물이 충분치 않으면

제물을 장만하기 위해 초보적인 상업 활동을 하기도 하였다.

 －『삼국시대 사람들은 어떻게 살았을까』, 182～183쪽

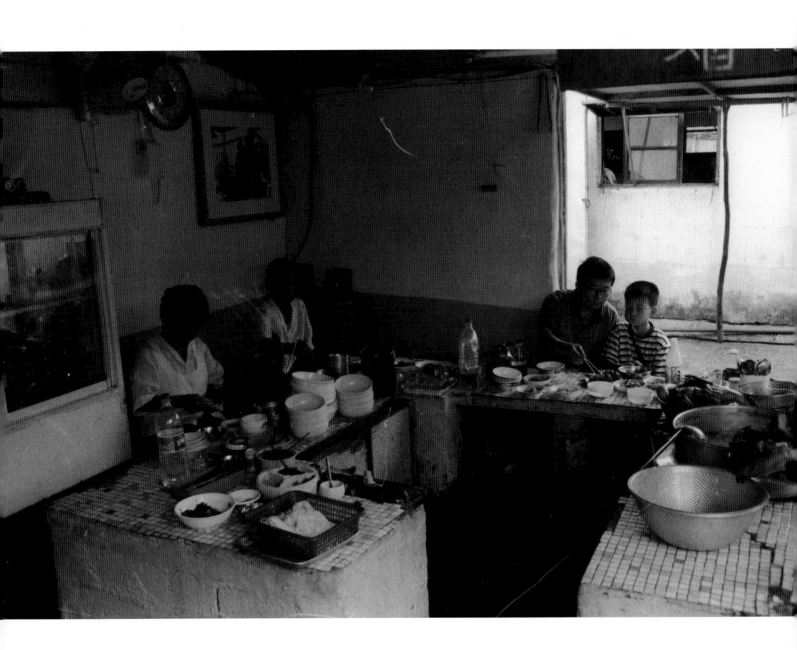

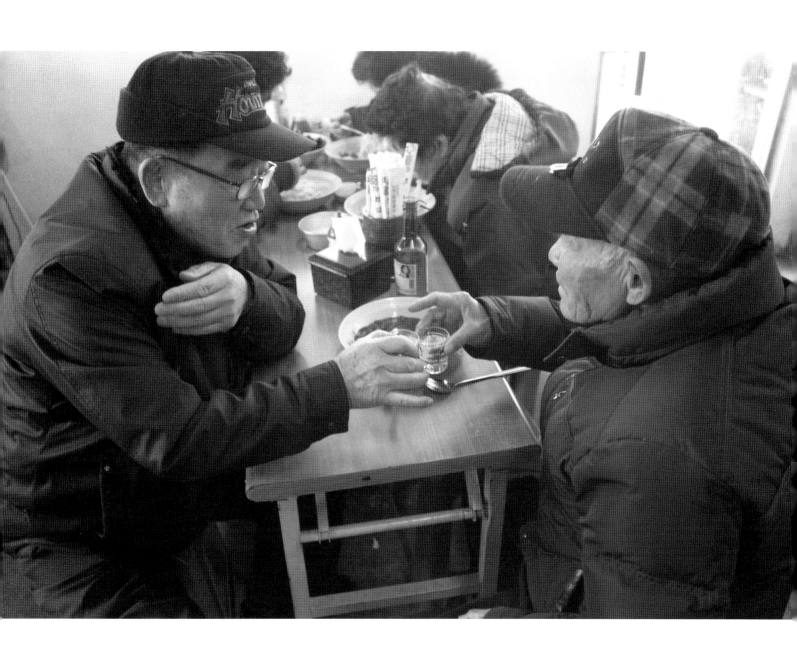

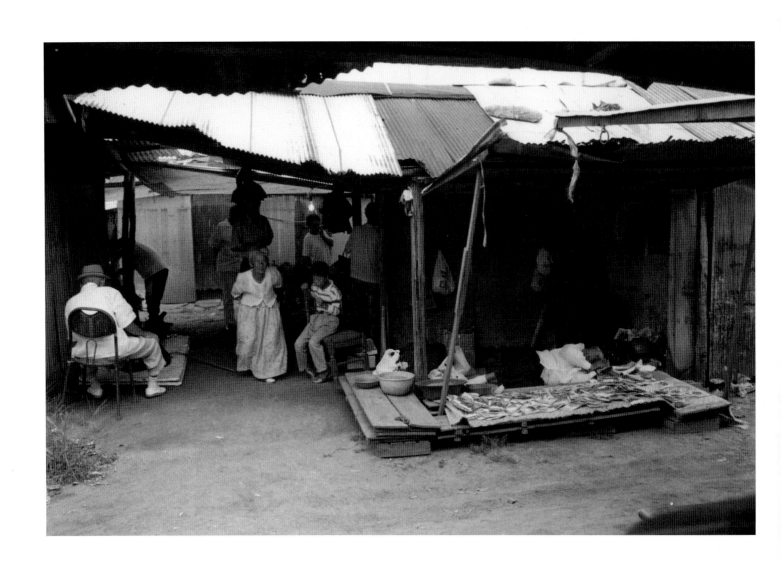

지금과 같은 본격적인 상업 활동은 이루어지지 않았지만

제정일치祭政一致의 고대 사회에 '시市'는 사람들을

모이게 하는 중심이었다.

그 후에 신라 때는 국가의 엄격한 통제 아래 일종의 관영 상가를 두기도

했는데, 그 이름이 시사市肆라는 기록이 있는 것을 보면 '시市'는

고대 이래 정치와 경제와 문화의 집결지 역할을 수행했던 곳이었다.

이 '시市'와 함께 시장을 뜻하는 '장場'이나 '전廛'은 생산과

소비 양식이 점점 세분화되면서 생겨난 말들일 것이다.

열두어 살 무렵까지 나는 면사무소가 있는 시골의 장터 근처에서 살았다.

가겟집 아이였던 나는 장터를 통과해 학교에 다녔고,

학교를 파하면 장터에서 동무들하고 어울려 놀았다.

장터는 학교 운동장보다 넓었다.

우리는 거기서 이웃 동네 아이들과 치열한 영토 분쟁을 치렀으며,

하늘 속으로 공을 뻥뻥 차올렸으며,

자전거를 타고 달리며 낄낄거렸다.

그렇게 넓은 장터에서 우리가 놀 수 있는 날,

그날을 어른들은 '무싯날'이라고 불렀다.

장이 서지 않는 평일을 뜻하는 이 '무싯날'이 '무시無市'에서

온 말이라는 것을 그때는 몰랐다.

사람이 흥청거리지도 않는 무싯날이 어른들에게는

더없이 따분하고 한가한 날이었을 것이다.

장
날

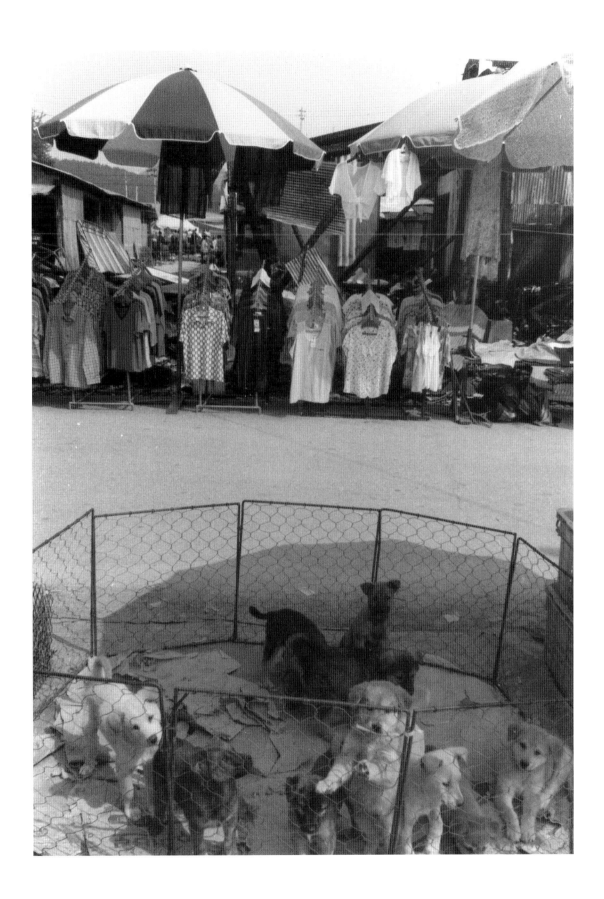

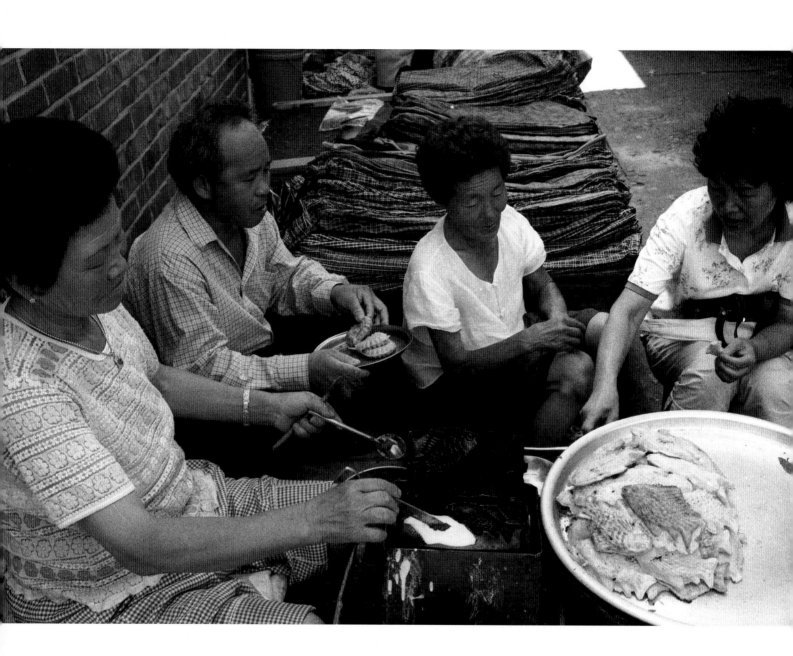

하지만 무싯날 장터는 우리들에게 누구한테도

양보할 수 없는 좋은 놀이터였다.

다만 닷새마다 한 번씩 장이 설 때마다 우리는 장꾼들에게

놀이터를 내주어야 했다.

우리는 어렸기 때문에 딱지 한 장을 놓고도 곧잘 다투었다.

하지만 장날만큼은 장터의 주인들에게 깨끗이

자리를 양보해야 한다는 것을 모두들 알고 있었다.

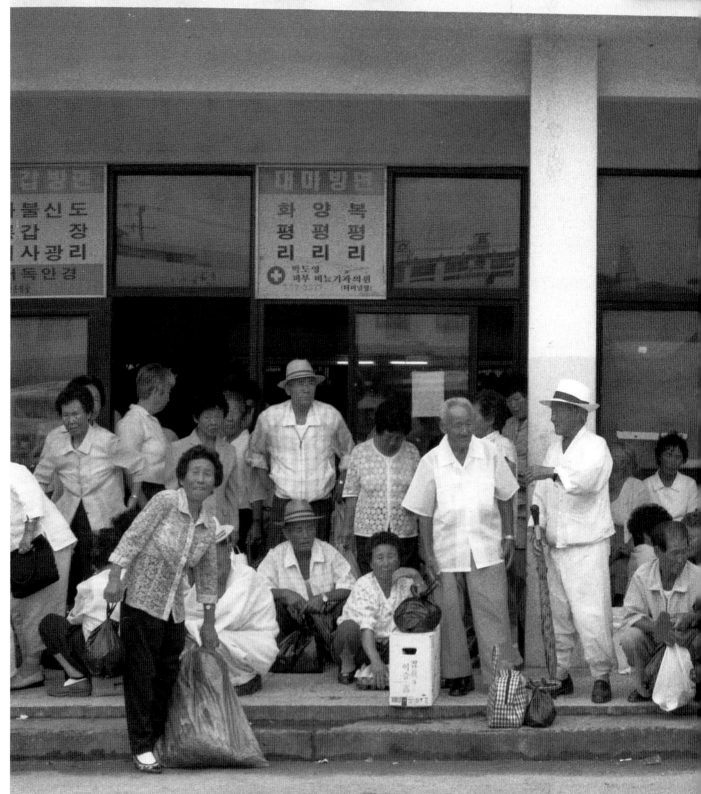

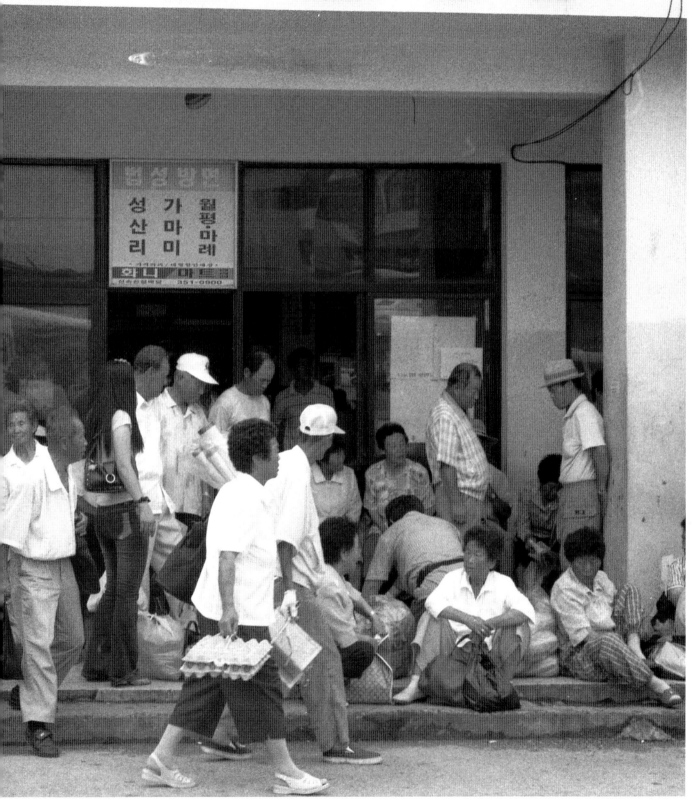

장이 서는 날은 온 동네가 시끌벅적하게 잔치를 벌이는 것 같았다.

시외버스가 정류소에 설 때마다 장꾼들이 뭉게구름처럼

꾸역꾸역 버스에서 내렸다.

그들은 늘 머리에 쌀이나 보리쌀 서너 되라도 이고 있었다.

그 검게 탄 얼굴들은 모두 어린아이처럼 들떠 있었다.

앙상한 뼈대의 각목 틀만 남아 있던 장터에는 정말 잔칫날처럼

흰 천막이 둘러쳐지고, 장꾼들은 잔치에 참여하는 사람답게

가장 아껴 두었던 옷을 꺼내 입고 장터로 몰려들었다.

장터 부근에 살고 있을 때, 나는 어렸고,

또 키가 작았기 때문에 장꾼들의 발걸음만 내려다보고도

그가 무슨 일로 장에 왔는지 알 수 있었다.

물건을 팔러 온 사람들은 좋은 자리를 잡아야 했으므로 발걸음이 빨랐다.

그러나 물건을 사러 온 사람들은 대체로 느렸다.

이 느린 발걸음은 나이의 많고 적음과는 아무런 상관이 없었다.

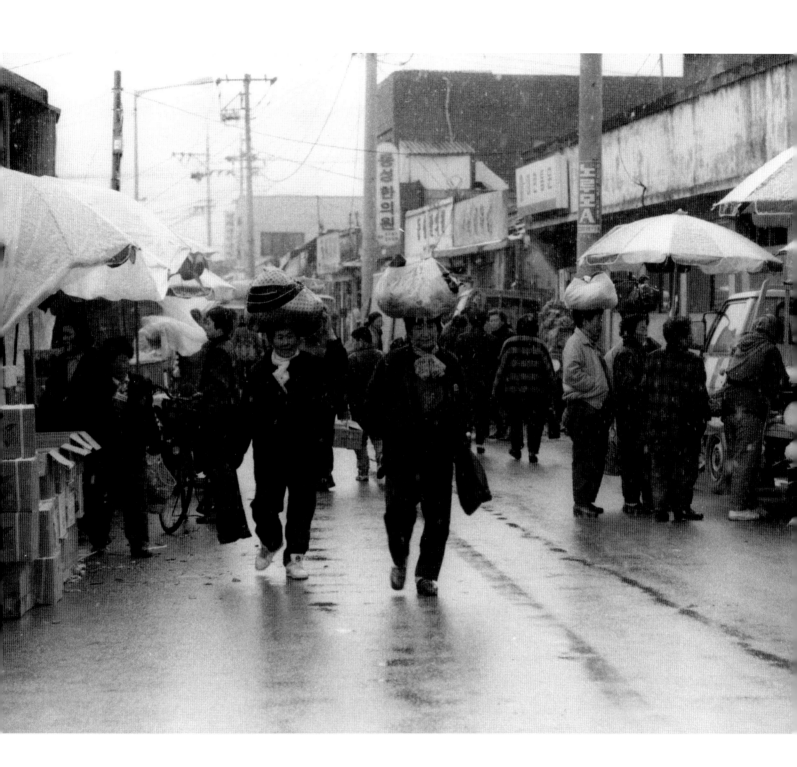

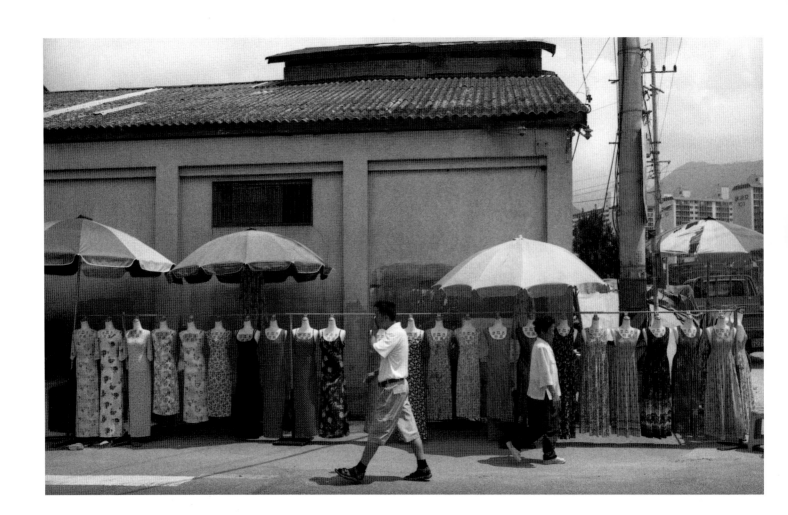

젊을 적부터 우리 어머니는 그중에서도 가장 느린 발걸음의 소유자였다.

어머니가 겨울 내복 한 벌을 사러 장에 나섰다고 하자.

어머니는 일단 장터의 모든 옷 가게를 하나도 빠뜨리지 않고 둘러보신다.

주인은 어머니가 원하는 내의를 어김없이 내놓는다.

그러나 어머니는 색깔이 마음에 안 든다. 치수가 맞는 게 없다.

천이 너무 얇다는 이유를 대며 태연히 다른 집으로 발길을 돌린다.

나는 안다. 정작 어머니가 핑계를 대고 싶은 것은 옷값이라는 것을.

그리하며 어머니는 집중적으로 가격 흥정을 할 두세 군데 옷 가게를

선택한 뒤에 길고 긴 옷값 줄다리기에 나선다.

어머니의 옷값 흥정이 끝나기를 기다리며 나는 앉았다가 일어서기를

몇 번이나 되풀이해야 했다.

어릴 적에 내 몸을 감고 있던 옷이며 내 발을 감싸고 있던 신발은

모두 그렇게 어머니의 눈물겨운 고투 끝에 가까스로 선택된 것들이었다.

생각만 해도 가슴이 뛴다.

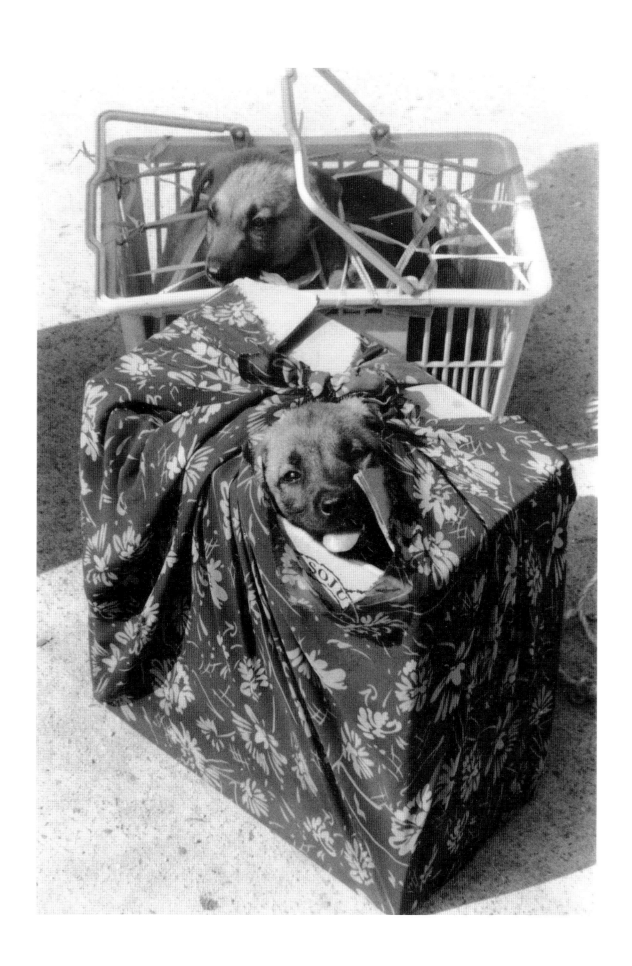

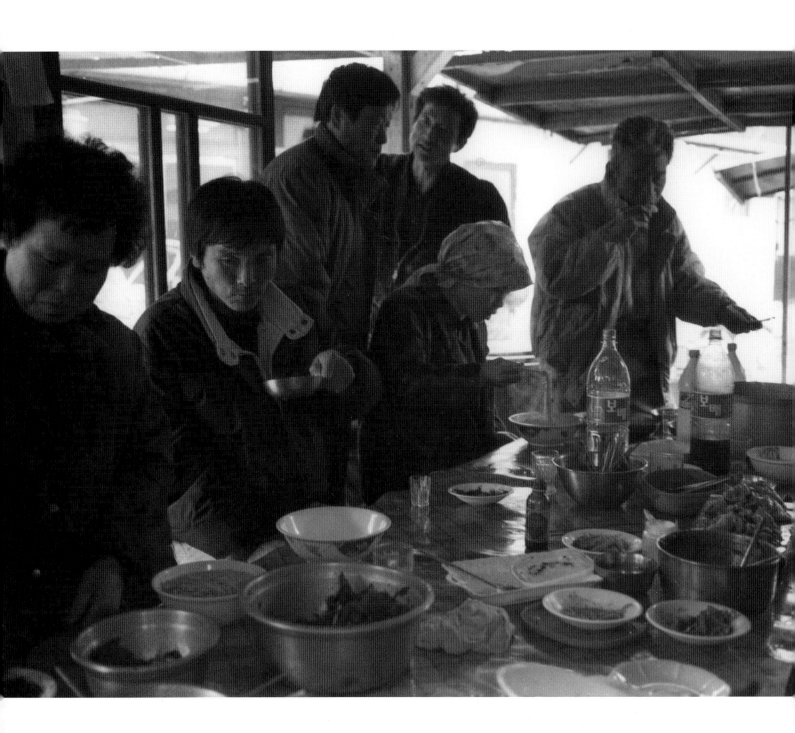

장날 아침, 사방에서 몰려든 장사꾼들이 전을 펼치는

분주한 모습 말이다.

옷 장수는 월남치마며 '고리땡' 바지며 두툼한 '돕바'를 보기 좋게

높이 내다 걸고, 약장수는 사람들이 많이 오가는 길목에 차력사를 데려와

멍석을 깔고 터를 잡고, 튀밥 장수는 기계 밑으로 장작을

막 지피기 시작하고, 씨앗 장수는 자루 주둥이를 벌려

이름을 알 수 없는 채소며 약초 씨앗들을 꺼내 놓고,

어물전에는 물이 번득거리는 생선들이 싱싱한 비린내를 풍기고,

대장간에서 풀무질을 하는 근육질의 어깨에는 땀이 송글송글 맺히고,

옹기전에는 옹기들이 말갛게 얼굴을 씻고 나란히 앉아

팔려 가기를 기다리고, 강아지를 팔러 나온 사람은 갑자기 도망가는

강아지를 쫓아 이리 뛰고 저리 뛰기도 하며,

소전에는 검은 오버 깊숙이 손을 찔러 넣고 어디선가

컴컴한 낯빛으로 소장수들이 꾸역꾸역 몰려들었으며,

장터 한쪽에 임시로 차린 국밥집의 가마솥에서는

돼지머리가 둥둥 뜬 국이 김을 뿜으며 부글부글 끓었다.

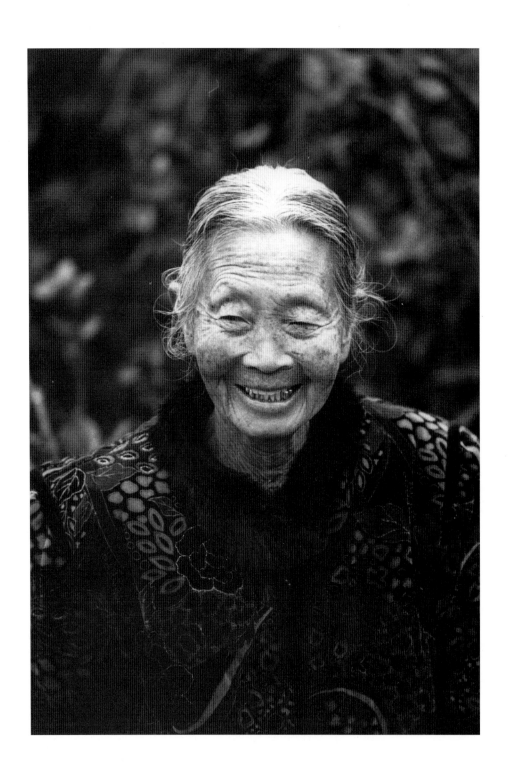

장날만 되면 이 세상이 거기 다 있었다.

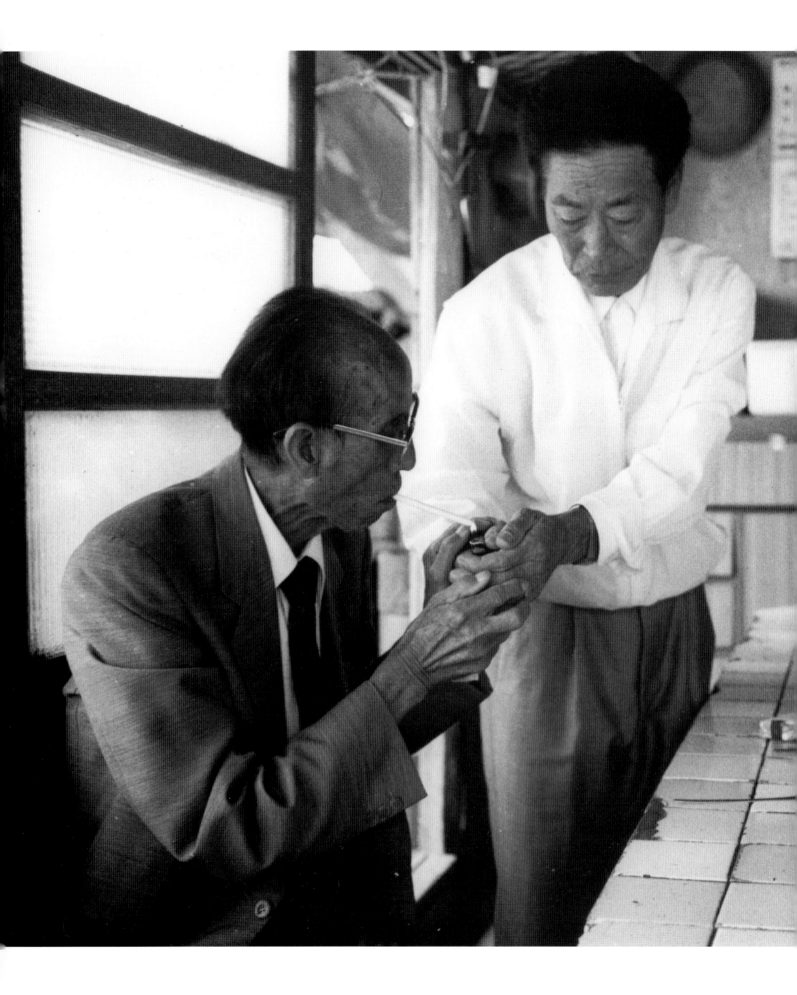

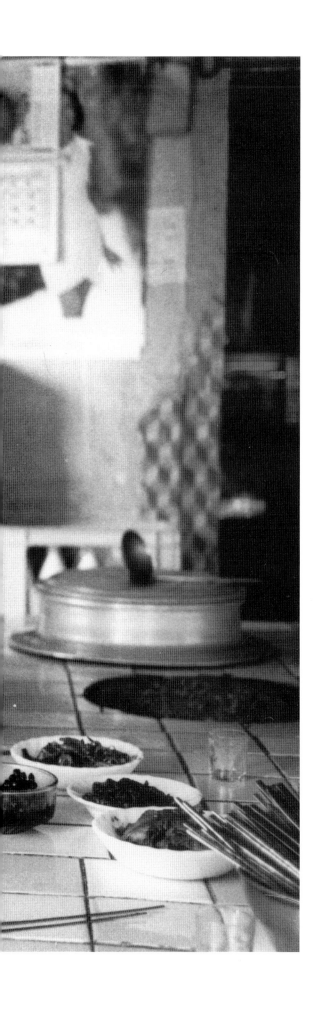

아쉽고 부족한 것은 거기 다 있었으며,

넘치고 풍족한 것도 거기 다 있었으며,

반질반질한 것도 투박한 것도,

불쌍하고 가엾은 것도,

잘나고 못난 것도,

큰 것도 작은 것도,

없는 것을 빼고 있는 것은 거기 다 있었다.

원래 장터에서 물건을 파는 사람과 사는 사람이 엄격히
구분되어 있었던 것은 아니다.
'물건을 팔러 온 장돌뱅이가 /
물건을 사기도 하는 시골 장날 /
고추 팔러 온 사람이 실타래를 흥정하고 /
참기름 짜러 온 사람이 강아지를 파는'(이동순의 시, 「장날」) 곳이
장터였다. 생산자와 상인과 소비자가 한데 어우러진 곳,
아니 애초부터 그 구별이 없는 곳이었다.
장터의 주인은 자릿세를 받는 면사무소 직원도 아니고,
전을 펼친 상인들도 아니다.
정승모의 『시장의 사회사』는 그 지역에서 땅을 일구며
살아가는 농민이 장터의 주인이라고 말한다.

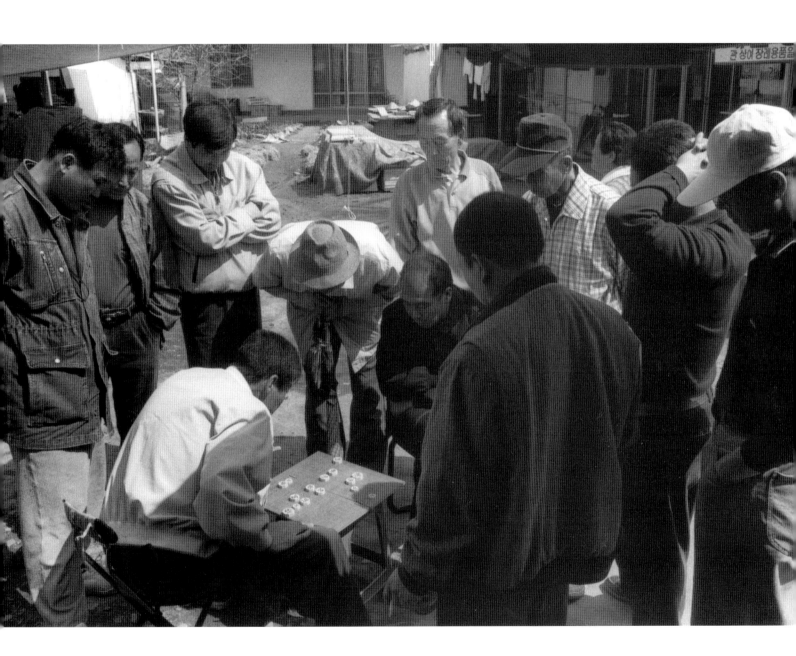

시골 장에 가면 무엇보다도 한꺼번에 많은 농민들을 만날 수 있다.

사실 따지고 보면 장날은 농민들의 날인 것이다.

농민들은 대개 20~30리 정도의 거리 안에 사는 주민들이다.

이들은 물건을 구입할 현금을 마련하기 위해 자신들이

직접 생산한 상품들을 조금씩 들고 시장에 나오기도 하고,

제사 지낼 때 필요한 제수를 장만하는 등

순전히 물건 구입을 목적으로 시장에 오기도 한다.

시장에 나온 거의 모든 농민들은 장날만은 아마추어 상인이 된다.

또 단순히 장을 구경하러 나온 사람들도 있고,

시장 가까이 있는 읍사무소나 조합에 들러 일을 볼 겸

나오는 사람들도 있다.

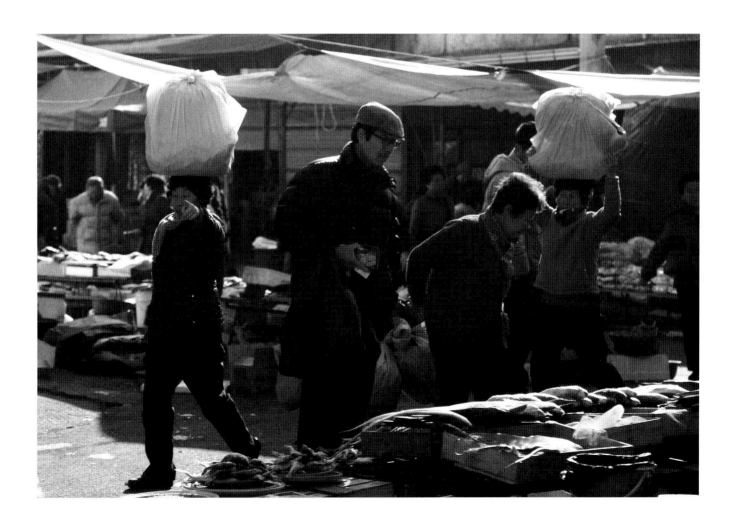

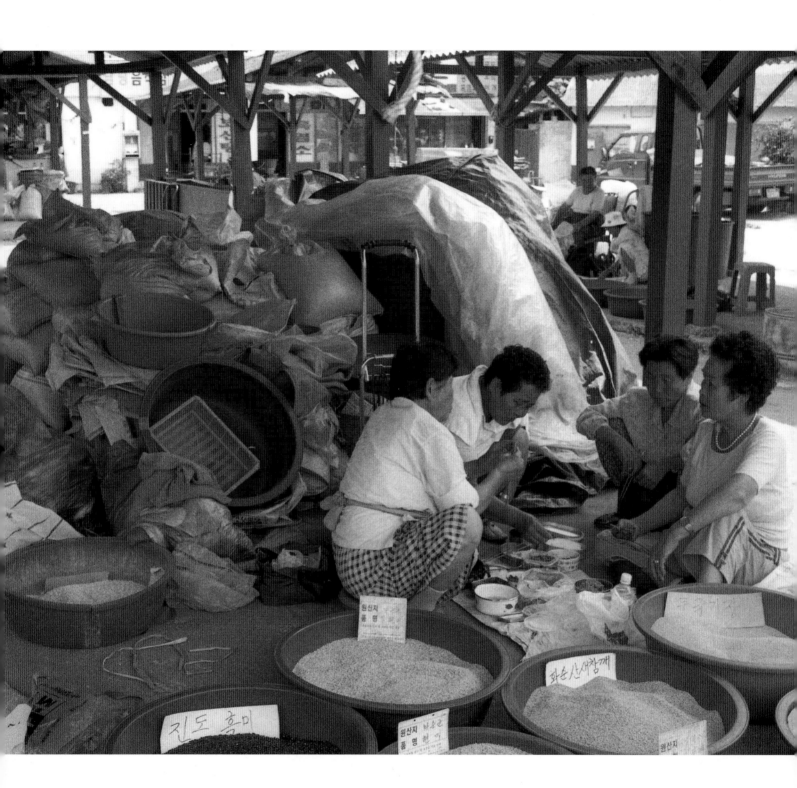

장날 점심때가 되면 장꾼들은 삼삼오오 둘러앉아 밥을 먹었다.

희한하게도 그 모습은 논둑에 모여 앉아 들밥을 먹는 풍경과 비슷하다.

땅에 엉덩이를 붙이고 밥을 먹는다는 것,

그것은 딱딱한 의자에 앉아 밥을 먹는 사람이 느낄 수 없는

묘한 쾌감 같은 게 있다.

대지의 열매인 밥은 땅과 멀어질수록 그 맛이 떨어지는 모양이다.

장꾼들의 식사, 그 소박하고 따뜻한 풍경은 내 기억 속에

잘 달구어진 구들장처럼 남아 있다.

내가 쓴 「장날」이라는 제목의 짧은 시 한 편은 그 풍경에

대한 감상문이다.

장꾼들이

점심때 좌판 옆에

둘러앉아 밥을 먹으니

그 주변이 둥그렇고

따뜻합니다

열세 살이 되던 해, 나는 그 장터를 떠나 도시로 갔다.

그때부터 나는 백화점의 쇼윈도와 마네킹을 들여다보며

그 옛날의 장터를 까맣게 잊어먹었다.

아니, 잊어먹었다기보다는

스스로 잊어버리려고 애를 썼는지도 모르겠다.

왜냐하면 장터란 도시의 잘 꾸며진 상가에 비해서 불결하고

비위생적이며 예의 없는 곳이라고 생각했기 때문이다.

나는 이미 학교에서 낡고 오래된 것들에 대해서는

당연히 혐오감을 가져야 한다고 교육을 받았던 것이다.

내가 받은 교육은 낡고 오래된 것들, 시간의 이끼가 덕지덕지 낀 것들,

먼지와 파리똥이 쌓인 것들,

세월이 만든 주름살 같은 것들을 하루바삐 잊어버리기를

강요받는 훈련이었다고 해도 과언이 아니다.

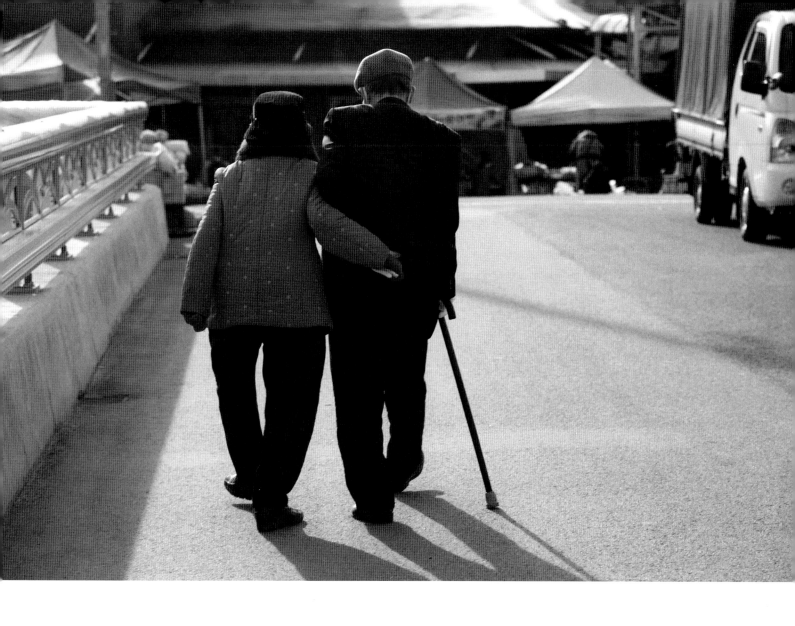

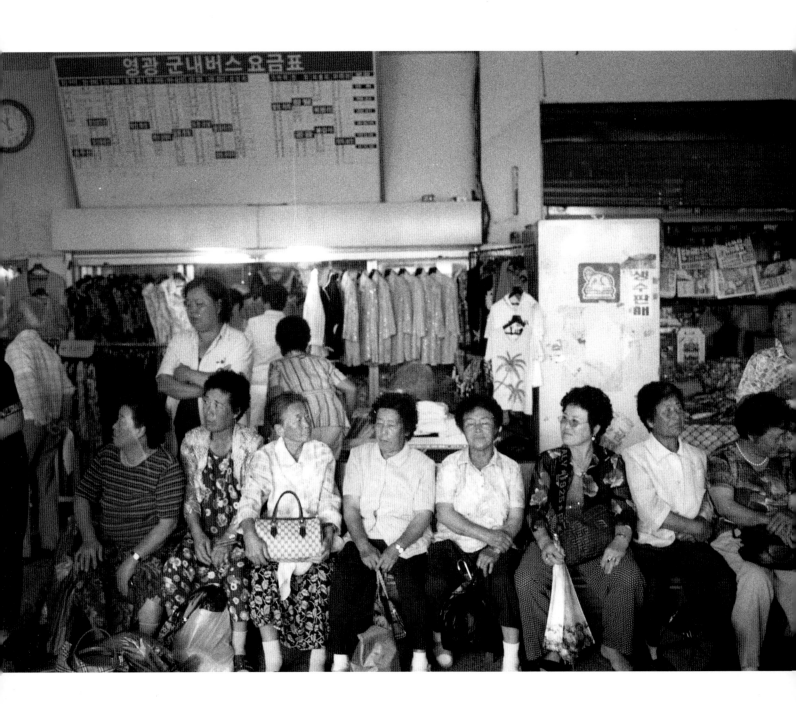

이재하, 홍순완의『한국의 장시^{場市}』는 전통적인 시골장의

쇠퇴 원인을 이렇게 분석하고 있다.

최근의 정기 시장의 변화 또는 쇠퇴 현상은 이에 작용한

여러 가지 복합적인 요인에 의해 발생되고 있다.

이러한 요인들은 그 대부분이 우리 농촌 사회의 근대화와

직접적으로 관계된 것이지만 그렇지 않은 요인들도 있었다.

다시 말해서 최근에 정기 시장의 쇠퇴는

우리 사회의 근대화(특히 인구의 도시화, 교통 발달, 농업의 상업화,

상설 시장 및 각종 상품 유통 시장의 발달, 근대 문화 매체의 보급) 외에

정부의 잘못된 농촌 정책과 정기 시장 육성에 대한 정책 부재에도

그 원인이 있었다.

한때 70년대 초반에 정부는 오일장을 없애거나 축소시키려고

무모한 시도를 한 적이 있다.

새마을 운동에 저해가 된다는 게 그 이유였다.

그 당시 정부가 지적한 오일장의 문제점은 불공정 거래가 성행한다는 것,

지나친 소비를 조장한다는 것,

농민들의 관습적인 시장 이용으로 시간을 낭비하고

그로 인해 농업 생산성이 저하된다는 것,

농촌에 퇴폐 풍조가 조성된다는 것 등이다.

한마디로 웃음거리밖에 안 되는 농촌 정책이었다.

그것은 전국의 들판에 있던 농민들의 휴식처인 '모정茅亭'을

그저 낮잠만 자는 곳으로 인식하고 막무가내 폐쇄하라고

주문했던 정책과 궤를 같이하는 것이었다.

이러한 농촌 죽이기는 과거 지우기를 통해 결국은

우리의 유구한 전통마저 지워버리는 우를 범하고 말았다.

시골 장터도 그렇게 스러져 갔다.

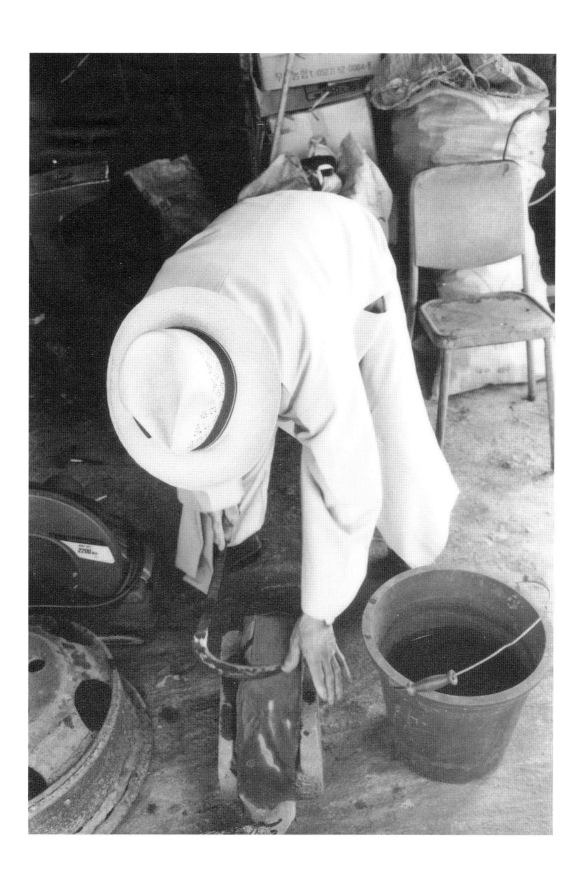

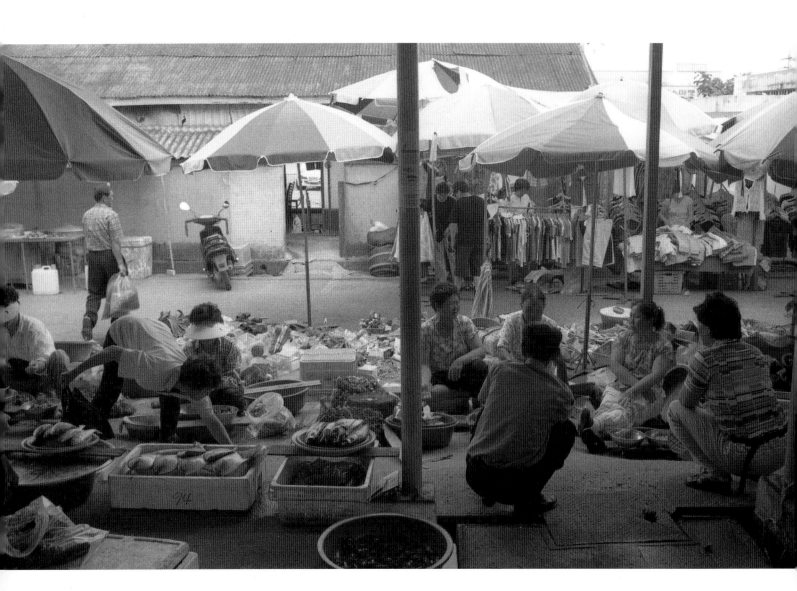

길 따라

산서 장날 어물전 조기들이

상자 속에 반듯하게 누워 있다

부안산, 이라 붙어 있다

부안이면 여기서 300리도 넘는 곳

나는 조기를 싣고 왔을 트럭을 생각하고

조기가 흘러왔을 길을 짚어 본다

부안 죽산 동진 김제 용지 이서 전주 관촌 임실 오수 지사 산서

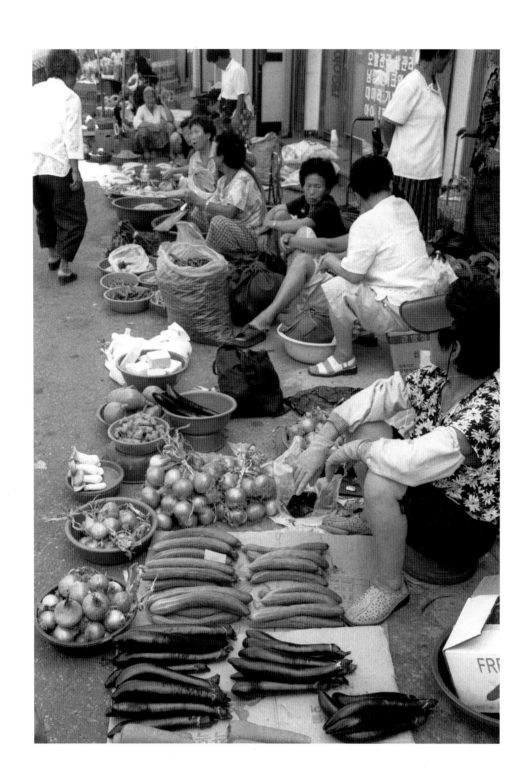

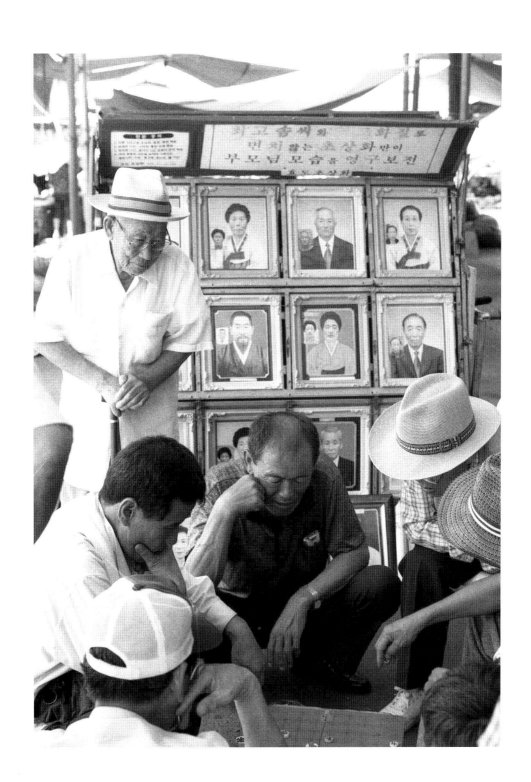

순댓국 한 그릇

구린내 곰곰 나는 돼지 내장
도회지에서는 하이타이를 풀어 씻는다는데
산서농협 앞 삼화집에서는
밀가루로 싹싹 씻는다
내가 국어를 가르치는 정미네 집
뜨끈한 순댓국 한 그릇 먹을 때의
깊은 신뢰

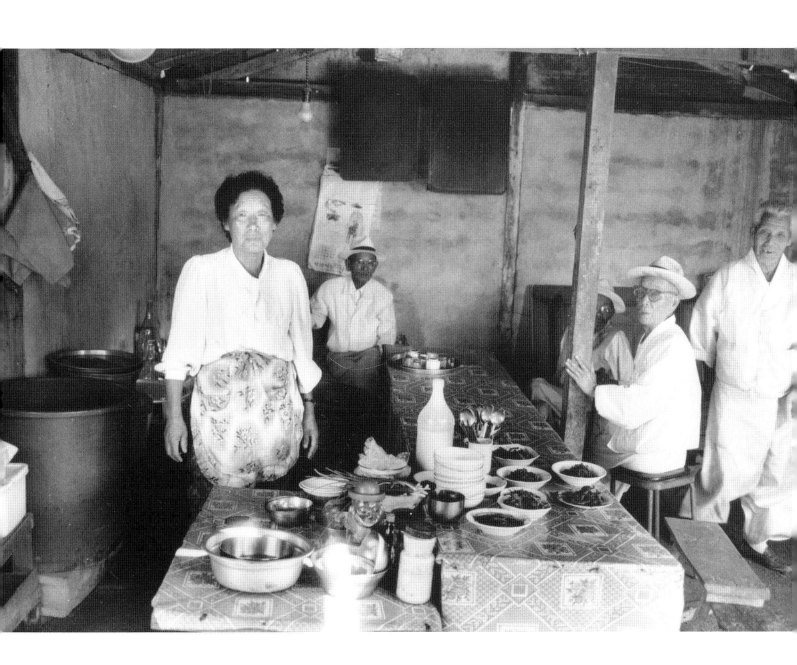

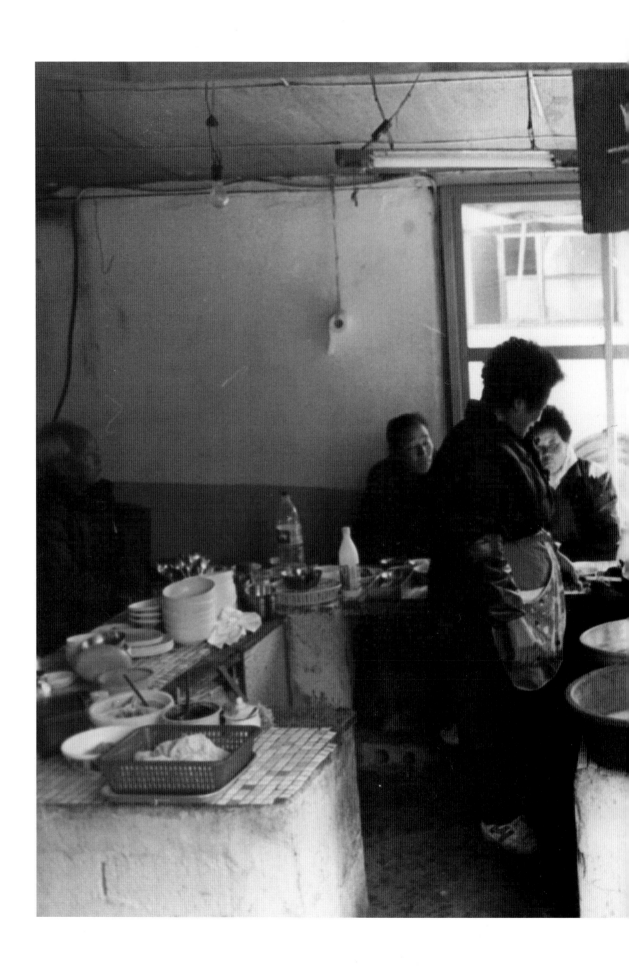

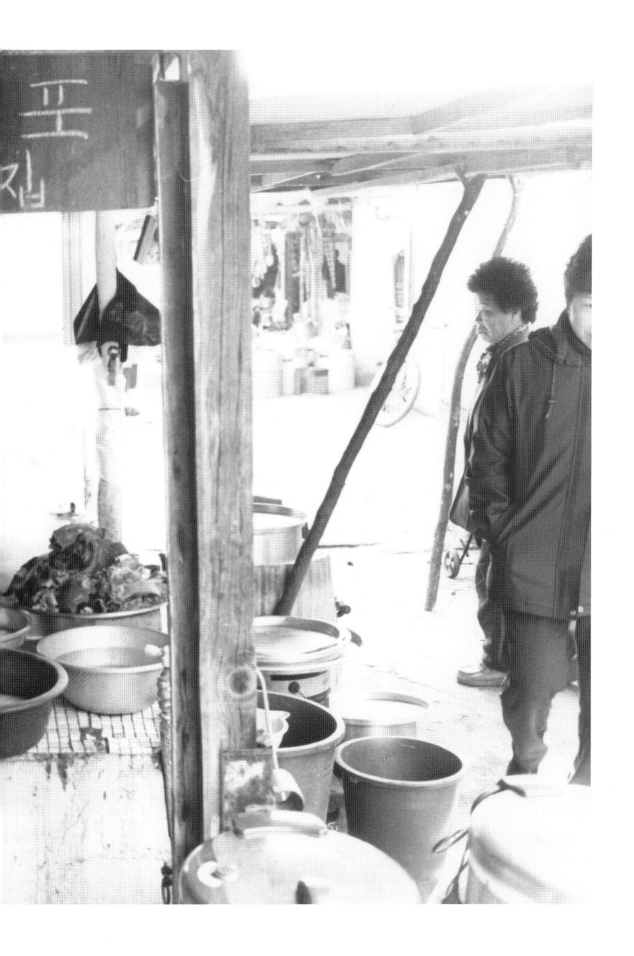

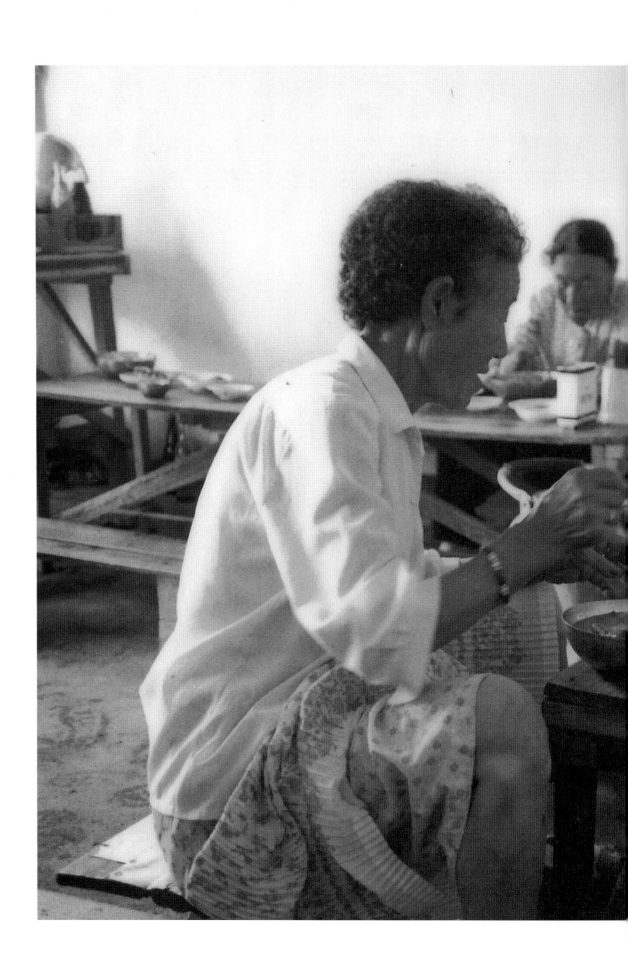

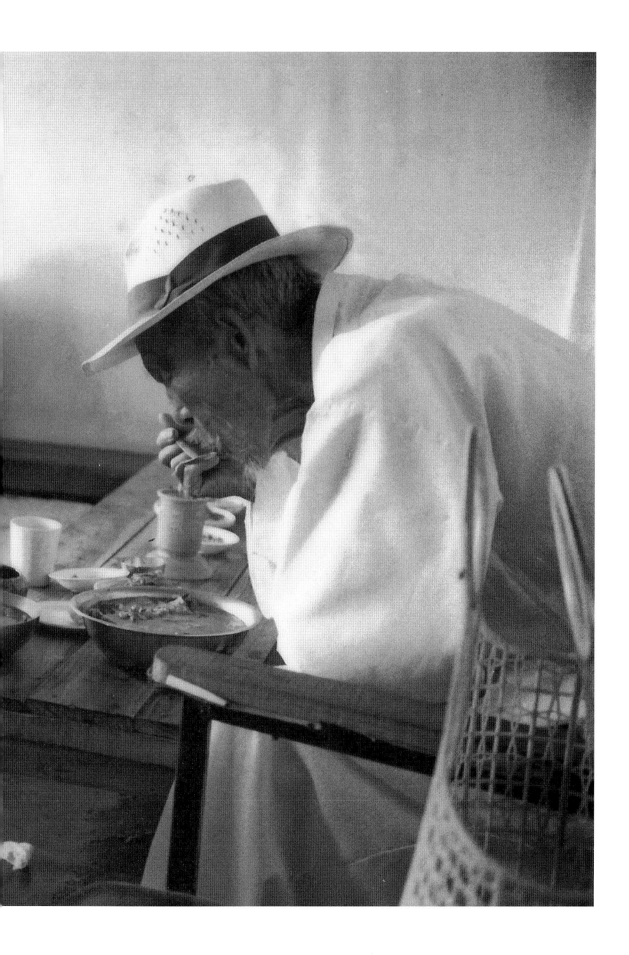

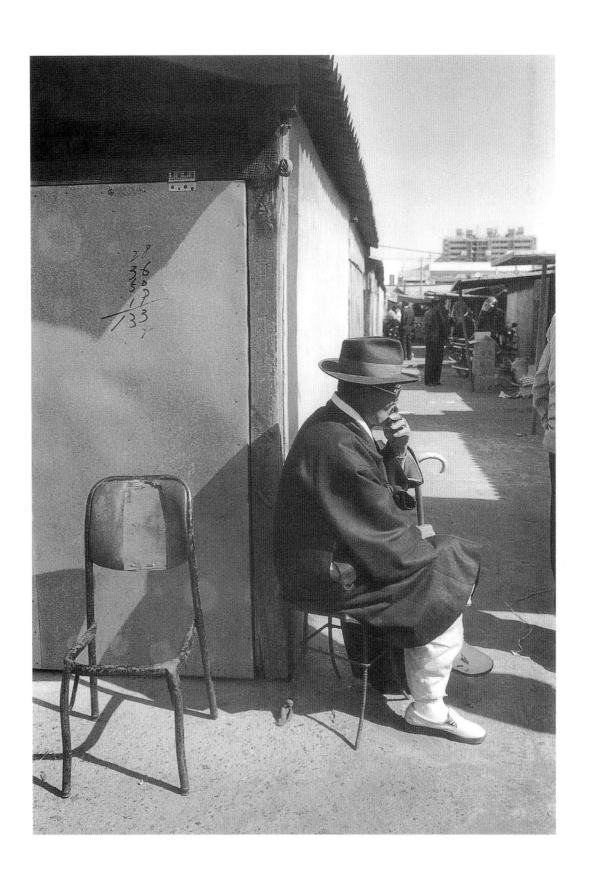

여기 한 장의 사진이 있다

시장 한 귀퉁이에 놓인 의자에 앉아 담배를 피우는
노인의 측면 사진이다.
시장 골목길의 빛과 어둠, 멀리 흐릿하게 보이는 고층 아파트와
시장의 슬레이트 지붕, 노인의 검은 두루마기와 흰 신발,
노인이 앉은 의자와 그 옆에 받침이 떨어져 나간 의자가
알맞게 대조를 이루고 있다.

그런데 정작 이야기는 함석문에 매직으로 쓴 숫자 속에 숨어 있다.

'28＋36＋50＋19＝133'이 그것이다.

분명 어느 장사꾼이 계산을 위해 썼을

이 숫자가 던져 주는 의미는 단순하지가 않다.

상상력을 동원하여 사진의 감상자로서 우리는 얼마든지

이야기를 생각해 볼 수 있는 것이다.

숫자를 모두 합한 133은 한 사람이 그날 거래한 고추나 마늘의

총 근수일 수도 있으며,

그날 벌어들인 총 매출액 133,000원일 수도 있으며,

네 사람의 인삼 판매 동업자가 그날 매출액 1,330,000원을

합산해 본 것일 수도 있으며, 혹은 어느 장꾼이 장을 다 본 뒤에

그날 쓴 돈이 얼마인지 혼자 결산서를 작성한 것일 수도 있으며….

노인의 얼굴에 주름살이 늘어나듯 그래저래 장터에도

때가 되면 황혼이 깃든다.

장터와 노인의 황혼, 그리고 컬러 사진에 압도당한 흑백 사진의 운명….

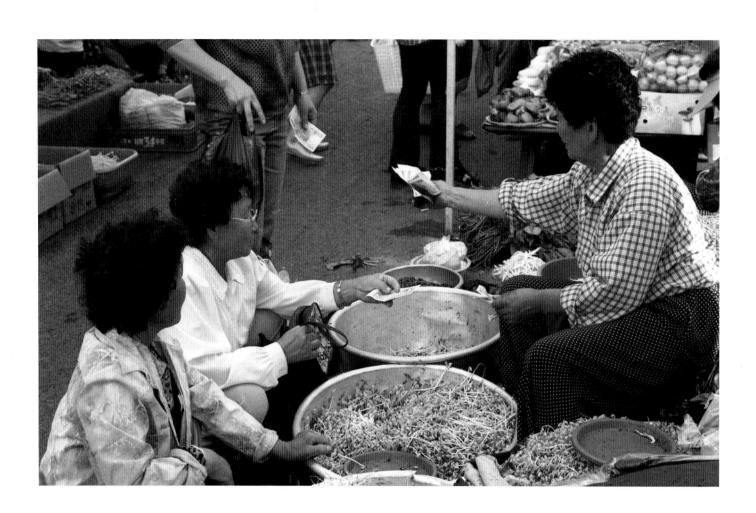

못난 놈들은 서로 얼굴만 봐도 흥겹다

이발소 앞에 서서 참외를 깎고

목로에 앉아 막걸리를 들이켜면

모두들 한결같이 친구 같은 얼굴들

호남의 가뭄 얘기 조합빚 얘기

약장수 기타 소리에 발장단을 치다 보면

왜 이렇게 자꾸만 서울이 그리워지나

어디를 들어가 섰다라도 벌일까

주머니를 털어 색싯집에라도 갈까

학교 마당에들 모여 소주에 오징어를 찢다

어느새 긴 여름해도 저물어

고무신 한 켤레 또는 조기 한 마리 들고

달이 환한 마찻길을 절뚝이는 파장

신경림 시인의 시 「파장」은 '못난 놈들은 서로 얼굴만 봐도 흥겹다'는
명구로 많은 사람들이 기억하고 있는 시다.
이 시가 처음 발표된 해가 1970년이었다.

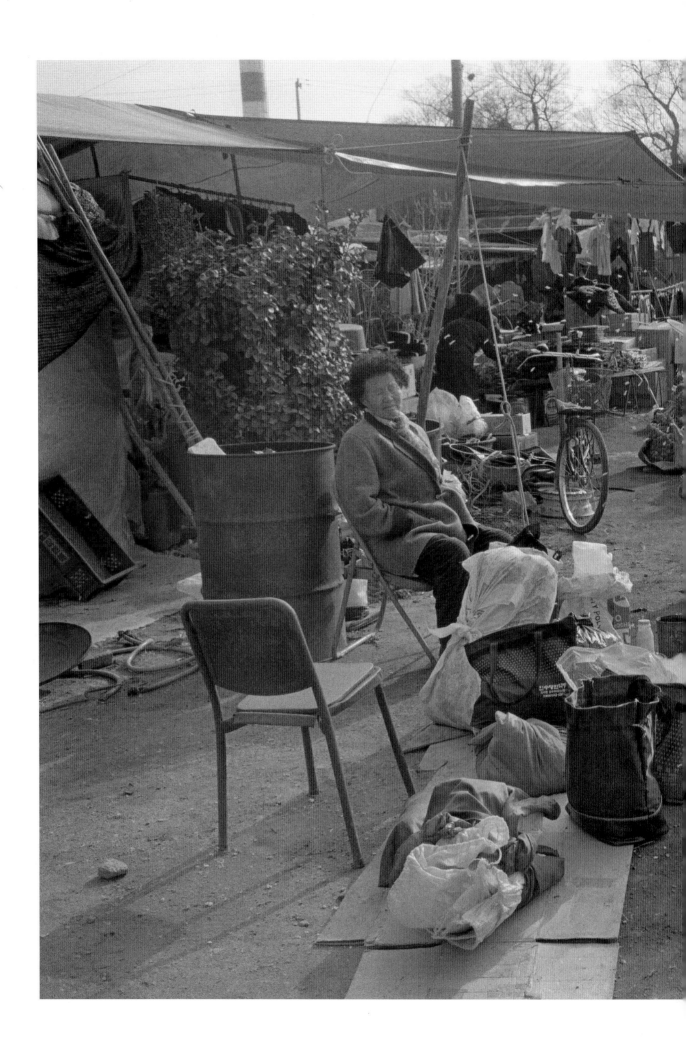

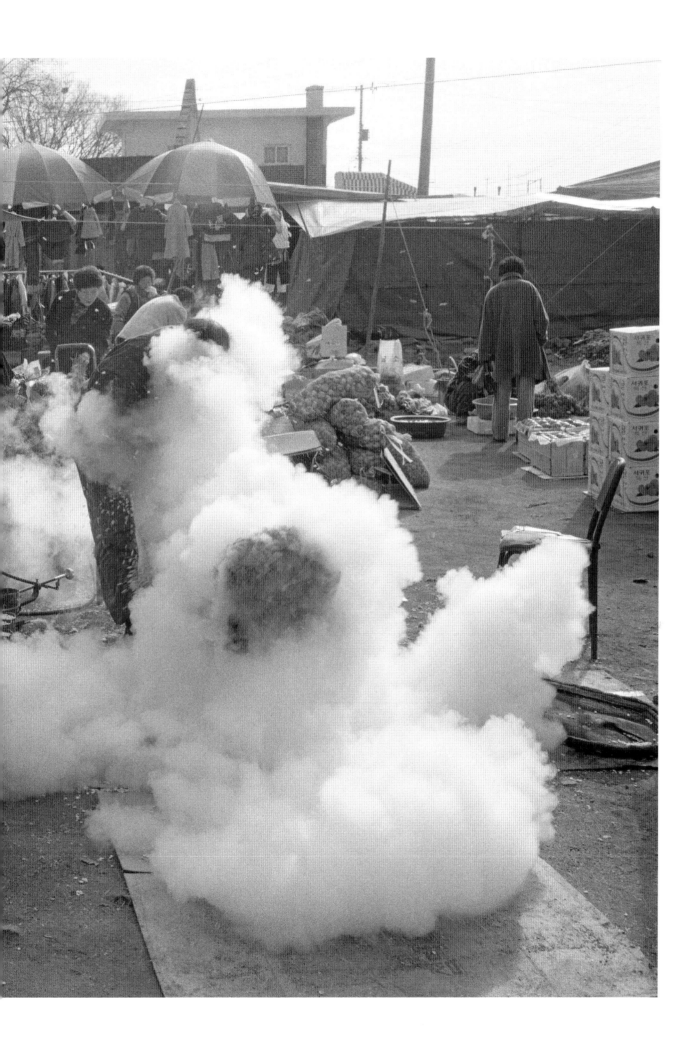

30년이 흘렀다.

세상은 변했다.

이제는 시골 어디에도 친구들끼리 주머니를 털어 갈 색싯집 하나 없다.

달이 환한 마찻길도 사라진 지 오래다.

그리고 앞으로 또 30년이 흐르면?

마찻길이라는 말을 잊어버렸듯이 그때 가서 우리는 장터라는

말을 잊어버릴지도 모른다.

장터의 모습을 기억해 내기 위해 이 사진집을 열심히

뒤적거리게 될지도 모른다.

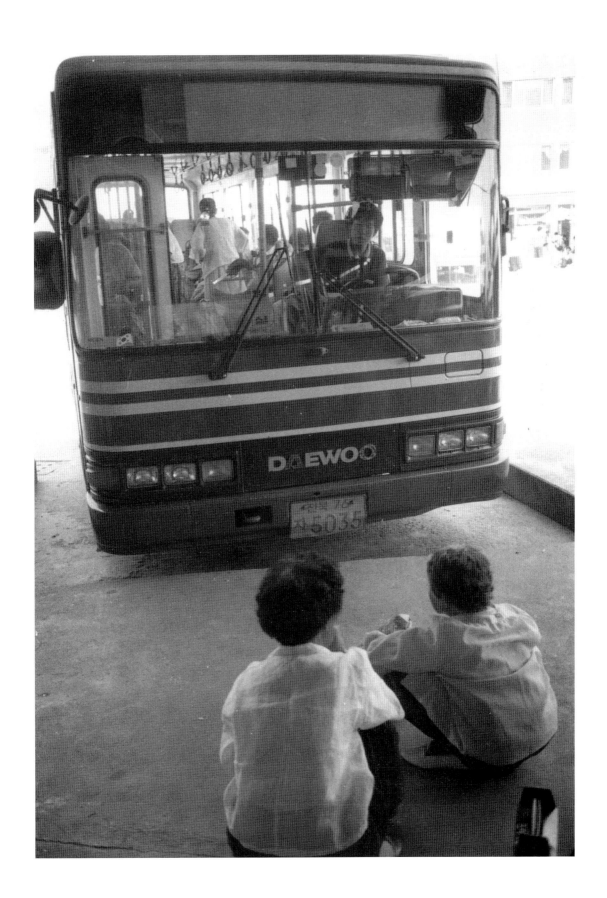

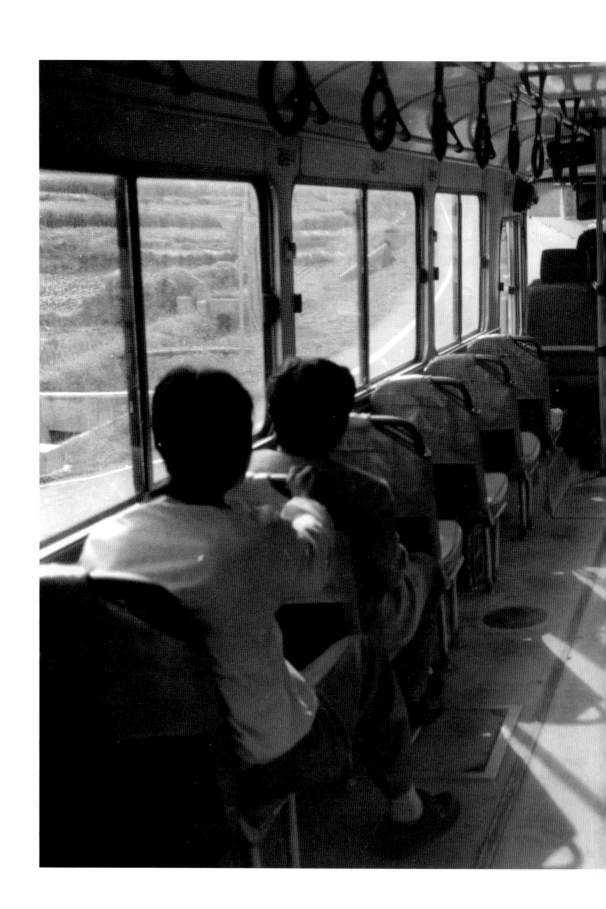

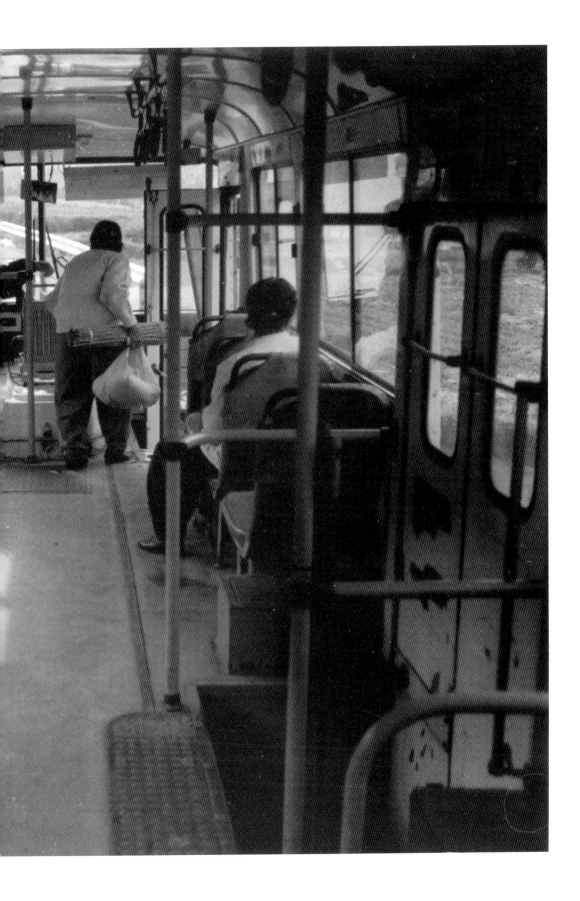

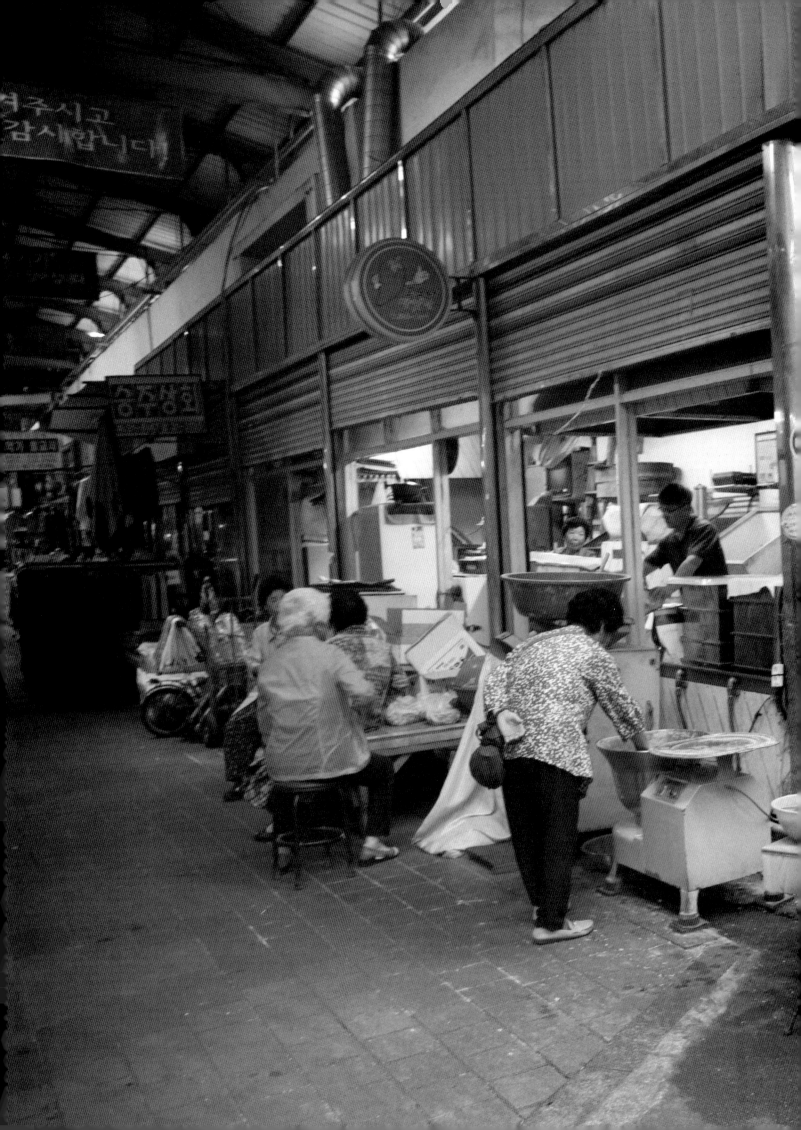

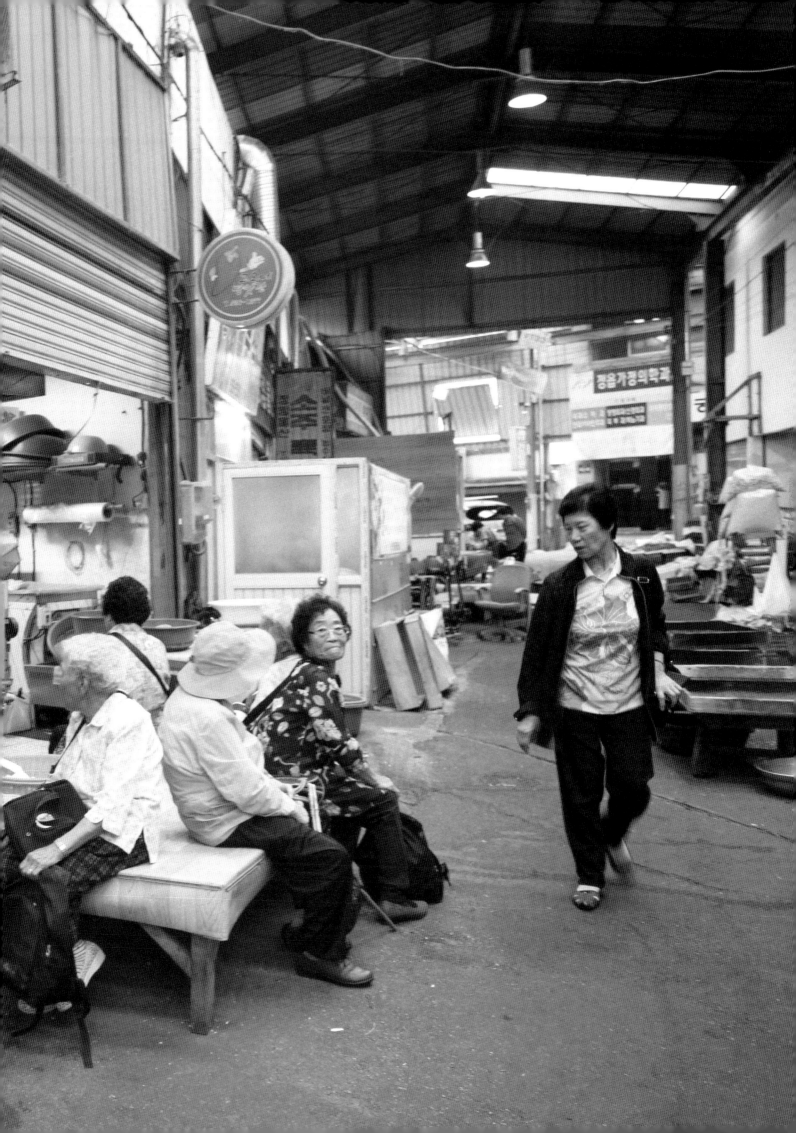

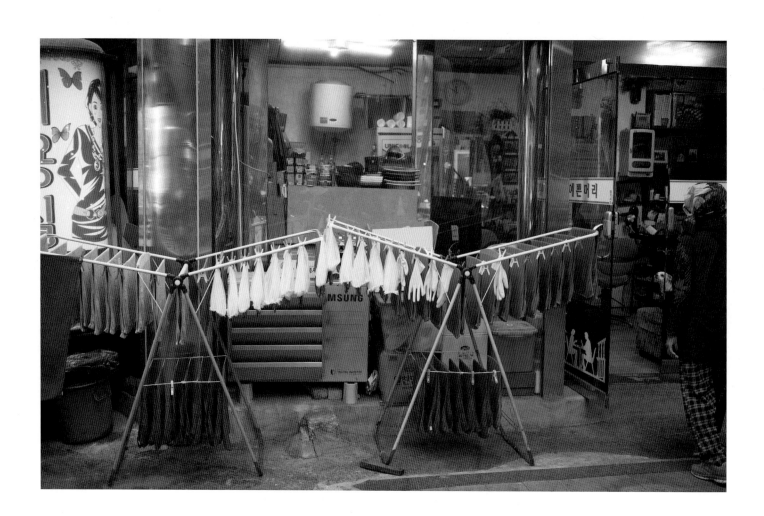

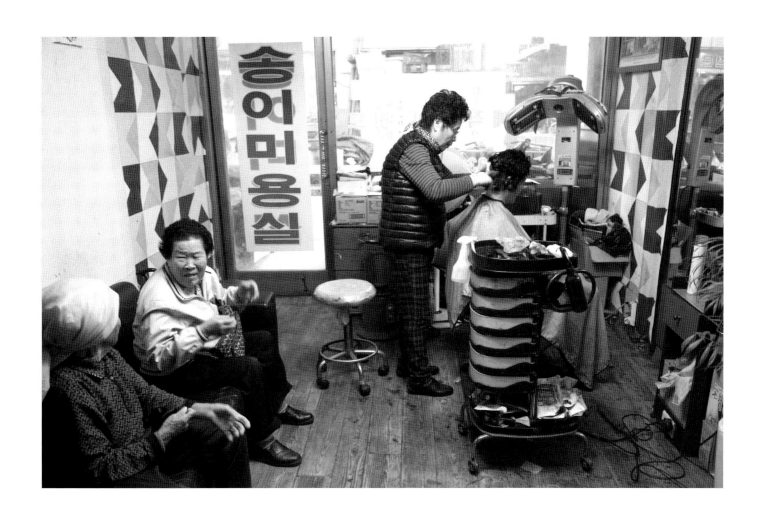

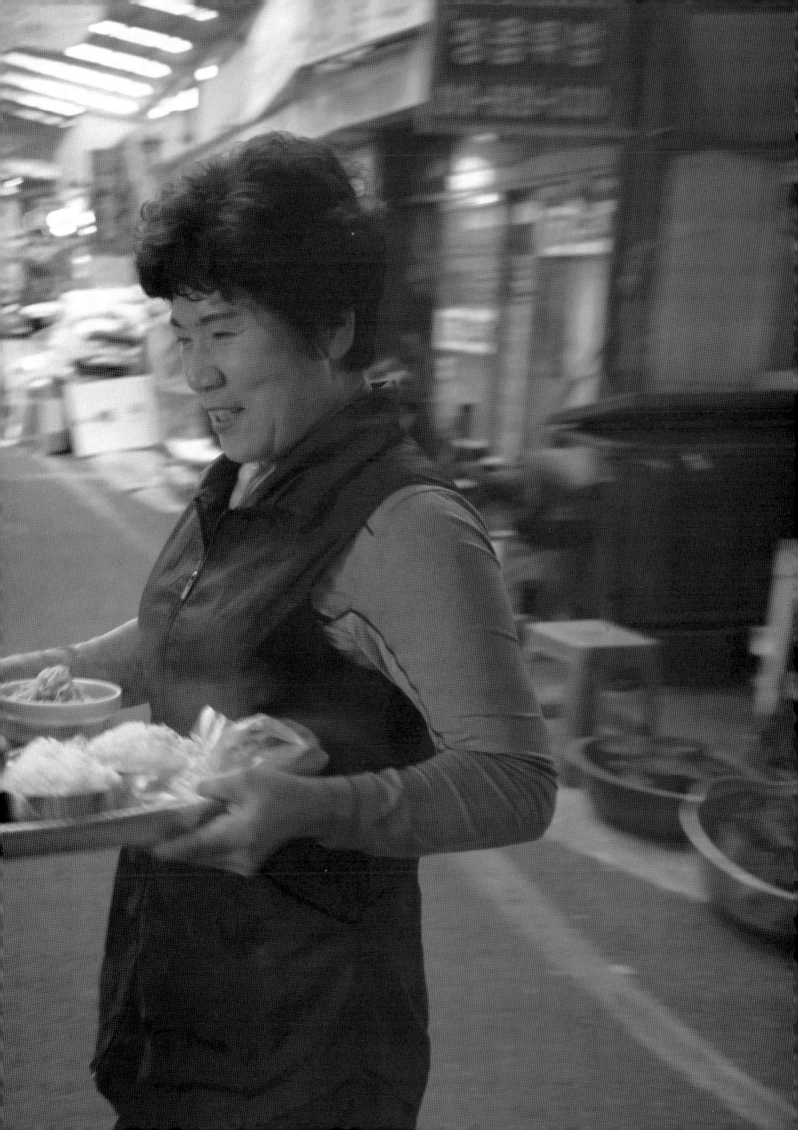

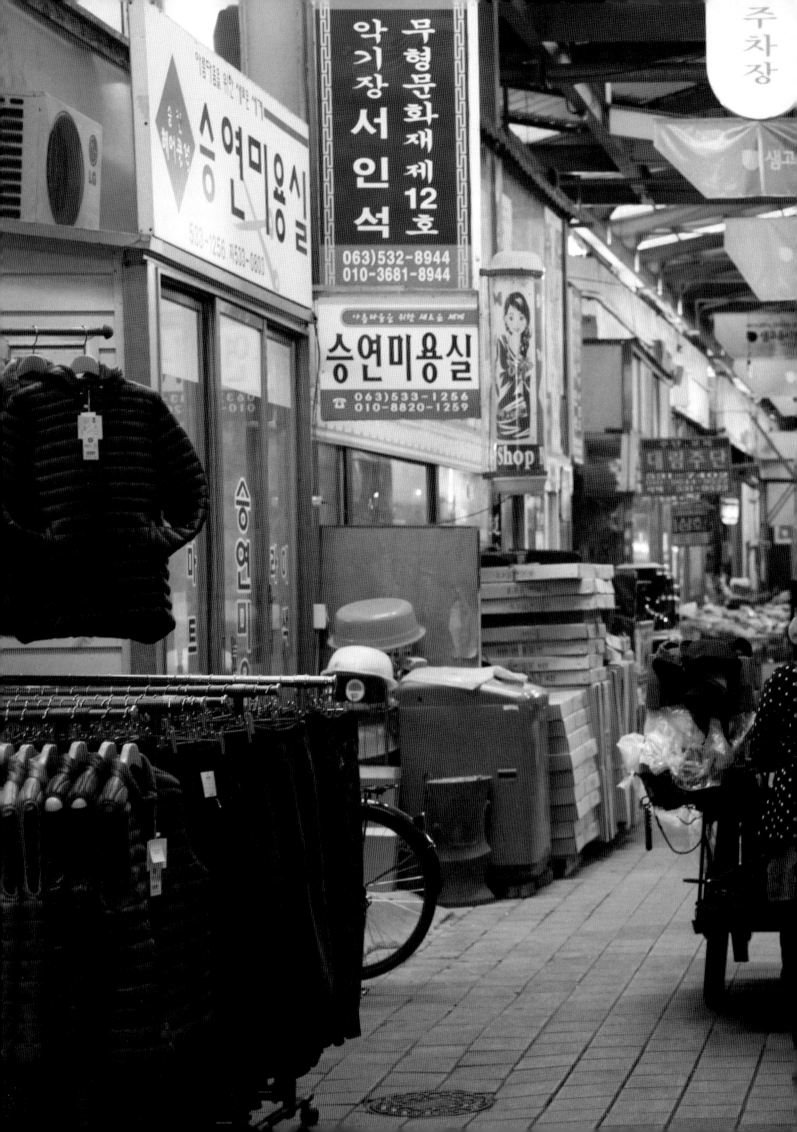

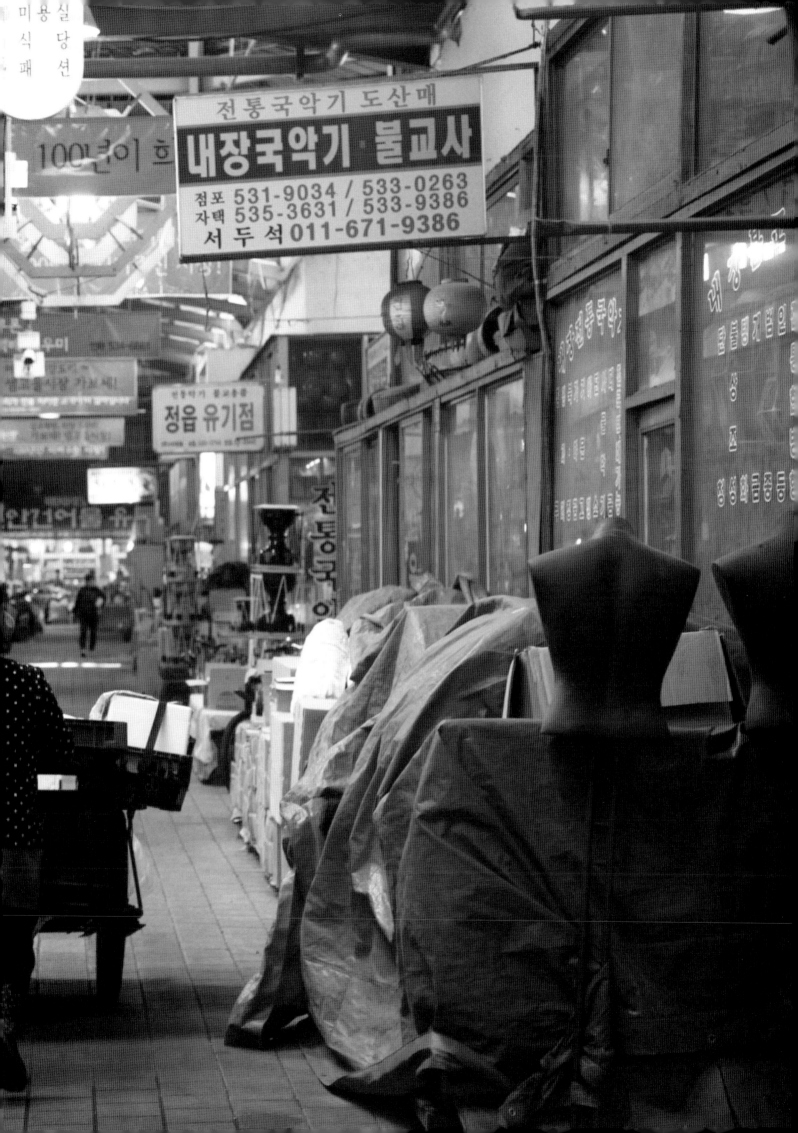

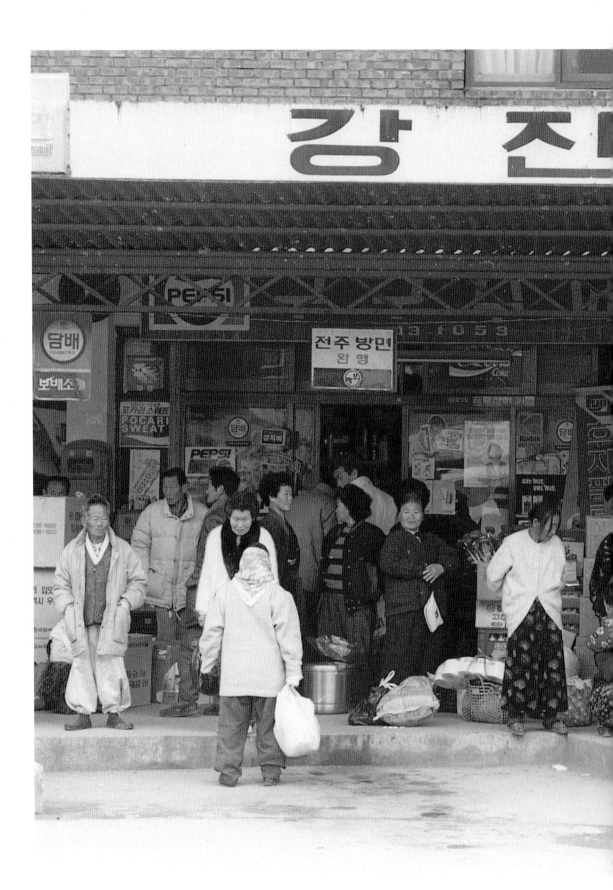

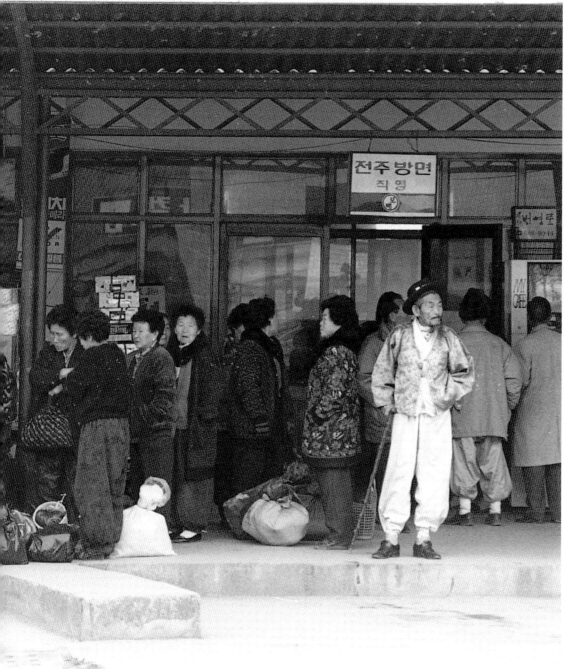

장터의 시인, 장터의 사진가*

정진국(미술평론가)

한때 '극장에 갔다'고 해서 떠들썩했던 '촌놈' 시인, 온화한 '섬진강가'에 살고 있다는 시인이 이번에는 장터에 나타났다. 시인과 사진가가 장터 나들이를 하면 무슨 일이 벌어질까? 그 사람들과 함께 장터를 가 본다면, 우리네끼리 장보러 다닐 때와 분명 어딘가, 무언가 다른 일이 있음직하다.

그런데 시 한 줄 읽지 않는 사람조차, 그 시인의 얼굴은 알아본다. 시인의 파안대소하거나 생각에 잠긴 얼굴은 일간지 문화면이나 잡지에서 심심치 않게 모습을 드러낸다. 시인은 이렇게 여기저기에서 불쑥 나타난다. 영상시대를 사는 시인의 새로운 존재 방식이다. 어쩌면 시인은 사진 속에서 그의 시보다 더 시적詩的이었던 것은 아닐까? 가령 시는 죽었다 하더라도 시인은 살아남는 것은 아닐까? 이런 사정은 시 대신, 시인

*이 글은 김용택의 「순창장, 갈담장의 추억」에 관한 내용이다.

의 이미지를, 그의 작은 분신을 선택할 수 있게 만든 특이하기도 하고 고약하기도 한 사진 덕분일는지 모른다. 아무튼 시인은 그의 이름값 못지 않게 얼굴값도 해야 한다는 원치도 않는 짐을 지게 되었다.

사정이 이러한 만큼, 유명한 시인의 장터 나들이는 우리를 자못 솔깃하게 만들기에 충분하다. 그의 눈길이 닿는 곳에서마다 또 어떤 '의미'와 어떤 '이미지'가 솟아나게 될까 해서다. 장터의 사람들 또한 사진 속에서 작은 분신으로 모습을 드러낸다. 이 난쟁이 나라의 모습으로 둔갑한 장터라는 무대에서, 시인은 냅다 그윽한 국수 맛을 기억해 낸다. 패스트 푸드와 공장에서 만들어 내는 음식에 찌들어, 입맛까지도 잊어 가고 있는 우리들의 너덜너덜해진 기억을 되살려 내는 시인의 기억력이 놀랍다. 그리고 그 추억의 냄새를 자극하는 이미지를 보여 주는 사진가의 기억력 또한 놀랍다. 그 추억의 무대 위에서 주인공들은 그 소품과 의상과 배경을 두루 돋보이게 할 만큼 무심해 보인다. 그렇게 마음을 푹 놓고 있는 그들은 어쩌면 그들 자신을 보여 주기보다는 그 체취라도 풍길 듯싶다.

사진가가 장터의 이미지를 살피고 있는 동안, 시인은 뒷짐을 지고 있지만은 않았다. 사진가가 장터의 맵시를 눈으로 슬그머니 훑고 있다고 한다면 시인은 그 입술을 훔쳐, 그 안에 가득한 냄새를 맡는다.

이를테면 사진가는 말이 없이 이미지만으로 이야기하고 싶어 하고, 시

인은 행간 사이로 이미지를 띄우고 싶어 한다. 사진가는 어쨌든 이미지 속에 이야기를 담고 싶어 하지만, 시인은 그 구성진 입담으로 이미지를 그려내고 싶어 한다. 이 외면과 내면의 풍경이 한데 어우러져, 달 뜨고, 별 뜬 시골 학교 운동장에서 천막에 비추는 영화 구경을 할 때처럼, 그 둘은 서로 엿과 옥수수를 나눠 먹으며 정담을 나누는 것만 같다. 그러니 요즘처럼 자동차 시트에 파묻혀 남녀가 체온을 교환하면서 창밖으로 스크린을 즐기는 모양새와는 사뭇 다를 수밖에 없다.

장터가 그립다며 눈을 비비는 사진가와 마찬가지로 그 장터 국수 맛이 여전하다며 입맛을 다시는 시인이 만났을 때… 우리는 이렇듯 모처럼 즐거운 상상의 나들이에 오르게 된다. 그렇게 우리가 만나게 되는 장면들은 치명적이거나 절망적인 것이 아니라, 약간 슬픈 정조를 띤, 언제나 다시 기억해 낼 때마다 아프게 되새겨지는 것이 아니라, 메말랐던 우리의 마음을 가볍게 적셔 주는 그런 상처들이다. 시인이 회상하듯이, 고백할수록, 드러내면 드러낼수록 아름다워지는 그런 상처 말이다.

쓰라린 것이 아니라, 가려운 그런 상처, 어쩌면 다시는 돌이킬 수 없기 때문이라는 단 하나의 이유만으로도 왠지 우리를 애틋하고, 섭섭하게 만드는 그런 장면들이다. 영화처럼 거창한 화면 위로 투영되면서, 우리의 시선을 붙잡아 두고 우리의 감정을 겁탈하려는 그런 이미지가 아니라,

손거울 속을 들여다볼 때처럼, 우리의 감정이 솟아나기를 기다려 주고, 우리의 입김과 손길을 기다려 주는 그런 이미지들이다. 사진은 이렇게 단순한 기억의 순간을 넘어서, 고백의 계기를 만들어 준다. 얼마나 많은 시인과 소설가들이 사진을 곁에 두고서, 자신의 원고지를 채워 나갔던가!

이 책장을 넘기다 보면, 시인의 한 구절은, 장터의 왁자지껄한 수다 속에서 누군가 내뱉은 한마디가 마치 바람결에 실려와, 우리의 귀청을 때리기라도 하는 느낌이다. 그러면 화들짝 놀라 두리번거리는 우리의 눈길 앞에, 이 아주머니와 저 아저씨, 이 아이, 저 영감의 모습들이 한 장면씩 스쳐간다. 그 속에는 '여전하지만' 어딘가 동떨어진 것이기라도 하듯, 친숙하면서도 소원하게 느껴지는 그런 모습들이 펼쳐진다. 그러나 이 여전함 또한 언제까지나 그러하지는 못할 것이다. 사진은 그 여전함이 혹시 마지막은 아닐까 하는 조바심을 부추기기도 한다. 그리고 이런 조바심이 아니라면, 사진이 그토록 여전한 모습으로 다가오지도 못할 것이다.

현실로부터 나란히 이 사진 이미지 속으로 축소되어 자리를 옮겨 잡은 이 '초현실'의 세계 속에 등장하는 인물들은, 오늘날의 이른바 사진예술이 추구하는 그런 인물들과는 사뭇 다르다. 사실 그

속에 묻혀 사노라면, '제대로' 볼 기회가 별로 없는 우리의 삶 그 자체야 말로, 영상화할 기회를 맞기 어려운 법이고, 관심을 끌 기회도 없기 마련 아니던가. 거창한 구경거리만이 볼 만한 것이라고 믿고 있는 우리들에게 는, 정말 차분히 들여다보아야 할 것을 보지 못하는 일이 다반사다.

눈길을 받기만 해도 평범한 것들이 비범하게 반짝이게 되는 그런 마술 이야말로, 사진이 우리를 사로잡는 가장 근본적인 원인일 것이다. 더구 나 시인은 이 반벙어리처럼 어눌한 이미지로 하여금, 갑자기 말문을 열 게 하는 경이로운 지팡이처럼 펜을 굴린다. 사실, 사진이라는 이 지극히 애매모호한 이미지에 붙여지는 글들은, 흔히 그 미비한 정보를 보완해 서, 보다 현실적 이미지로 끌어내려 실감을 부추기려 하곤 한다. 그러나 이 장터가 어느 장터이고, 이 장면이 언제인가라는 사진 설명에 못지않 게, 또 그러한 사실의 확인에 못지않게, 우리는 그곳의 분위기와 생기를 기다리곤 한다. 이 책장을 넘길 때처럼, 시인의 입담은 흑백 사진에 화색 이 돌게 하고, 장국물 냄새를 맡게 하며, 우리의 목젖을 울컥하게 한다.

그렇다고 사진가가 마냥 손을 놓고 있었다거나 하는 말은 아니다. 그 는 이를테면, 보다 예술적이거나 '작품'을 표방하는 사진 속에서 진정 자 연스런 주인공이 되지 못했던 사람들을 주인공으로 불러들이고 있다. 흔 히 '살롱' 사진이라고 상당히 경멸적으로 불리는 수많은 예술적 사진 속

에서, 종종 등장하는 노인들이나 촌부와 아낙네들은 – 얼마나 역광 속에서 극적인 포즈로 찍히곤 했던가! – 순전히 구경거리로서 바라보고 관찰된 대상일 뿐이라는 인상을 던지곤 한다. 그들의 주름살은 과장되고, 그들의 행색은 더 남루해지곤 한다.

그러나 이 사진집 속의 인물들은, 아마 그렇게 하려 했기 때문에 일정한 거리를 두기도 했을는지 모르지만, 이런 피사체로서 어색하거나 부담스런 이미지로 변신하지는 않는다. 그들은 더이상 남루하지도, 우리의 시선에 표현이 풍부한 이미지로 다가오려고 확대된 모습은 아니다. 그들은 그들의 장터 속에서 물건을 고르고, 흥정도 하고, 박장대소하거나, 서로 즐거운 시간을 보내거나 어찌거나 간에, 결국 누구에게 보일 그런 장면을 위해서 그렇게 존재하지는 않는다. 그들은 그들의 그 시간 속에서 자연스레 머물고 있다….

예컨대, 보기 드문 나들이 발걸음과, 휘휘 젓는 손짓으로, 이제 점점 더 보기 어려워질 동작을 짓는 고령의 노인들이 지어내는, 기념비적인 순간이라고 불러도 좋을 그런 장면에서조차, 그것은 얼어붙거나 하는 법이 없이, 당당하며, 사진적인 정지와 멈춤과는 무관하다.

사실 '카메라'라는 아주 익숙한 외국어는 우리에게 '신식', '모던' 등등의 의미를 가장 함축적으로 상징하는 것은 아니었을까. 마치 모든 현대

적인 것이라면 거의 무조건적으로 사진에 제격인 이미지가 되기라도 하다는 듯 말이다. 그래서 카메라에 잡힌 것들과 카메라가 내놓는 작품들은 거의 자동적으로 '서구적'이거나 '일본적' 모방 – 이는 근대 일본의 문화와 한국 문화의 상대적인 유사성 때문에 보다 교묘히 넘어갈 수 있는 방편이었는데 – 을 보여 주었다. 파인더를 통해 보는 시선의 문화적 식민화의 결과는 너무나 엄청난 것이어서 우리가 이 자리에서 일일이 다룰 수는 없겠다.

그렇게, 가장 고유하거나 바로 눈앞의 문화와 삶을 표방하는 대단히 민족주의적인 색채의 작가들마저 역설적으로, 가장 서구적 '앵글'로서 그것을 포착하거나, 표현하거나, 과장하거나 해 왔다. 최근에 일부 서구 사진가들이 동양의 전통적 이미지의 세계에 고유한 관점을 수용하고 그 새로운 변용을 시험하면서 커다란 반향을 얻고 있는 것과도 대비해 볼 만하다고 할 수 있겠다.

말하자면, 사진의 수사학을 동원한 스타일과 표현법이 현실에 대한 이해를 돕기보다는 – 그토록 왕왕 주장되는 '다큐멘터리' 또는 '스트레이트' 사진의 진실성과는 완전하게 배치되는 – 이미지 속의 왜곡보다 더 거창하게 현실을 과장하고 곡해하지 않고 있었는지 의심스러웠다.

그러나 사진가는 현실을 있는 그대로 차분히 주목하려는 듯하다. 이미

지를, 점점 더 렌즈를 통해서 보았던 그런 것으로서만 보고 있는 오늘날 그렇게 하기가 가장 힘든 일일지도 모른다. 그렇게 사진가는 렌즈로 보는 것과 육안으로 보는 것 사이의 거리를 좁히려는 것은 아닐까? 이 장터 앞에서, 시인과 사진가는 유명, 무명의 경계를 넘어, 그런 것에 아랑곳하지 않고, 겸양과 고백의 눈길을 주고받으며, 옛것에서 새롭고 현대적인 것을 찾으려 눈을 부릅뜨거나 침을 튀기지는 않는다. 그 두 사람은 바로 여기, 지금, 오늘에도 '여전한' 것들이, 지난날의 고유한 것들을 간직하고 있음을 이야기한다. 그들은 바로 곁에 있는 것들이, 전설과 신화를 만들어 가고 있음을 주목한다.

이흥재의 장터 사진에 담긴 미학

정진국(미술평론가)

대도시에서 재래시장이 아예 자취를 감춘 것만은 아니다. 단지 새로운 현대식 주택과 아파트 단지 상가에서 지하로 숨어들었을 뿐이다. 중소 도시에서는 여전히 천변이나 관공서 주변의 중심지에 망상으로 얽힌 시장들이 지상에 버티고 있다. 그러나 그 구조나 외양은 들쑥날쑥한 건물들이나 소방 도로, 주차장 등과 뒤섞여 만화경과도 같이 어지럽기 일쑤다.

진정한 의미의 '재래식'이며 고유한 장터의 모습은 이제 급격하게 사라져 가고 있다. 나름대로 임시 막사 같은 차양과 그 아래 줄지어 늘어선 좌판들과 굳이 칸막이를 하지 않더라도 서로의 영역이 물건과 물건으로 이어진 그런 장터는 읍면 단위의 마을에서, 그것도 남도의 외진 마을에서가 아니면 찾아보기 힘든 것이다. 그렇게 서로의 가게가 이웃하고 남은 자리는 즉시 서로가 즐기는 놀이마당이 되고는 하던 그런 장터 말이다.

이흥재의 사진은 지하로 숨어들거나 도심 한구석을 비집고 들어선 장

터가 아닌, 당당한 장터의 모습을 밝은 햇살 속으로 끌어낸다. 그가 보여 주는 장터는 주변적인 것이 아니라 중심적인 것으로서, 거리낌 없는 그런 장터의 모습이다. 그런데 그 사진들은 우선 보는 이에게 특이한 당혹감을 안겨 준다. 이 놀라움은 종종 새로운 경향이나 충격을 의식적으로 내세우는 사이비 전위미술의 터무니없는 놀라움과는 완연히 다르다. 적어도 대도시의 평균적 시민의 눈에는 이토록 예스럽고 의고적인 일상이 오늘의 사건인지 의아하게 비칠 정도다. 그것은 장터의 모습 때문에 그렇다기보다는 그곳에 등장하는 인물들 때문인 것 같다. 거기에서 젊은 이들은 거의 찾아볼 수가 없고 늙은 노인들만이 모든 역役을 소화해 내고 있다. 단지 중년을 훨씬 넘긴 아주머니들이나 어린이들이 이따금 가담하고 있다.

이는 작가가, 마치 노인들만이 모여 사는 이색적인 마을을 취재한 것이 아닌가 하는 추측을 낳게 할 만도 하다. 필자는 그가 고의로 노인들만을 촬영했는지를 물어봤을 정도다. 그러나 실제로 그런 장터에서 젊은 청년이나 처녀들을 – 그들이 상인이거나 고객이거나 간에 – 찾아보기 힘들었다는 것이 작가의 고백이다. 물론 장터 한구석의 다방이나 술집처럼 유흥업소에는 외지에서 흘러들어 온 아가씨들이 있기는 할 것이다. 도대체 그 고장의 젊은이들은 다 어디로 간 것일까?

이런 젊은이들의 부재가, 하나의 시대에서 다른 시대로 이행 중인 시기의 풍속만이 보여 줄 수 있는 특이한 정취를 빚어내는 데에도 일정한 몫을 했음이 분명하다. 그리고 이 화면 속 세대의 주인공들이 그 활기찬 몸짓을 거둬들일 때, 그 문화 또한 숨을 거두게 될 것이다.

그렇게 작가는 '사라져 가는 것들'을 기록한다는 사진의 오랜 전통을 존중하고 있다. 그러나 그가 사진으로 기록하는 방식은 다소 의외적이다. 그의 십여 년에 걸친 이 작업의 음화 원판들을 볼 때, 그 이미지들이 전해 주는 인상과 전언은 크게 두 가지 점에서 그러한 의외성을 반영한다.

우선, 화면의 소박한 구성에서 비롯되는 것이 있다. 이 소박함은 이를테면 서구에서 원근법이 개발되기 이전, 중세 미술 속에서 널리 유포되었던 기법을 연상시켜 주는 그런 소박함이다. 사실적 환영幻影을 그려내는 원근법이 사진 이미지 구성의 가장 기초적 기법이라고 할 때, 이 원근법은 육안에 비친 이미지에 더 가까운 사실적 이미지를 빚어내 주기는 하지만, 이미지의 세계에서 그 이전의 소박한, 예컨대 '프리미티브'한 시선과 표현 방식으로 그려졌던 형상의 세계를 추방시켰던 것도 사실이다. 사진이 화면을 단순히 채우는 것이 아니라 화면 속에 무엇인가를 '가두어 두는 듯한' 효과를 낸다고 할 때, 그리고 무엇보다도 실제의 비례보

다 항상 작게 축소된다고 할 때, 이 장터의 이미지들은 작게 축소된 화면 속에 바글대고, 웅성대며, 서로 몸을 비비는 것들로 꽉 들어찬 화면으로 인해, 사진이 근대적 원근화법에 따른 것이 아니라 중세의 세밀화라든가, 성당의 기둥머리, 석관들, 태피스트리, 제단의 벽화들에서처럼 화면 속에 조밀하게 밀집되어, 포화 상태 속에서 온갖 이야기를 빚어내는 이미지들과 야릇한 유사성을 보여 주는 것이다. 동서양을 막론하고 이러한 중세적 이미지들은 거의 천 년 이상 지속되었던 것들이 아니던가.

　이런 중세적인 소박으로 충만한 화면은, 이 사진들 속에 오늘의 현실에 대한 예리한 투시라기보다는 오히려 아득한 옛날의 일화나 전설 속의 이미지처럼 다소 몽상적인 기운마저 감돌게 한다. 그리고 시대에 뒤져 보이는 장터를 이루고 있는 갖가지 소도구들, 즉 플라스틱 가방 하나, 보자기로 꾸려진 보따리, 판자로 이어진 좌판, 주인공들의 옷차림 등등은, 오늘의 시간을 훌쩍 벗어나 버릴 듯한 기묘한 인상을 뒷받침하려고 여기저기에 잠복해 있는 것이다.

　물건들과 인물들은 공간을 서로 떼어 놓으려고 존재하는 것이 아니라 공간을 빈틈없이 – 마치 끈끈한 정으로 이어진 관계를 과시하려고나 하려는 듯이 – 채워 나가며 서로서로가 맞물리고 있다. 그런 맞물림은, 선과 면과 덩어리와 같은 조형적인 단위에서조차 매끄럽고 말끔히 이어지

지 않는다. 그들은 그런대로 적당히 어물어물 서로 뒤엉킨 듯이 뒤섞이고 있는데, 바로 이런 뒤엉킴이야말로 우리가 그토록 좋아하는 '꾸밈없이' 편안하고 친근한 화면의 정조를 넘치게 하는 원인이 아닌가 생각된다.

화면의 짜릿한 절단에 대한 강박관념으로 안절부절못하는 그런 사진에서라면 느낄 수 없는, 다소 무심하며 심지어는 미련하게 받아들여질 정도의 이런 시선이야말로 우리가 '구수한 맛'이 난다고 일컫는 그런 이미지의 세계가 아닐는지….

이런 끈질김이 전해지는 시선이 바로 이 작가의 가장 큰 매력이기도 하고 또 나름의 미학적 요체라고도 말할 수 있으리라. 왜냐하면 작가는 억지로 화면을 재단하려 들지도 않아 보이고, 또 그의 음화 원판들을 들여다볼 때면 화면의 동태를 꾸준히 주시했던 작가의 시선이 일관되게 드러나기 때문이다.

게다가 우리가 늘 감탄해 마지않는, 물건을 애당초의 용도와는 상관없이 필요에 따라 무심코 사용하는 갖가지 용법들도 화면을 누비고 있다. 양동이는 엎어 놓으면 의자가 되고, 종이 상자는 방석이 되며, 벽돌은 상다리가 된다. 그런가 하면 식용유 통은 화로가 되고, 강냉이 튀기는 기계는 사람들을 구경꾼으로 끌어들이는 '퍼포먼스'를 빚어낸다. 그뿐만이 아니다. 장터의 주변 골목들을 채워 나가며 새로운 지도를 그려내는 우리

네 아주머니들의 억척스런 생활력과도 마주친다. 우리는 그 화면들 구석
구석에서, 눈에 띄지 않던 곳에서 펼쳐지고 실험되는 숱한 '변형 생성 문
법'의 자발적 창의성을 확인한다. 이는 우리가 민중적 창의성에 대한 경
의를 표하고도 남을 만한 현장이다.

또 다른 특징으로는, 그의 사진들이 흔히 현대 사진이 지향하는 길과
는 다른 지향점을 겨냥하고 있다는 바로 그 점이, 오늘날의 사진들이 놓
치고 있는 잠재적 이미지들을 보여 준다는 사실이다. 사진은 사실 그 이
전의 이미지들이 표현하지 못하던 것들을 표현해 내기도 했거니와 또 다
른 한편으로는 그 이전의 이미지들이 보여 주던 풍요로운 영상의 세계를
상당히 잃어버리기도 했다. 가령, 회화 속에서 그려지던 다양한 몸짓들
이 사진에서는 찰나적인 몸놀림으로 축소되었다. 상징적 의미를 담아내
던 수많은 인물상들과 제스처들은 사진 속에서 더 이상 받아들여지지 않
고 거의 폐기되어 버리다시피 하였다. 사진에서는 사진에 가장 그럴싸하
게 어울리고 가장 사진적인 어떤 것으로서, 이른바 '포토제니'의 자격이
있다고 사진가들이 간주한 제스처들만 살아남게 되었는지도 모른다. 따
라서 사진의 이상적 기준에 비추어 '촌스럽거나', '어색해' 보이는 그 어
떤 동작과 몸짓도 인화지 속에서 살아남기 어려웠다.

　그렇다고 스튜디오에서 모델의 몸짓을 지시해 가며 지어낸 몸짓들조차, 회화 속에서 그려졌던 몸짓들과는 상당한 거리가 있기 마련이다. 사진 이미지에 적합한 형상의 과장과 표현이 회화적인 형상의 표현과는 부합되지 않기 때문이기도 하다. 한마디로, 우리는 그림 속에서 재현된 것이라면 그토록 자연스럽게 받아들이는 비너스라든가 천사의 모습을 사진 속에서는 쉽게 받아들이지 못한다.

　아무튼 그 장터에서 인물들은 그 휘장이나 천막의 일부분이기라도 한 것처럼 한데 어우러지고 있으며, 그 천막을 버텨 놓은 가느다란 나무 기둥조차도 인공적으로 만들어진 것이 아니라 곁에 있던 것을 자연스럽게 받쳐 놓은 모습으로 서 있을 뿐만 아니라, 인물들의 윤곽선과 혼동되리만큼 서로 뒤섞인다.

　할머니와 할아버지들 그리고 아주머니들과 아저씨들의 몸짓과 손놀림과 표정들은, 그 습관과 생활 방식이 급격히 달라지면서 점차로 보기 어려워질, 그런 몸가짐에서 우러나오는 것들이다. 쌈짓돈을 꺼내기 위해 옷자락을 휘저어야 하는 그런 복잡한 동작도 그렇지만, 의관정대하고서 부싯돌에 칼을 가는 한 노인의 모습은 세월을 뛰어넘어 살아남는 문화의 기묘한 완력을 과시하고자 하는 것과 같다. 그런가 하면, 곱게 늙으신 할머니가 가게 한 모퉁이를 빠져나오며 내딛던 가벼운 발걸음에 실려, 단

아하게 두둥실 부풀어 오른 그 치맛자락을 이런 순간적 이미지 속에서가 아니면 어디에서 보게 될 것인가.

아랫배에 힘을 주고 내딛는 발걸음이나, 수월하게 해대는 삿대질이며, 물건을 뒤적이고 살피려고 굽힌 허리와 치켜 올라간 엉덩이도 모두가 새로운 세대에게는 전해지지 않을 그런 몸짓들이 아닐까. 김이 넘치는 솥을 걸어두고서 국밥을 들이켜는 장면 또한 이제 그렇게 오래가지 못할지도 모른다. 뒷짐을 지거나, 바람에 부풀은 치맛자락을 휘저으며 내딛는 걸음걸이도 우리가 이런 사진이 아니었다면 다시 보기 어려울 그런 애틋함을 담고서 멈춰선 듯이 보인다. 모닥불을 쬐며 수다를 떨고 참견을 하고 실없는 소리를 해대던 그 어울림의 시간들도 어쩌면 다시는 찾아오지 않을 것만 같은 기분에 휩싸인다. 물건을 고르고 값을 흥정하기 위한 입씨름과 주저의 순간이 빚던 어깨춤이며, 코 문지르기와 귓밥 주무르기, 팔짱 끼고 손짓하기 등등. 훈련을 통해서가 아니라 자발적으로 지어지는 그 몸짓들….

어쩌면 이런 몸짓들은 우리가 사진이 처음 등장해서 말발굽의 놓임새가 어떤 것인지 아느냐고 경탄하기 시작한 뒤로도, 정작 우리들의 걸음걸이와 그 품새에는 무심했던 우리의 눈을 깨우려 든다.

이런 몸짓들은 차라리 일상 속에 까마득히 묻혀 있던, 친숙하다 못해,

그 친숙함을 새삼스레 주시할 경우 거의 숭고하게 느껴지곤 하는 그런 친밀감을 일으킨다. 또 이러한 친밀감은 단지 그 소재로부터 비롯되는 것만도 아니다. 광각이나 표준 렌즈를 사용하면서도, 작가는 대상과의 거리를 극단적으로 좁히거나 또는 극단적으로 넓히지는 않는다. 작가는 과장된 원근 효과를 구사하지 않고 지극히 평범한 거리 두기를 선택함으로써, 또 군중들을 관찰하면서도 관찰하는 자의 시선 대신에 그 곁에 그들과 함께 섞여 있는 이웃의 눈길을 취함으로써, 역설적으로 렌즈의 광학적 효과는 줄어들지만, 시선의 심리적 효과는 배가된다.

그의 사진은 이렇게 장터의 풍경이라고 하기보다는 장터를 배경으로 삼은 집단적 초상이라고 하는 편이 더 나을지 모른다. 결국 장터는 거대한 개방형의 스튜디오, 마치 촬영을 위한 무대인 '세트'와 같은 성격을 드러낸다. 하지만 이 촬영장에는 인공 조명이 쏟아지지도 않고 그 출연자들이 연기를 지어내지 않는다는 점이 다를 것이다.

그의 사진 속에서 되살아나는 것들은 회화나 사진의 이상적 형상 그 어디에도 수용되지 못하고 밀려나 있던 그런 이미지들이다. 일상의 가장 친근하고 사소한 몸짓이지만 상징적인 가치를 부여받거나 인정받지 못한 채 늘 제쳐지던 그런 이미지들 말이다.

오늘날의 사진은 어느 장르에서나 은연중에 세상 만물이 스스로 있는

것이 아니라 보여 주기 위해서 존재하는 것인 듯한 사고방식을 부추겨 왔다. 사진을 비롯한 대중적 영상 매체들은 마치 우리의 삶이 누군가에게 보이기 위해서 존재라도 하는 듯한 신화에 심하게 물들어 있다. 그래서 영상 매체들이 우리에게 권하는 것은, 이를테면 시력을 교정시켜 주는 밝은 안경 대신 첨단 '모드'로 디자인된 색안경일는지도 모른다.

우리는 살아가는 동안 불가분 보기도 해야 하고 보이기도 하는 것이지만 그렇다고 절대적으로 '보기 위해' 혹은 '보여 주기 위해' 우리의 삶이 존재한다고 보기는 어려운 노릇이다. 더구나 적지 않은 사진가들은 사진적으로 보다 그럴듯해 보이는 것들이 의미 있는 삶의 이미지요 모습인 듯한 착각에 빠지곤 한다.

그러나 이 사진들에서는 누가 뭐라고 하든 개의치 않는 모습들, 보여 주기 위해서 그렇게 살아 움직이는 것이 아니라 오로지 삶 그 자체에서 우러나오는 모습들이 발견된다. 작가는 사진을 위한 이미지를 채집하거나 포획하려 한다기보다는, 삶의 모습을 관찰하고 있는 것이다. 그리고 그 관찰의 시선은 차갑고 냉정한 것이 아니라 따뜻하고 부드러운 것이리라.

모든 것이 미리 예정되고 관념적으로 그려진 상태에서 거기에 짜맞추는 그런 이미지들 대신에 그는 우리의 그 같은 예상이나 의도의 옹색한 어망 밖에서 자유롭게 부유하는 이미지들을 보여 준다. 그렇게 그의 사

진들에서 되찾게 되는 것은, 사진다운 사진에 대한 우리의 맹목적 집착과 왜곡된 시력을 교정해 주는 또 다른 사진 이미지의 즐거움일 것이다. 다시 말해서 카메라로 보기에 좋은 것만이 가치 있는 이미지라는 생각이 널리 퍼진 오늘날에 이 사진들은 그냥 눈으로 보기에 좋은 것 또한 가치 있는 것이라는 생각을 확인시켜 준다.

순간이 역사로 이어지는 이흥재의 장날 사진들

김용택(시인)

어느 때였는지 모르겠다. 시골에 사는 나는 한 달에 한 번씩 월급을 타는 주말에 전주 나들이를 했다. 책을 사기 위해서였다. 책을 사고 나면 영화를 보고 미술관에 들렀다. 그날도 영화를 보고 나서 미술관을 들렀다. 전시된 작품은 그림이 아니고 사진이었다. 사진들을 가만히 보던 나는 '어디서 많이 본 장턴데' 하며 다시 자세히 보았다. 그림들이 서서히 밝아졌다. 그렇구나. 갈담장과 순창장이었다. 이웃 마을에 사는 아는 얼굴들이 그 사진 속에 들어 있었다. 내가 아는 사람들이 사진 속에 있었고, 또 그 사진이 이렇게 버젓한 작품이 되어 미술관에 걸려 있는 것이다. 내가 어렸을 때부터 눈에 익은 순창장과 갈담장의 이런저런 풍경들이 전시된 사진의 전부였다. 흑백 사진이었다. 이흥재는 그렇게 나에게 장터 작가로 다가왔다.

사진은 순간의 포착이다. 사진은 빛이다. 빛은 상대적으로 어둠을 만

든다. 시도, 그림도, 음악도, 영화도, 정치도 실은 빛과 어둠의 잔치다. 빛은 사물들을 살려내고 사람의 눈을 뜨게 한다. 빛은 모든 사물의 처음이고 끝이다. 모든 예술이 그러하듯, 그리하여 예술은 시각이다. 시각의 시작은 순간이며 순간의 연속이 역사다. 순간을 잡아내어 역사로 이어가는 가장 이기적인(?) 예술이 사진이다. 사진은 자기가 보고 싶은 것만 본다. 앵글 속에 무엇이 들어와 있는지 보지 않는다. 자기가 본 것만 찍고 인화된 후에도 자기가 찍은 것만 찾아 확인한다. 그렇게 찍은 사진 속에는 놀랍게도 수많은 사물들이 혼재되어 있다. 시각적인 모든 예술이 다 그러하듯이 작가가 무엇을 보았느냐가 중요한 게 아니라, 사진 속에 무엇무엇이 모여 있는가다. 사진은 티끌 하나도 버릴 것 없이 살려내야 작품이 된다.

이흥재의 장날 풍경은 그냥 지나가다가, 그것이 신기해서 우연히 들러 찍은 순간이 아니다. 그날 그곳의 장꾼이 아니면 찍을 수 없는, 장날과 한 몸이 되지 않으면 안 찍히는 사진들이다. 사진을 찍기 위해 장날을 찾아간 작가가 아니라 그 장에 볼일이 있어서 찾아가다가 보니, 그도 장꾼이 된 사람만이 찍을 수 있는 사진이다. 사진과 한 몸이 되어 사진 속의 한 사물이 되어 이흥재가 그 어떤 자리에 서 있을 때만 찍히는 사진이다. 고추 보따리를 이고 있는 사람이 보따리와 몸짓과 표정이 그곳 그 장소

와 자연스러울 때 찍히는 사진이 진짜 살아 생동감이 넘치는 사진이다. 그 어떤 사물을 찍어 그 사물에게만 애정을 보이는 사진이 아니라 화면 전체가 하나가 될 때 그 순간을 찍은 살아 있는 삶의 풍경이 사진이다. 어떤 존재를 지운 풍경이 아니라, 흉물스럽게 서 있는 전봇대도, 저기 걸어가고 있는 허리 굽은 할머니도, 돼지국밥집의 돼지머리도 다 담아낸 엄연한 사실이 작품이 된 것이다. 사실이야말로 사진을 예술로 승화시킨 예술 중의 예술 아닌가. 그때 그곳의 찰나가 사실로 되살아난 사진이 예술이 된다.

이홍재가 작가가 된 것은 그의 끊임없는 사실을 찾아 사진 속으로 들어가 사진 속 한 사물이 되고 싶은 노력 덕분이다. 시든 음악이든 그림이든 모든 예술은 어느 날 문득 찍힌 사진이 아니다. 예술이라는 허위의 껍질을 벗고, 또 벗고, 벗어던지고 진실과 정직을 찾아가는 일에서 태어난 삶의 순간이다. 중요한 것은 자기가 찍은 사진이 정말 사진인가를 묻는 일이다. 한 장의 사진 앞에 섰을 때, 긴장과 평화, 갈등과 조화, 배타와 화해, 삶과 죽음의 순간들이 녹아 있느냐. 이홍재를 지금까지 작가로 성장 성숙시켜 온 것은 무엇보다도 인문적인 삶의 해석이다. 어제와는 다른 오늘을 만드는 것이 작가의 힘겨운 임무다. 인문적인 노력은 자기만의 눈으로 세상을 해석하는 철학을 가져온다. 철학적인 삶의 자세

는 흔들리면서 세상을 받아들이는 힘을 가져오는, 그리하여 아까와는 다
른 지금을 만드는 아름다운 창조를 이어가게 한다. 완성되어 있으면서
볼 때마다 다른 예술의 세계는 나무와 같다. 볼 때마다 다르게 해석되지
않는 예술은 예술이 아니다. 예술은 죽어가는 것들을 살리는 일이어서
작품 그 자체가 세상을 받아들이는 힘이 있어야 한다. 세상을 받아들이
는 힘이야말로 인문의 힘이며 인문을 완성시키려는 철학의 힘이며 그것
을 넘는 예술의 힘인 것이다. 이흥재의 장날은 숨어서 몰래 한 자기만의
사랑이 아니라 드러내놓고 세상과 당당하게 대결한 사랑이다. 사진 속의
티끌 하나까지 잡아내어 순간을 일상으로 이어 주고 영원으로 잇는 사진
이야말로 지울 수 없는 업보를 담아낸 예술이다. 의도하지 않았든 의도
했든 이흥재의 장날은 그래서 우리의 역사가 되었다.

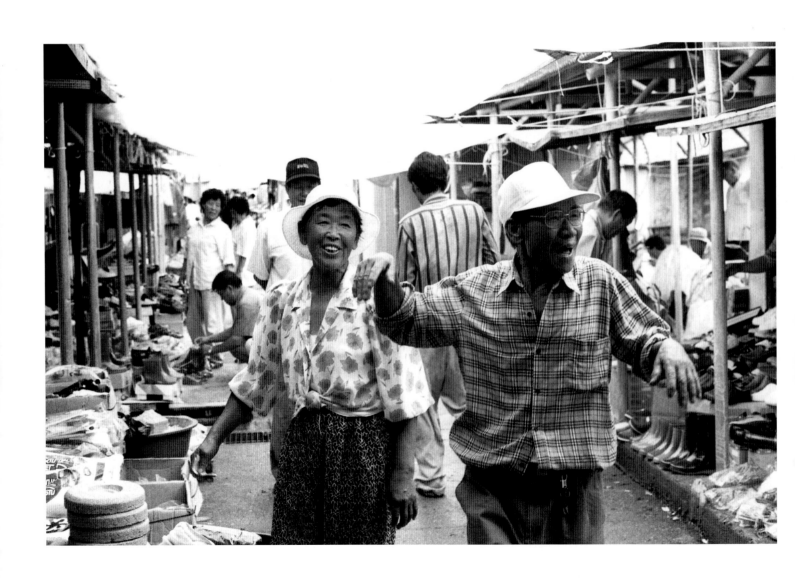

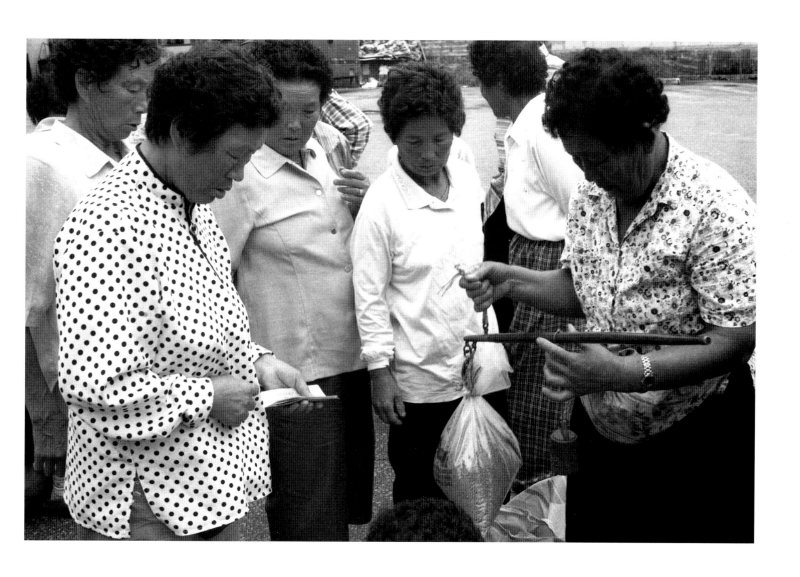

내가 본 이흥재

안도현(시인)

남들이 이미 폐기 처분한 것들을 찾아다니며 카메라의 렌즈를 들이대는 사진작가 이흥재를 만난 것은 그로부터 한참 후의 일이었다.

그는 일찍부터 장터를 중심으로 스러져 가는 빛의 모퉁이를 채집하는 일에 심취해 있었다. 사진작가로서 장터에 대한 그의 몰두는 소재주의적인 차원에 머물지 않는 것처럼 보였다. 그가 장날 풍경을 한낱 풍경으로만 받아들였다면 멀찍이 서서 셔터를 누르는 일에만 열중하면 되었을 것이다.

그러나 그는 달랐다.

이흥재의 장날 사진이 더욱 애틋해 보이는 것은 관찰자로서 풍경을 관조하는 게 아니라 장터라는 공간에 함께 뛰어들어 부대끼고 어울리는 참여자의 시선을 확보했기 때문일 것이다. 장터의 주인들을 사진 속의 주

인으로 맞아들이기 위해서 그는 장터를 수없이 드나들면서 거기 사람들과 부단히 막걸리 잔을 권커니 받거니 했으리라. 더러는 사소한 물건 흥정에도 끼어들고, 더러는 싸움질을 뜯어말리기도 했으리라.

그의 장날 사진에 등장하는 주인공 중에는 이미 이 세상을 뜬 분들도 있다고 한다. 이것만 봐도 그가 얼마나 부지런히 장터를 드나들었는지, 그리고 한 장의 사진이 아니라 장터에서 어떻게 한 사람을 이해하려고 노력했는지 알 만하다.

실제로 나는 장터로 촬영을 나가는 작가를 몇 번 따라나선 적이 있다. 도시 생활에 길들여지면서 기억 속에 빛바랜 사진첩으로만 남아 있는 장터를 다시 둘러보고 싶은 호기심이 발동해서였다. 그리고 무엇보다 한 사진작가가 피사체를 어떻게 만나 어떤 관계를 맺으면서 그 자신의 예술을 완성해 가는지 좀 훔쳐보고 싶었던 것이다. 혹 운이 좋다면 노천 주막 같은 데서 막걸리를 한 사발 얻어 마실 수도 있을 것이었다.

제일 먼저 발걸음을 옮긴 곳은 임실의 강진장. 내가 사는 전주에서 한 시간 정도의 거리에 있는 곳이었다. 우리가 도착할 무렵에 시계는 오전 10시 부근을 가리키고 있었다. 그런데 놀랍게도 장터는 한산한 편이었다.

열무 몇 단, 혹은 상추며 고들빼기 무더기를 앞에 놓고 손님을 기다리

는 아주머니들, 달려드는 파리를 주인이 손으로 휘휘 내쫓으며 땀을 닦고 있는 어물전이며 건어물전, 꿀수박이 왔어요 꿀수박, 맛보고 달지 않으면 돈 안 받아, 스피커를 틀어 놓고 짐칸에 수박을 실은 트럭들, 버스 정류소에 띄엄띄엄 주저앉아 차를 기다리는 사람들….

내가 보기에는 여느 장터와 별반 다를 게 없는 풍경들이 나른하게 펼쳐져 있었다. 아무리 장터의 규모가 작고 농촌에 사람이 없다지만 이건 너무 실망스러운 풍경이 아닌가. 닷새 만에 한 번 서는 장이라면 그래도 시끌벅적하고 흥청거리는 맛이 좀 나야 하지 않는가 말이다.

고추 좋다 영양장,

마늘 맵네 의성장,

쇠전 크다 영주장,

억지 춘향 춘양장,

고추 붉다 단촌장,

물맛 좋다 예천장,

양반 많다 풍산장,

쌀이 좋아 안계장,

끗발 좋다 구담장,

바람 세다 풍기장,

아이구 숨차

일육장 서는 안계장은 안계미 좋고

이칠장 서는 안동장은 안동포 좋고

삼팔장 서는 풍기장은 인삼이 좋고

사구장 서는 영양장은 고추가 좋고

오십장 서는 영주장 황소가 좋아

뭐 살꼬 뭐 살꼬

에라 몰라 다 사자꾸나

　　　　　　　　　　　　　　　　　　　　－경북 북부 지방의 〈장타령〉

일자 한자나 들고 보니

일선에 가신 우리 낭군

언제 오실려나 기다리네

두 이자나 들고 봐

일월이 송송이 해송송

석 삼자나 들고 보니

삼삼하게도 논다요

사자나 들고 보니

사주팔자가 기박해서

다섯 오자나 들고 보니

오륜 삼강을 찾으시네

여섯 육자를 들고 보니

칠성단에 절하네

팔자나 들고 보니

사주 팔자가 기박해서

아홉 구자나 들고 보니

구과꽃이 만발한데

장자 한자나 들고 보니

이장 저장에 댕겨볼까

어리어리 씨구씨구 잘이헌다

품바나 하고도나 잘이헌다

일일 장은 홍성장이고

이일 장은 삽교장이고

삼일 장은 대천장이고

사일 장은 광천장일세

오일 장은 예산장이고

육일 장은 함덕장일세

칠일 장은 서산장이고

팔일 장은 천안장일세

구일 장은 온양장이고

십일 장은 당진장일세

품바나 하고도나 잘이헌다

<div style="text-align:right">-충남 예산 지방의 〈각설이타령〉</div>

각설이가 부르는 장타령을 기대했던 것은 아니지만, 나는 그만 맥이
풀리는 것이었다.

"사람들은 말하지요. 이렇게 한산한 장터에 와서 카메라에 담을 게 무
엇이 있냐고 말이지요. 하지만 요즈음 장터는 원래 이래요."

작가가 말했다.

그는 내 속마음을 꿰뚫어 보고 있는 것 같았다.

"겉으로 보기에는 한가하지만…."

그는 하던 말을 멈추더니, 대바구니며 갈퀴며 지게를 팔고 있는 가게 앞으로 가서 꾸벅 인사를 했다. 거기에는 백발의 노인이 부채질을 하며 장기를 두고 있었다. 노인이 그를 보더니 반갑게 손을 흔들었다. 머리에는 하얗게 서리가 내렸지만 얼굴의 혈색은 막 익기 시작하는 대춧빛이었다. 오래전부터 작가와는 잘 아는 사이인 듯했다.

"저 노인만 해도 평생을 이 장터 저 장터로 옮겨 다니면서 장사를 해왔지요. 부인과 함께 말이지요. 큰 벌이는 안 되겠지만 그분들한테는 장터가 여전히 중요하지요. 나는 사실 어떤 유명한 장터라든가 그 장터의 특질 같은 것에는 관심이 없어요. 왜냐하면 장터를 이끌어 가는 분들의 내면을 사진 속에 담고 싶기 때문이지요. 그래서 그런지 이미 갔던 장을 또다시 가는 게 재미있어요. 그때마다 매번 새로운 게 보이거든요."

그렇다. 무릇 모든 예술가는, 없던 것을 새로 만들어 내는 사람이 아니라, 이미 있는 것을 찾아내 보여 주는 사람이 아니던가.

우리는 장날에만 문을 연다는 허름한 국숫집에 자리를 잡았다. 의자라고 해 봐야 일고여덟 명이 겨우 엉덩이를 붙일 수 있는 길쭉한 나무의자 두 개가 전부인, 말 그대로 간이 음식점이었다.

어물전에서 만났던 파리 몇 마리도 이미 거기 와 있었다. 나는 손을 휘둘러 김치 접시 가장자리에 앉은 파리를 쫓았다. 역시 비위생적인 곳이군, 하고 내가 속으로 말했다.

"우리나라에서 국수가 제일 맛있는 집이지요."

이게 무슨 소리인가.

나는 작가의 말이 과장이라고 생각했다. 그는 이 국숫집의 오래된 손님인 것이다. 그래서 그의 말을 그만 한쪽 귀로 흘려들었다.

그런데 막상 한 대접 그득하게 담겨 나온 국수에다 양념장을 치고 입에 한 젓가락을 베어 무는 순간, 그 말이 과장이 아니라는 것을 깨달아야 했다. 그저 멸치 국물에다 만 평범한 국수였음에도 그 시원한 맛은 나를 사로잡기에 충분했다.

왜 그렇게 맛있었을까?

나는 지금부터 우리나라에서 가장 맛있는 국수를 파는 그 국숫집, 한 그릇에 1,500원을 받는 그 집 국수에 대해 연구해 보려고 한다.

미식가라고 자처하는 사람들이나 조그마한 가게라도 열어 보려고 궁리를 하는 사람들은 지금부터 내 말에 귀를 기울여도 절대 손해를 보지 않을 것이다.

우선, 국수 국물의 개운한 맛을 내는 양념부터 살펴보자. 양념이라고

는 간장에다 파, 풋고추, 고춧가루, 깨소금을 넣은 양념간장이 전부다. 구운 김을 잘게 부숴 뿌리지도 않았고, 고기나 애호박볶음을 고명으로 얹지도 않은, 그 국수 한 그릇은 단순하고 평범하기 짝이 없다. 국수 한 그릇에 가해져야 할 일체의 겉치레를 외면한 그 담백함! 나는 그것을 감히 무기교의 기교라고 부르고자 한다.

하지만 그 국수라든가 국물의 맛만으로는 우리나라 최고의 국숫집이라는 칭호를 받기 어렵다. 가장 중요한 것은 주인아주머니의 손끝과 그 손끝을 움직이는 마음이다.

아주머니는 국수를 주문하면 누구에게나 똑같은 양을 담아 주지 않는다. 도시의 식당에 길들여진 사람들은 참으로 이해하기 어려울 것이다. 식욕이 펄펄 살아 있어 보이는 청년이나 아침밥을 걸렀다고 말하는 사람에게는 국물이 철철 넘치도록 국수를 담아 준다. 하지만 입맛이 없어 보이는 할머니나 젓가락으로 국수 가닥을 헤아릴 것 같은 어린아이 손님에게는 먹을 만큼만 국수를 담아낸다. 그렇지만 누구라도 양이 모자란 듯싶으면 재빨리 국수를 더 건져 주는 것은 물론이다. 손님에 대한 엄격한 차별이 사실은 최대한의 배려인 것이다.

어디 그뿐이랴.

손님이 보는 앞에서 손으로 오이를 쓱쓱 새로 무쳐서는, 새로 무친 게

더 맛있다고 권하기도 하며, 국수를 먹으러 오는 노인 손님들에게는 막걸리나 소주 한 잔을 공짜로 대접한다. 노인을 잘 모셔야 사람 노릇을 제대로 한다는 게 이 국숫집 주인의 변하지 않는 지론인 것이다.

우리나라 최고의 이 국숫집에서 그저 국수 한 그릇만 비우고 손을 탈탈 털고 일어서는 손님이 되어서는 곤란하다. 주문을 하고 국수 그릇을 다 비우기까지 주인과 손님, 손님과 손님들이 입을 꾹 다물고 있는 법이 없다. 처음 만난 낯선 사람이라 할지라도 국숫집 안에서는 모두 국숫집 공동체의 대화에 참여해야 한다. 거기서 마늘이며 고추 값의 동향도 알게 되고, 누구네 집하고 누구네 집이 사돈을 맺기로 했다는 것도, 어느 동네에선 며느리들이 떼로 춤바람이 났다는 것도 듣게 되고, 얼굴만 쳐다봐도 앓던 병이 씻은 듯이 낫는다는 점쟁이의 신통력에 귀가 솔깃해지기도 한다.

국수에다 양념간장을 여러 숟가락 퍼 넣다가는,

"에고, 그러면 짜서 못 먹어."

하는 주인아주머니의 지청구를 들어야 하며, 주인아주머니는 동시에,

"나는 대가리 털 나면서부터 짜게 먹는 사람이여."

하는 손님의 볼멘소리를 또 들어야 한다.

나는 손님들에 대한 자잘한 간섭과 참견을 마다하지 않는 주인아주머

니의 그 자세가 바로 훌륭한 서비스 정신이요, 그게 인간에 대한 예의요, 그게 이 집을 우리나라에서 가장 맛있는 국숫집으로 만든 비결이라고 생각한다.

당신은 내 말에 허풍이 좀 들어 있다고 생각하실지도 모르겠다. 도시에서의 풍요와 사회적 지위를 누리기까지 당신은 틀림없이 사람을 일단 의심부터 하는 나쁜 버릇에 길들여져 있는지도 모른다. 나는 당신을 탓할 생각이 없다. 당신은 계속 의심하고, 의심하고, 의심하면서 살아가라. 그러다 보면 당신이 사는 집에서 임실 강진 장터의 국숫집까지 가는 길이 전혀 보이지 않을 테니까. 당신은 우리나라에서 가장 맛있는 국수 한 그릇을 먹을 자격이 없다는 사실만 말해 두기로 하자.

두 번째 우리가 들른 곳은 순창에서도 오지인 동계 장터였다.

동계 장터에서 만난 신발 가게 주인은 작가를 보자마자 대뜸 이렇게 말했다.

"이 선생, 나 입에 흉년 들었소."

작가는 웃으면서 둘러멘 가방에서 이홉들이 소주 한 병을 꺼냈다.

"그러면 그렇지!"

신발 가게 주인은 탄성을 내지르며 주섬주섬 준비된 안주를 펼쳤다.

그것은 마분지에 둘둘 말아 놓은 새우젓이었다. 한여름에 상할 염려가 없는 최고의 안주가 새우젓이라는 설명과 함께.

신발 가게 아저씨 한 잔, 그 앞에 있는 옷 가게 아저씨 한 잔, 작가도 한 잔, 나도 한 잔, 장화를 구경하던 할아버지 손님도 한 잔… 또 한 잔은 신발 가게 아저씨, 나머지 한 잔은 옷 가게 아저씨… 모두 일곱 잔이 나오는 소주 한 병이 그렇게 말끔하게 비워졌다. 그리고 신발 가게 아저씨가 소주 한 병을 또 샀는지, 사지 않았는지는 여기에 쓰지 않겠다. 그것은 신발 가게 아주머니가 모르는 일이기 때문이다.

나중에 순창 읍내 장날을 구경 갔을 때 거기서 전을 펼치고 있는 신발 가게를 다시 들렀다. 아저씨는 순대국밥을 말아 파는 〈목포집〉에서 그날은 '딱 한 잔만' 하고 가셨다.

미안하다
나 같은 것이 살아서 오일장 국밥을 사 먹는다

이따금 순대국밥을 먹을 때마다 생각나는 고은 시인의 시다. 단 두 줄이다. 이 쓸쓸한 비애와 서늘한 반성의 문장은 국밥의 뜨거움과 만나면서 나를 울컥, 시골 장터 구석으로 데리고 간다.

시인은 왜 이 세상한테 미안하다고 말했을까. 시인이 국밥을 먹었던 때는 젊은 날의 치기와 방황을 가까스로 돌아보는 중년의 문턱이었을까. 현실의 치열함 속으로 몸을 담그기 직전, 한 지식인으로서의 고뇌 때문 이었을까.

그런데 순창 장터의 〈목포집〉 한쪽 벽에는 바로 그 집을 소재로 한 작 가의 사진 한 점이 당당하게 걸려 있었다. 장날 아침에 주인 부부가 손님 맞을 채비를 하는 분주한 모습이 들어 있는 사진이었다.

그야말로 '아무렇지도 않고 예쁠 것도 없는' 시골 장터의 순대국밥 집 에 걸려 있는 사진 한 점을 보며 나는 가볍게 흥분이 되었다. 하나의 사 진 작품이 그것을 탄생하게 한 출생지로 되돌아가 턱하니 자리를 잡고 있었던 것이다. 좀 더 고상한 말을 써 볼까. 그것은 현장성을 강조하는 리얼리즘 예술이 그 현장으로 작품 향유의 기회를 온전히 되돌려준, 그 리 흔치 않은 결과라고 해도 좋을 것이다.

아닌 게 아니라 장터를 드나들면서 사귄 사람들과 더불어 작가는 지난 봄에 순창에서 사진전을 가졌다. 그동안 촬영한 장터 사진을 모아 장터 한복판에서 전시회를 연 것이다. 그가 장터 주변부를 한가하게 기웃거리 는 사진작가가 아니라 얼마나 '장터 속으로' 들어가고 싶어 하는지를 짐 작케 해 주는 대목이다.

그리하여 작가는 이제 거의 장터 사람이 다 되어버린 듯하다.

"내가 장돌뱅이지요, 뭐."

자주 이렇게 말하는 것만 봐도 알 수 있다.

그는 그동안 장터를 찍은 게 아니라 장터 사람들을 사진 속에 담았던 것이다. 그러니까 그 자신의 호흡을 장터 사람들의 호흡과 일치시키려는 노력의 산물이 그의 작품이라고도 할 수 있겠다.

그를 따라다니다 보니, 장터 사람들도 그를 낯선 이방인으로 대하지 않는다는 것을 알 수 있었다. 포목점이든 씨앗을 파는 노점이든 그는 스스럼없이 쭈그려 앉아 말문을 튼다.

비록 귀동냥이었지만, 어느 노점 앞에서 나는 손님으로 와 있던 할머니의 일생을 10분 만에 다 들여다보고 말았다. 할머니의 친정이 어디인지, 다섯 남매가 어디서 무슨 일을 하고 있는지, 사위가 한 달에 돈을 얼마나 버는지, 막내딸이 어느 대학 무슨 과를 다니는지, 그녀의 남자 친구 아버지가 무슨 사업을 하며 땅을 얼마나 가진 부자인지….

그리고 지난번에 강진장에서 대바구니를 팔던, 얼굴 붉은 백발의 노인을 순창장에서 다시 만났을 때였다.

마침 나는 초등학교에 다니는 아들 녀석을 데리고 갔는데, 그 노인은 아이를 보자 머리를 쓰다듬으며 기어이 천 원짜리 지폐 두 장을 손에 쥐

어 주는 것이었다. 한사코 사양을 했는데도 말이다. 처음 만난 할아버지
한테서 용돈을 받아든 아이의 어리둥절한 표정이 지금도 잊히지 않는다.
어린아이에 대한 시골 장터 어른들의 인사법을 아들 녀석이 이해하려면
좀 더 많은 시간이 필요하겠지.

　나는 카메라가 붙잡아 놓은 장터와 장터 사람들을 하나하나 들여다
본다. 마치 옛날에 시인 백석이 북관의 어느 장터를 유심히 관찰했던
것처럼.

　　거리는 장날이다
　　장날 거리에 영감들이 지나간다
　　영감들은
　　말상을 하였다 범상을 하였다 족제비상을 하였다
　　개발코를 하였다 안장코를 하였다 질병코를 하였다
　　그 코에 모두 학실을 썼다
　　돌테 돋보기다 대모테 돋보기다 로이도 돋보기다
　　영감들은 유리창 같은 눈을 번득거리며
　　투박한 北關말을 떠들어대며

쇠리쇠리한 저녁해 속에

사나운 즘생같이들 사러졌다

백석의 「석양」이라는 시인데, 한 장의 오래된 흑백 사진을 보는 것 같다. 이 시가 자아내는 분위기는 이흥재의 장날 사진과 흡사하다. 요란하게 말을 꾸미지도 않고 비틀지도 않는다. 세심한 관찰에 의한 평이한 열거가 파노라마 사진처럼 펼쳐져 있다. 그도 '쇠리쇠리한 저녁해 속에 사나운 즘생같이들' 사라질 존재들을 향해 주로 렌즈의 초점을 맞추는 것이다.

그런데 사실 사진작가로서 그가 끈질기게 담아내는 사진 속의 풍경이 우리에게 놀랄 만한 충격과 감동을 던져 주는 것은 아니다. 그의 사진은 쉽고도 단순하다. 오히려 그 구도가 너무 밋밋해서 그게 그거 같다는 인상을 줄 때도 있다.

그는 촬영에서부터 인화까지 일절 인위적인 조작을 하지 않는다. 사진을 촬영하는 데 필요한 다양한 기법을 그가 모르고 있을 리가 없다. 그는 지나치게 형식에 기댄 사진을 싫어하는 것일까. 있는 그대로의 사실을 그저 있는 그대로 사진에 담아내려고 한다.

어떻게 보면 순정하다고 해야 할 그 사실성에의 탐닉은 사진 속에 이야기를 담으려는 작가의 의도와 관련이 있다. 그는 아주 짧은 순간을 포

착하는 사진의 임무에다 서사적 요소를 가미하려고 하는 것이다. 그는
장터라는 특수한 공간에서 일어났거나 일어나고 있는 사건과 그 사건을
둘러싸고 있는 시간을 찾아다니는 사람 같다.

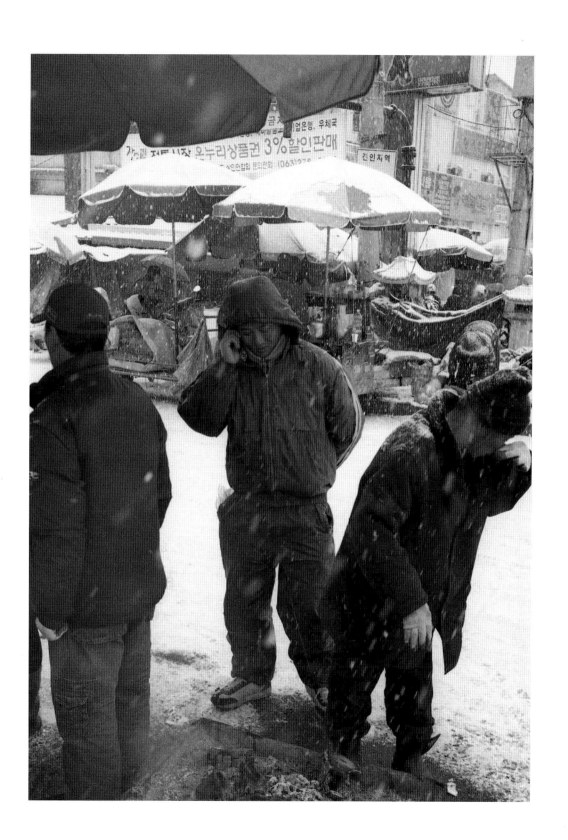

작가의 말

'모든 것은 다 새롭게 변해야 한다', '이런 세상에서 변하지 않고서는 살아남을 수가 없다'고 아우성이다. 하지만 내 생각은 좀 다르다. 물론 부정적인 요소들은 과감히 바꾸어야 하겠지만, 우리 삶의 본질을 이루는 근본은 변해서는 안 된다는 생각이다. 아무리 세월이 지나고 시대가 바뀌어도 변해서는 안 되는 것은 바로 사람과 사람이 부대낄 때 느끼는 훈훈하고 끈끈한 '정情'이다. 울컥 가슴속에서 치밀어 오르는 분노나 자신도 모르게 주르르 흐르는 뜨거운 눈물은 바로 인간의 만남 속에서 이루어진다.

오늘날처럼 현란한 시대에는 유별난 소재나 개성적인 색채가 단연 주목을 끌지만 그래도 우리의 가슴속에는 늘 지나간 세월의 '그리움과 아쉬움'이 앙금으로 남는다. 서구의 문화 충격은 이 땅의 모든 것을 송두리째 뒤흔들어 놓았지만 거기에 상응해서 '우리 것'에 대한 소중함도 뒤늦게나마 깨닫게 해 준 것이다. 우리의 것은 겉으로 드러난 유형의 것만이

아니라, 쉽게 손에 잡히지 않는 무형의 진하고 *끈끈한* '인정人情' 속에도 있다.

오랫동안 주로 농사를 지으며 살아온 우리네에게 5일 만에 서는 장날은 곧 모두의 만남의 장이요, 다람쥐 쳇바퀴 돌듯하는 일상에 활기를 불어넣어 주고, 소식을 전해 주고 전해 받는 삶의 총체적 현장이었다. 인터넷이나 전자 상거래 등 정보와 생활이 시·공간을 초월해서 이루어지는 가상공간이 아니라 실제 구체적으로 현실에 존재하는 우리 생활의 한 단면이었다.

거기에는 몇백 원 몇천 원은 당연히 깎게 마련인 흥정이 있고, 시끌벅적하고 얼큰한 취흥이 감도는 주막집의 하얗게 서린 김이 있으며, 갈치 꼬랭이 한 마리 사 들고 돌아오는 길의 푸르른 달밤의 정취가 있다. 그리고 돌아오는 길 흥얼거리는 팔자걸음 속엔 지금껏 인생길이 그러했듯, 재촉할 것 없는 여유로움과 녹녹함이 담겨 있다. 밥상을 차려 놓고 밥을 담아 아랫목 이불 속에 묻어둔 채 아버지가 장에서 돌아오기만을 기다리는 온 식구의 기다림이 있고, 쓸쓸함이 길게 그림자 드리운 고샅길의 아련한 그리움이 있다. 흑백의 장날 사진에는 이런 모든 것들이 추억처럼 숨겨져 있다.

이런 장날의 사진을 통해 나는 단순히 이미 지나가 버린 것만을 그려내

는 것이 아니다. 오히려 우리 할아버지, 할머니, 그리고 아버지, 어머니의 모습을 통해 나와 우리 다음 세대의 아름다운 얼굴을 그려 보고 싶었다.

장에 물건을 팔러 오는 이의 모습에서, 국수나 순대 국물 맛이 생각나서 오는 이의 모습에서, 그리고 그분들과의 정감 어린 대화에서 나는 나 자신을 바라본다. 그들과의 만남은 내게 진솔하게 몸으로 다가오는 인생에 대한 물음을 던져 주며, '지금, 너의 정체성은 무엇이냐?', '너는 이 나이 먹을 때까지 무얼 이루어 놓았느냐?', '너는 무엇을 가장 소중하게 여기며 살고 있느냐?'를 되새기게 해 준다.

'옛것'과 '지금 것'은 항상 함께 존재하는 것이다. 유리창의 안과 밖처럼 '옛것'과 '지금 것'의 이분법적 분할은 있을 수 없고 또한 그래서도 안될 일이다. '옛것'의 따스한 온기와 '지금 것'의 현재성이 함께할 때 우리의 삶은 더욱 풍요롭고 아름다울 수 있지 않겠는가.

이홍재

사진 설명

이흥재 李興宰 Lee, Heung Jae

李興宰 Lee, Heung Jae

학력	전북대학교 영어영문학과 졸업(문학사)
	전주대학교 대학원 미술학과 졸업(미술학석사)
	동국대학교 불교대학원 불교사학과 예술사전공 졸업(문학석사)
	동국대학교 대학원 미술사학과 졸업(문학박사)

사진책	『그리고, 구멍가게가 생기기 전에는』 (서울, 실천문학사, 2000)
	『그리운 장날』 (서울, 눈빛, 2001)
	『장날』 (서울, 마음의 창, 2006)
	『모정의 세월』 (서울, 국립민속박물관, 2008)
	『정읍, 선비의 길을 걷다』 (정읍시, 2010)
	『전북의 재발견』 (전라북도, 2011)
	『동진강』 (정읍시, 2012)
	『전주 한옥마을』 (서울, 대원사, 2013)
	『고운 최치원, 태산 선비의 길을 열다』 (정읍시, 태산선비문화보존회, 2016)
	『불우헌 정극인, 태산에서 선비의 뜻을 일구다』 (정읍시, 태산선비문화보존회, 2017)
	『영천 신잠, 태산에서 선비의 삶을 펴다』 (정읍시, 태산선비문화보존회, 2018)

개인전	**1989-2002** 이흥재의 장날 8회 (전주, 서울, 익산, 순창장, 장계장, 무주장 등)
	2008 모정의 세월 (전주)
	2016, 2018 강산적요, 스며들다 (서울 인사아트센터)
	2018. 9 무성서원에서 선비 정신을 묻다 (국립전주박물관)
	2018. 12 신라를 다시 본다 (국립경주박물관)

단체전	**1988-2018** 김두해·이흥재·선기현 전 30회 (전주, 군산 등)
	2006-2018 우리문화사진연구회 전 13회 (전주)
	2018 정읍을 들여다보다 (정읍시립미술관)

경력	전북도립미술관장

현재	정읍시립미술관 명예관장
	무성서원 부원장
	한국예총 전북연합회 부회장
	JTV 전주방송 시청자위원회 부위원장– 〈전북의 발견〉 프로그램 진행

작품 소장처	서울시립미술관, 정읍시립미술관, 가나문화재단

장 날 특별판

사라져 가는 순간의 기억들

2019년 1월 29일 초판 1쇄 인쇄
2019년 2월 15일 초판 1쇄 발행

지은이 | 이흥재(사진), 김용택 · 안도현(글)
발행인 | 이원주

책임 편집 | 한소진
책임 마케팅 | 홍태형

발행처 (주)시공사
출판등록 1989년 5월 10일(제3-248호)

주소 | 서울시 서초구 사임당로 82(우편번호 06641)
전화 | 편집 (02)2046-2843 · 마케팅 (02)2046-2800
팩스 | 편집 · 마케팅 (02)585-1755
홈페이지 www.sigongart.com

이 도서 중 글의 일부는 「석양」(백석 지음), 「싸움질」(오봉옥 지음), 「파장」(신경림 지음), 『삼국시대 사람들은 어떻게 살았을까』(한국역사연구회 지음, 청년사, 2005), 『숲의 정신』(이동순 지음, 산지니, 2010), 『오십년의 사춘기』(고은 지음, 문학동네, 2009), 『한국의 장시』(이재하 · 홍순완 지음, 민음사, 1992)에서 인용하였고, 남북경제문화협력재단, 문학동네, 민음사, 산지니, 한국문예학술저작권협회로부터 사용 승인을 받았습니다.

ISBN 978-89-527-9496-3 03600

이 도서의 국립중앙도서관 출판예정도서목록(CIP)은 서지정보유통지원시스템 홈페이지(http://seoji.nl.go.kr)와 국가자료공동목록시스템(http://www.nl.go.kr/kolisnet)에서 이용하실 수 있습니다. (CIP제어번호: CIP2019002239)